Thomas C. Foster 湯瑪斯·佛斯特——著

郭麗娟————譯

好／電影
如何＼好

READING THE SILVER SCREEN
A FILM LOVER'S GUIDE
TO DECODING
THE ART FROM THAT MOVES

教你看懂電影的20堂課

獻給布蘭達：永恆

致謝

　　一本書的完成不能沒有大量的協助，這本書也不例外。首先，我必須提一提金姆・卡士（Jim Cash）在劇本及距今已久遠的電影腳本方面，所給我的幫助。每看一次電影，我總是會想起他。近期影響我最多的，就是同事傅雷・史佛博達（Fred Svoboda），這些年來，我們在共乘車上談及的書和學生，以及用餐時所討論過的電影，實在難以計算。這幾十年來，密西根州立大學（Michigan State University）的電影及新鮮人寫作圈的學生，和密西根大學弗林特分校（University of Michigan-Flint）的文學系學生，給了我寶貴的資料來源。在有關小說、戲劇、電影，以及這些創作媒介的相互作用上，也提供了出人意料的見地與精闢的提問。

　　坦白說，若沒有艾薇・普秋達（Ivy Pochoda）適時的介入，這本書不可能出現，也肯定不會有這本書的一半好，她抽出自己的寫作時間來編輯本書的原稿。我尊重她犀利的提問與讚美，以及她對本書的看法，推動我去實現許多可能性。我非常幸運能遇到這麼一個編輯能力與寫作才華相當的人。很榮幸能與哈潑柯林斯（Harper Collins）出版集團的所

有人共事，而且找來艾薇主導這項專案計畫，等於送給了我一份無價的禮物。

還有我長期以來合作的經紀公司Sanford J. Greenburger Associates的斐‧翰林（Faith Hamlin），我要深深感謝她的智慧、踏實與穩重。在不斷更換編輯的世界裡，或說在任何年代的出版界，能有這樣一位堅毅、值得信賴的朋友，實在是我的福氣。

感謝各界的版權擁有者授權本書翻印劇照：

伍迪‧艾倫（Woody Allen）與格拉維亞製片廠（Gravier Productions）的《午夜巴黎》（*Midnight in Paris*, 2011）；哥倫比亞影業公司（Columbia Pictures）的《阿拉伯的勞倫斯》（*Lawrence of Arabia*, 1962）；蓋帝圖像／米高梅（Getty Images/ MGM）的《天羅地網》（*The Thomas Crown Affair*, 1968 & 1999）與《荒野大鏢客》（*A Fistful of Dollars*, 1964）；叫喊！工廠（Shout! Factory）的《關山飛渡》（*Stagecoach*, 1939，又譯《驛馬車》）；介絲格蘭特／蓋帝圖像（Jess Grant / Getty Images）的強尼‧戴普照片；華納兄弟娛樂公司（Warrner Bros.）的《發條橘子》（*A Clockwork Orange*, 1971）、《駭客任務》（*The Matrix*, 1999）、《北西北》（*North by Northwest*, 1959）與《鐵血船長》（*Captain Blood*, 1935）；雷伊出口SAS（Roy Export SAS）的《城市之光》（*City Lights*, 1931），派拉蒙影業公司（Paramount Pictures）的《原野奇俠》（*Shane*, 1953）。

最後，我在這本書字裡行間所描述的那位永遠的影伴，沒有文字能表達我的愛與感激。布蘭達（Brenda）不但充當我的傳聲筒，回饋有關電影的意見，還得聽我不成形的構想、容忍我的妄言、給我空間工作、為我張羅一切，讓我理所當然地表現出作者必有的自私行為，至少這本書的作者是自私的。沒有她，我的書不可能存在。

目次 | Content

前言

看完電影之後

好！有兩個人走出電影院。我知道，這聽起來像爛笑話的開場，不過，請跟我一起動動腦筋吧！他們叫蕾西與戴維，在隨手把爆米花桶與汽水罐丟入垃圾桶後，便走上天色漸暗的街道漫步閒聊。

蕾西說：「整體來說，這部電影還滿忠於原著的。你覺得呢？」

「棒！」戴維說：「這就是《瘋狂麥斯》（Mad Max）。場面龐大、吵鬧、瘋狂，是我喜歡的那種電影。妳覺得呢？」

「我也覺得很棒。但不是故事棒，而是電影幕後的設計構想，讓它像是藝術品。」蕾西想了一下，「算是一部瘋狂吵鬧的藝術創作。」

「藝術？我不認為那算是藝術。藝術屬於那些外國人，像是英格瑪・伯格曼（Ingmar Bergman）、費德里柯・費里尼（Federico Fellini），還有那個日本人叫什麼來著？或是伍迪・艾倫。妳懂我的意思吧？就是那種煩悶的東西。」戴維說。

「那你是說動作片不是藝術囉？」蕾西說。

「我的意思是，誰管它是不是**藝術**呀！只要有好的故事加上很多打鬥場面就可以了。有飛車衝撞、爆炸、辣妹、噴火的吉他。否則還有什麼呢？」戴維有了點興致。

「就是怎麼呈現出這樣的畫面 ── 怎麼呈現動作、拍攝一個畫面時把攝影機擺在哪裡。讓電影看起來是最後呈現的樣子。當然，還有音樂……」蕾西說，她試著不顯露出優越感。「所有的其他東西，你想想看。」

「我看妳是故意捏造**所有的其他東西**吧！妳說說看，像是什麼？」

「就拿主要的反派角色來說。他是不是叫『不死老喬』？他的樣子很像黑武士。要知道，光是怎麼幫他戴上面罩和呼吸器，就夠瞧的了。不過，我覺得他看起來比較像賈霸。」蕾西說。

「說到這個，我看另一個同黨更像賈霸，就是那個腳丫大得像花盆，有個銀鼻子的食人獸。他的樣子有夠噁心的。」戴維說。

「除了角色之外，這部電影也是視覺的曠世鉅作。誰會想出那些拿著桿子在車輛之間撐桿跳的瘋子？還有取鏡的技巧。整部電影，每一個場景及鏡頭畫面，看起來都十全十美。我不知道要怎麼解釋才夠清楚。藝術，你懂就是懂，不懂就是不懂。」蕾西說。

「隨妳怎麼說吧。」戴維說：「妳想太多了，教授。我只要看電影就好了。」

歡迎加入隨興電影評論國，讓我們想一想他們剛才聊過的內容。他們其實都對：戴維表現出「愛怎麼看電影，就怎麼看」的立場，把看電影當成純粹的娛樂。可是，蕾西總覺得自己還有更多看法沒說出來，即使她不完全清楚那到底是什麼。

我們在此必須申明的是，討論中的麥斯是2015年的《瘋狂麥斯：憤怒道》（*Mad Max: Fury Road*），不是那部已經三十六歲的老電影，也不是《衝鋒飛車隊》（*Mad Max 2: The Road Warrior, 1981*），更絕對不是《衝鋒飛車隊續集》（*Mad Max Beyond Thunderdome, 1985*）。1979年時想像不到的資源，到了喬治‧米勒（George Miller）手裡，他全都用上了。

所以，這裡有個問題要問：什麼是「所有的其他東西」？這又帶出另一個問題：這些東西重要嗎？第三個問題：我們應該在乎嗎？若應該的話，又是為什麼？

　　以上三個問題值得解答，所以我在此稍微重組一下。第一，不管是由什麼組成的「所有的其他東西」，絕對重要。即使簡單得像是重新安排一個房間的家具那樣，上演的劇情也會改變，因為劇中角色無法像第一次那樣，循著原本的走位在不同的空間裡演戲。若不改走位，原本要拍攝的正面鏡頭，可能變成拍到了後腦勺。當然，如果那是你要的畫面，那很好。不過，那是一個場景中的一個選擇。

　　在《瘋狂麥斯：憤怒道》裡，有許多飛車追逐片段構成了整部電影的絕大部分。其中一段情節是，英雄們必須穿越一個狹道，那是幾噸重的岩石被炸開後再清理過的洞口，是陡峭峽谷裡的一個石圈。這座峽谷被一群瘋狂的機車黨占領，他們專門勒索過路費，就像約翰·韋恩拍的大部分西部片裡的阿帕契族印地安人那樣，在裸岩上站崗，探查地盤。芙利歐莎（莎莉·賽隆飾演）本來已經跟機車黨交涉好，但對方卻反悔了；機車騎士轟炸部分峽谷，來抵禦芙利歐莎的敵人（也是她最近的主子）「不死老喬」的攻擊時，她帶著車上的眾人逃亡。

　　所以，在這個橋段裡有一些選擇：有多少名騎士跟芙利歐莎談判？其他餘黨在峽谷的哪裡？什麼原因驅使他們在沙漠裡穿得像毛球一樣？在岩石坍方之前與之後的峽谷路況？在談判過程中，其他人在哪裡？每個鏡頭都牽涉到一百個決定。需要證據嗎？那就談談另一位導演。

　　這裡要談的是賈德‧阿帕托（Judd Apatow），他是一個既不像喬治‧米勒，也不像任何人的導演。他在NPR公共電台的《新鮮空氣》（*Fresh Air*）節目中，告訴特蕾莉‧葛洛斯（Terry Gross）有關他導演《姊姊愛最大》（*Trianwreck*, 2015），以及他與編劇兼演員艾米‧舒默（Amy Schumer）共事的經驗：「剪接時，你得做百萬個選擇。我的意思是，你的每一秒鐘可能用不同的人臉、不同的笑話、不同的音樂。在經過這麼多選擇後，還要確保最後能得到最好的結果。」無論是《第七封印》（*The seventh Seal*, 1957）、《金剛》（*King Kong*）或《姊姊愛最大》，原則都是一樣的：每個鏡頭畫面都需要一系列的選擇與決定，從呈現在銀幕上的各種臉龐、燈光到鏡頭濾鏡等。

　　在拍攝一個鏡頭時，要考慮的項目有：人物（地點、人數、攝影機的距離）、取景、攝影機的角度與距離、燈光、道具、拍攝持續時間、音響清晰度、背景音樂、哪個畫面先拍、哪個後拍。換句話說，有多少人在場，他們穿什麼（或不穿什麼）；要集體入鏡或拍攝單人鏡頭？要近距離拍攝或在指定時間內推近拍攝？其他還有：要用什麼背景音樂來襯托動作？燈光要多亮？說話要清楚或含糊？也就是說，要用到多少視聽元素才能表達這個場景？

　　至於第二點，我們應該在乎嗎？那倒未必。一如戴維的觀影樂趣告訴我們，他很滿意自己看到的，他不需要了解更

多。總之，電影院不是電影學校，我們去看電影也不會被打分數。然而，蕾西注意到那部電影裡獨特的一面：有人把這部電影裡該有的視覺、聽覺、感覺的訴求，都製作到位。無論他們做得好不好，整部片是經過許多選擇，與處理一大串事件和變化，才能完成的。

有沒有興趣了解電影是如何整合的，純屬個人選擇。針對某些電影，如果不去追究，也許會改善觀影的感受。還有，電影會使我們處於被動狀態：坐在電影院裡，出現在銀幕上的腦袋可以有十呎那麼巨大，因而把我們制伏了。觀看大銀幕而不去解析，是件容易的事。而且，時下的電影都塞滿了動作變化且劇情貧瘠，不去質疑這些熱門鉅片，的確比較容易，也相當自然。

在閱讀小說或詩詞時，我們手上擁有實在的現成資料。要動眼睛一行一行地看，需要主動參與的意識，這很自然地引領我們與這些文本進行不同層次的接觸。這樣想好了：在電影院裡，若要停止觀影經驗，我們必須站起來走出去，而當我們閱讀印刷文本時，是積極地參與其中，若要停止閱讀，必須把書本闔上。

我們要討論的是，在停止閱讀文本時，是從主動移到被動的情況。而觀看電影的經驗基本上就是被動的，所以任何投入的參與，包括最終的觀後批評，都是比較主動的，那是一個有意識的決定。我們可以選擇注意一部電影的某些方

面，而不必變成電影理論家。我兒子就是在不同等級間波動：有些電影值得花心思，有些不值得；有時，他觀影回來後會說：「相當糟糕，可是還滿有趣的。」即使如此，他也覺得無所謂。這些片子大多是亞當‧山德勒或勞勃‧許奈德主演的。不過，當他認為這是一部用心看過後會有回報的片子，就會變成一個真正的觀影者。

在我的職場生涯裡，經常要想辦法讓學生不只對文學有興趣，同時也希望他們關注文學是如何匯集而成的。「文學批評」是一個令人顧忌的術語，它並不是為了表示誰比較好，什麼小說或詩集或劇作是最好的。最起碼我的課不是如此。「批評」的真正目的，依照佛斯特（Foster）的看法，就是拆解所有的著作、詩集、劇作，這樣才能更了解文學作品如何拼湊的來龍去脈。這首詩、那則故事的成分是什麼，在詩篇或故事裡如何運作？也就是「所有的其他東西」，從象徵符號和形象，到字句的發音與文字的編排等。無論針對什麼文學作品，我們要面對的問題是一樣的：如何成為更好的讀者 —— 更關注於細節、更投入，能夠看出微小的差別，意識到許多層面的意義。在觀看電影時也是一樣。當然，相異之處在於，電影作品中沒有一句話的長度或韻律或押韻的特別規定，也沒有敘述者能夠看出某個人是否可靠。相同之處則是作品中仍然有角色、意見與看法之類的，還有形象、象徵符號。除此之外，還要再加上一大堆專屬電影的東西。

有些人對待電影作品就像其他文字產業一樣，會研究電影是如何拍成的。這些我們等一下會探討。

在討論之前，有個大問題：「為什麼我要在乎這些？」

單純是為了「樂趣」。當然，你可以將這門學問運用在課堂上或部落格裡，成為知名的評論者。你甚至可以神氣地向朋友炫耀這種分析能力。不過，我不建議你這麼做。當然，應用分析策略是很棒的腦力激盪，我們都需要多做一些，但重點不在於此。學習分析電影的最大說服力，是你將會享受到更多樂趣。能夠侃侃而談《星際大戰》（*Star Wars*）或《哈比人》（*The Hobbit*）是一部什麼樣的電影，不覺得很酷嗎？或者我們能針對劇情範圍以外的東西聊得更深入？那種樂趣則是來自多方面的。以下是一些可能吸引你的**樂趣**。

樂趣一

如果蕾西繼續探究，比起戴維，她將會從未來的觀影經驗中享受到更多樂趣，而戴維的觀影樂趣往往是影片表面的劇情 —— 誰說了什麼、發生什麼事、哪裡有趣、哪裡讓人難過等等。這樣並沒有錯，但還有更多好玩的事物等著你去挖掘。學習如何看出更多，並不會沖淡觀影的樂趣。這是容易讓人誤解的文化現象 —— 如果我們分析正在閱讀或欣賞或聆聽的創作，會抹煞我們「單純」的樂趣。這是真的嗎？

那麼，為什麼那些音樂達人要把平克・佛洛伊德（Pink

Floyd）、圖派克（Tupac）[1]、披頭四（Beatles）、珍珠果醬
（Pearl Jam）或什麼人唱的歌詞，挖掘到最後一絲的含義呢？
你真的以為，他們那樣追根究柢就會失去原先的快感嗎？

其實，沒有人比文學教授更能享受閱讀文學的樂趣。當
他們同時在考慮五、六個，甚至十多個不同的解釋、指引和
意義時，就像一台齒輪不停轉動的機器。他們根本不會覺得
掃興，反而可能擁有兩到三倍的樂趣。

樂趣二

從爛片中也可以找到樂趣。爛電影，就跟好電影一樣，
也需要運用到許多相同的技術。我們將拿出一些例子來說
明。不只如此，當你變成更有成就的評論者時，就可以看出
一些電影出錯的地方，從而獲得樂趣。反觀另一面，你也能
開始看出好電影所具備的條件，而這些對於經驗不足的觀影
者來說，很容易忽略。

樂趣三

懂得多一些，是難倒朋友的好方法，誰不喜歡呢？瞧一
瞧剛才提到的戴維，他正在思索自己到底錯過了電影裡的哪
些東西。他當然不服氣，因為蕾西的鑑賞並不是那麼有說服
力，可是，他發現蕾西看那部電影看得那麼過癮，導致他開
始思索，並打算下次看電影時，要用不同的角度來看看電影

裡有沒有藝術這門學問。如果稍微專心一點，注意一下劇情的幕後作業，可能會看見一些東西，就像蕾西那樣。

你知道是什麼因素成就了電影最後的樣貌嗎？以下是安東尼・連恩（Anthony Lane）評論的《瘋狂麥斯：憤怒道》：

麥斯那很棒的形象，在片尾漸漸消失在人群中，使得位在高處的導演米勒能拉開鏡頭來勘察場景。身為動作片的創造者，這是他具有近乎神祕特質的根本：一種明亮、與生俱來的直覺判斷，在什麼時候、什麼地方，從非常細微的部分切入到較寬廣的畫面，然後再回頭。這些直覺在第一部《瘋狂麥斯》就存在，不管其製作的品質多麼粗劣，只要一上公路，就加快節奏，這種直覺在這部片子裡又死灰復燃。米勒的作品並不像麥可貝（Michael Bay）那些令人惶恐不安的現代大片，而是讓人聯想到好萊塢歌舞片導演、擅長處理追逐場景的早期編導、那個單靠動作生存的無聲電影年代。在《瘋狂麥斯：憤怒道》裡，那些跳桿貓 —— 在追逐中，吊在長桿端從一輛車彈跳到另一輛車 —— 可說是源自巴斯特・基頓（Buster Keaton）[2] 的電影《三個世代》（*Three Ages*, 1923），劇中人物從屋頂掉下來，穿過三個天棚後抓住一根水管，接著，水管把人往空曠處拋甩，使他鑽入敞開的窗口。

　　真了不起。將觀察、見解、講究細節、對電影歷史的掌握，都濃縮在一部片裡。導演米勒一如他的影迷所認證的，是一個知道自己喜歡什麼的人，還有他為何這麼想。我無法把各位變成安東尼‧連恩。但是，我能使各位成為比較棒的電影閱讀者，懂得如何去觀察和分析。當各位開始看懂這個美好媒體的內涵，看電影的經驗就會比較豐富與完整。

　　你是戴維還是蕾西？你是那位開心觀影、不去思考的人，純粹把電影當成消耗品，看過就忘？還是希望從觀影經驗中獲得多一點東西，並跟朋友聊聊這個有趣的話題？當你看出片中的某些東西，卻又不知其所以然時，不會想要多加了解嗎？最重要的是，你想不想把看電影當成是個人的真正經驗？那麼，何不一起踏上這段旅程呢？

[1]圖派克（Tupac, 1971~1996）：非裔美國嘻哈饒舌歌手和演員，遭槍殺身亡。

[2]巴斯特‧基頓（Buster Keaton, 1895~1966）：被公認為美國獨立電影的先驅。

本書內容說明

在電影史上，全世界的影片有成千上萬部。雖然我很想全部提及，但實在有難度。因此，本書將會提及一百部電影。也許你沒看過這些影片，但別擔心，我會做足解說，好讓你明白範例的重點。

另外，我也針對經典老片做了一些刪減，挑選出各種類別的經典例子，以做為主要的討論內容：實驗／藝術 ──《大國民》（*Citizen Kane*, 1941）；經典西部片──《原野奇俠》、《關山飛渡》、《豪勇七蛟龍》（*The Magnificent Seven*, 1960）。修正主義西部片 ──《狂沙十萬里》（*One upon a Time in the West*, 1968）、《虎豹小霸王》（*Butch Cassidy and The Sundance Kid*, 1969）；怪誕喜劇──《安妮霍爾》（*Annie Hall*, 1977）。偵探／黑色電影 ──《梟巢喋血戰》（*The Maltese Falcon*, 1941）；偵探／新黑色電影《體熱》（*Body Heat*, 1981）；史詩鉅片──《阿拉伯的勞倫斯》；歷史／戲劇改編──《冬之獅》（*The Lion in Winter*, 1968）；恐怖／驚悚片──《驚魂記》（*Psycho*, 1960）；無聲喜劇片──《淘金記》（*The Gold Rush*, 1925）、《摩登時代》（*Modern Times*, 1936）；科幻片──《星際大戰》；冒險動作片──《法櫃奇兵》（*Raiders of the Lost Ark*, 1981）；奇幻電影──《綠野仙蹤》（*The Wizard of Oz*,

1939）；黑幫電影——《教父》（*The Godfather*）。

　　以上電影經常在不同的電視頻道重播，尤其是那些專門為經典電影而設的頻道，此外，這些影片在Netflix都租得到。不過，我不會出任何考題，所以看不看隨你高興，因為總有一股動力會推著你前進，而我就期待會那樣。

　　現在，最後要問的問題是：「什麼是所有的其他東西？」如果你真的想知道，就跟我一起來吧！

緒論

電影中自成一體的獨特語言

　　假設你要發明或創作或誤打誤撞闖入一個全新的媒介。你知道那是新的，因為這種技術以前從來沒有過。想一想最重要的元素：會移動的畫面。突然間，你有能力呈現人物、飛禽走獸、實體及所有物件，讓一切與現實場景一模一樣。真是偉大的發明！試想所有的可能性！不過，有個難題：

　　它是什麼？

　　自從有電影以來，這個天真的問題總是替電影製作帶來許多困擾，存在了一百多年的電影藝術界，還是有許多令人不解之處，不僅主事者不一定清楚，觀影者也是如此。電影比較像一齣舞台劇或一本小說？與故事情節有關的部分多？還是場景多？以對白為主？還是動作？事實上，它不是以上

的任何一項，而是以上的全部。它與文學和視覺藝術擁有相同的元素，運用聲音與畫面，對敘事的選擇性則如同虛構小說，也具有戲劇性的表演與舞台成分。電影像**什麼**並不重要，它本身**是**什麼才重要。

　　因為電影具有文學與視覺藝術的某些元素，使我們誤以為電影是文學或視覺藝術，但實際上，電影具有獨特性，電影就是電影。電影不是小說、傳記、短篇故事、戲劇表演、喜劇表演、音樂舞台劇、史詩、漫畫、自供狀、攝影、畫作或經文。電影可以，也經常使用其他媒介的一切結構，與每個結構都有相似的共同點，也跟許多媒介有重疊的傾向。然而，電影本身又不是這些。電影有其獨特的語言，就像每一種語言，必須遵守其特有的文法或規則。我們得了解這些語言規則，也就是**電影文法**，徹底解析這種語言，然後才能明白電影是什麼、電影又是如何製作而成的。

　　也許，我們應該從非常基本的、人們常忽略的條件開始。有什麼元素是電影有，而其他媒介沒有的？故事？角色？視覺？都不是。那麼，這個項目是什麼？答案是「攝影機」，它可以拍攝活動影像，還具有鏡頭的變化性。鏡頭有兩個主要功能，一是「聚焦」，給予清晰度，使攝影機的底片（或後來的電子產品）擁有一個精確的畫面，或是刻意讓畫面朦朧失焦。另外，在「聚焦」的同時，也是在進行一種選擇與排斥的工作，捕捉現有場景範圍的一部分或全部，這

個特質促成了電影語言特別的一面。

在欣賞舞台劇表演時，假設有六個角色在台上，你可以注意到他們所有人的存在。而一個靈活的演員可以施展一點創意，像是弄弄花瓶、扮扮鬼臉或做些表情，使他從一個邊緣的配角變成被注意的焦點。但在電影裡，就不是這麼一回事了。就算這六個角色都還在「現場」的場景裡，但我們在銀幕上看到的就是聚焦鏡頭所拍下的那些人，可能是六個人，或五個、四個，或三個、兩個，或一個。同時，也有多種可能的組合。有時，畫面上甚至不會拍入任何一個人物，而是其他完全不同的東西，如一座時鐘、一隻小獵犬，不勝枚舉。

所以，影片不僅能呈現動作，還能挑選畫面中所要呈現的動作。此外，不只是拍攝的角色與內容，還有鏡頭要拉遠或貼近、從什麼角度拍、拍攝時間要多久等一系列選擇。

這些選擇與決定是很關鍵的，因為一部影片如何呈現動作，是觀眾在乎的。**影片是唯一一種文本本身會移動的文學結構**。我聽到反對的聲音。沒錯，舞台劇裡有動作，可是舞台劇表演的本質是短暫的，在頃刻間，例如在演員表演亞瑟・米勒（Arthur Miller）寫的其中一段話後，那一刻就過去了。留下的劇本，是我們可以研究的，那是一齣舞台劇的文本。然而，一部電影的文本卻是它本身。

那電影劇本呢？那是文稿（script），就跟舞台劇一樣。

　　這是好問題，也是好答案，除了這個「就」字。因為兩者差別很大。一部舞台劇的存在，是讓一群闡釋者根據已經寫好的文本，製作成戲劇再表演出來。電影恰好相反，電影劇本的形成不在精準的文本，而是提供一部成品的樣板，最終創作出的電影成品與原始的文字可能大不相同。完整的成品是視覺和聽覺結構自成一體的最終文本，可以用來研究與分析。有不少人在中學時都讀過一些舞台劇的劇本，可是大多數的電影迷一生都沒看過電影劇本。「影像文字」是專門的語言，具有專屬的規則。那些規則如何指導了這種語言的呈現結果，正是我們要探討的題目。我們要學習流利地陳述新語言：電影。

　　在探討電影的特質之前，讓我們先來做個腦力激盪。這是你首次導演的第一個場景，拍攝一場六個人要面對的悲劇：一名少年可能因意外或自殺而經歷了一場車禍，正在生死邊緣掙扎。場景在醫院，其中兩人是重傷少年的父母，A男和B女，另外兩人是一對夫婦，C男和D女，也是他們的隔壁鄰居，鄰居太太與重傷者父親有曖昧關係；其餘兩位是鄰居夫婦的青少年兒子E（也是重傷者最要好的朋友，在車禍發生前，他告知好友有關父母婚外情的祕密），與正值青春期的女兒F（知道婚外情卻沒懷疑意外發生的原因）。你要拍攝二十秒的影片，鄰居太太D女要對情夫A男說類似「別責備自己」的話。

在這二十秒之內，你要怎樣運用攝影機？要放進一人或多人（或物品）？如何讓每一個人傳達不同的資訊？例如，不貞的妻子Ｄ女在丈夫Ｃ男（不知情）身邊表達安慰，或讓Ｄ女和受委屈的太太Ｂ女（知情）在畫面裡；或是拍攝心懷怨恨的男孩Ｅ、沒意識到事態的妹妹Ｆ等，取景的設計都不會相同。

很好，你完成二十秒鐘的畫面選擇了。

現在，為了一部兩個小時長的電影，你要再做359次的選擇。

記住：這只是視覺部分，還有音效要處理。那場戲有很多選擇，我們可以採用勞勃‧阿特曼（Robert Altman）式的對話形態，讓觀眾聽得見主要談話，也聽得見旁人的討論；我們也可以用傳統方法來處理對白，讓非主要聲音消失在背景裡；至於音樂呢？要放嗎？大聲或小聲？當作前景或背景？記住，這只不過是兩個小時中的片刻。這樣的挑戰會讓人有點謙卑，對不對？

從《神鬼認證》的打鬥片段開始

現在，我們用一部真正的電影來做為這個篩選過程的範例。打鬥片是必看的觀影養分，其中《神鬼認證》（*The Bourne Identity*, 2002）的打鬥場景是本世紀初最好看的。我們

來看那關鍵的一幕，主角傑森・包恩（麥特・戴蒙飾演）在巴黎公寓裡的打鬥戲。此時的包恩還不清楚自己的身分，瑪莉（法蘭卡・波坦飾演）開車送他回到住所，陪他上樓。他隨即打了一通電話，卻發現令人困擾的訊息：他的其中一個化名者已經死亡，正躺在太平間。包恩不太能確認那通電話的某些訊息，同時公寓裡有一些動靜讓他有所防備，便順手拿起一把菜刀。當瑪莉從浴室走出來跟他說話時，他的身體靠著門邊，並因不想嚇到瑪莉而把菜刀丟下，刀尖插入木頭地板。他察覺到書房的落地窗附近有動靜；就在瑪莉讓他分心時，一名殺手破窗而入，手持衝鋒槍開始掃射。此時，就展開了精采的打鬥過程。像包恩如此身手矯健的殺手，碰上了他的替身──在同一計畫中被培訓的另一名殺手。彼此很清楚開打的時機點。最大的不同是，另一名殺手卡斯特（尼基・諾德飾演）手上有武器。

這場打鬥的編排非常傑出。我們從完全停滯不前的橋段開始：包恩站在窗邊突然不動，瑪莉站在另一邊的門口，對著站在窗前轉過頭來看她的包恩說話，突然間，玻璃窗爆裂，雙方開始打鬥。整個橋段大致是這樣分鏡的：

1. 包恩站在窗前。
2. 瑪莉說話。
3. 包恩靠窗，看出去。

4. 卡斯特衝破玻璃窗，持槍掃射。

5. 瑪莉驚恐。

6. 包恩抓住卡斯特，屈膝跪下，兩人跌倒在地，槍還在掃射。

7. 包恩與卡斯特搏鬥，爭奪那把槍。

8. 交錯的子彈穿透他們頭頂的天花板。

9. 包恩迫使卡斯特失手。

10. 槍滑落，離兩人有段距離。

11. 卡斯特用手臂擒住包恩的頭部。

12. 包恩用單膝配合雙肘擺脫。

13. 卡斯特使出迴旋踢，把包恩踹至房間另一邊。

14. 包恩滾落地板，站起來。

15. 從包恩身後拍攝的鏡頭，移向正在走近的卡斯特。

16. 從卡斯特身後拍攝的鏡頭，與包恩交鋒。

17. 雙人鏡頭（兩人在同一個景框裡）：兩人出拳。

18. 雙人鏡頭：包恩和驚恐的瑪莉，聚焦在瑪莉身上。

19. 卡斯特走過景框，當他揮一拳過去時，遮住了瑪莉。

20. 從卡斯特身後拍攝的雙人鏡頭：包恩擋開拳頭。

21. 包恩的腳扣住卡斯特的膝蓋。

22. 卡斯特在地上，單膝跪立，抽出一把刀。

23. 瑪莉高喊「傑森」，提醒包恩。

24. 從卡斯特身後拍攝三人鏡頭：包恩在他前面，瑪莉在

包恩旁邊。

25. 取兩人上半身的雙人鏡頭，接著只有腿部。當卡斯特用刀砍殺時，只拍兩人的上半身。

26. 包恩躲刀的單人鏡頭，當他從走廊退到書房時，再揮出一拳。

27. 雙人鏡頭：卡斯特頭部挨拳晃動，找機會襲擊。

28. 雙人鏡頭：從包恩旁邊拍攝，他躲過砍殺，抓住卡斯特的手臂。

29. 雙人鏡頭：攝影機繞著打鬥者拍攝，他們正在找機會襲擊對方。

30. 雙人鏡頭：包恩設法使卡斯特失去武器，卡斯特把包恩摔在地板上。

31. 雙人鏡頭：在地板上的包恩爭取防衛姿勢，卡斯特走進景框。

32. 從包恩的視角拍攝：包恩以為卡斯特要進攻，伸腿把卡斯特勾倒。

33. 單人鏡頭：包恩後空翻，站起來。

34. 單人鏡頭：瑪莉，吃驚、駭然。

35. 單人鏡頭：卡斯特的眼睛充血，從地上爬起來。

36. 單人鏡頭：包恩在書桌前，翻動一些文件及現金，尋找原子筆，在身後打開筆套。

37. 單人鏡頭：卡斯特進入攻擊狀態。

38. 單人鏡頭：包恩躲過砍殺，接著把筆插入卡斯特的前臂，拔出，再揮拳把卡斯特打到另一邊。

39. 卡斯特試圖起身，包恩採取攻勢（此時是攻擊者）；攝影機圍繞著他，加入瑪莉還在走廊的鏡頭。

40. 卡斯特踢踹包恩，沒踢中，接著揮刀；包恩出拳襲擊，抓住卡斯特握刀的手臂，然後用筆插入握刀的手背與中指關節之間。

41. 刀落地，包恩用腳掃開。

42. 包恩把卡斯特踢到書桌那邊，卡斯特跌倒。

43. 從包恩身後拍攝的雙人鏡頭：瑪莉非常驚恐。

44. 單人鏡頭：包恩擺出已準備好的架勢。

45. 單人鏡頭：卡斯特後空翻站起，面無表情，把手上的筆拔出。

46. 雙人鏡頭：卡斯特瘋狂地衝向包恩，包恩躲過，重踹卡斯特的脛骨，再打斷他的手臂，使他倒在地上。

47. 卡斯特倒在木地板上，看起來很糟糕。

48. 瑪莉驚魂未定。

49. 瑪莉的過肩鏡頭：包恩脫下卡斯特的工具包，丟給瑪莉，要求她找東西。

50. 瑪莉後退，抗拒著眼前的恐怖景象。

51. 包恩指著工具包，命令她倒出內容物。

52. 瑪莉把工具包裡的東西倒出來。

53. 雙人鏡頭：包恩逼問卡斯特的身分，抓住卡斯特的頭往地上一擊，逼問對方是被誰指派的。

54. 瑪莉看著手上的紙張，那是一張通緝包恩和瑪莉的傳單，此時觀眾可以聽到包恩的逼問還在進行中。

55. 瑪莉喊道：「他有我的照片！」鏡頭切換到包恩，斜靠在卡斯特之上，卡斯特幾乎在景框下方以外。

56. 單人鏡頭：瑪莉既驚恐又憤怒，衝向奄奄一息的卡斯特。

57. 雙人鏡頭：包恩將瑪莉拉開。

58. 三人鏡頭：瑪莉掙脫，對著卡斯特猛踢，包恩再次把她拉開。

59. 包恩要她靠邊站，並表示自己「會處理這個」。

60. 從包恩身後拍攝的雙人鏡頭，他與瑪莉在一起；卡斯特起身，走進景框，變成三人鏡頭。

61. 三人鏡頭：從瑪莉的肩上拍過來，經過包恩才到卡斯特，卡斯特站著，但突然間就轉身，撞破玻璃窗，翻越陽台欄杆，墜樓死亡。

62. 只拍瑪莉，一頭亂髮，表情呆滯，說不出話。

63. 只拍包恩的背影，他走向窗口往下看到一灘血，再看看手錶，然後迅速行動。

直到現在，這依然是一段值得盛讚的精采演出。

從卡斯特自窗戶進來，再從另一扇窗戶出去，總共 2 分

17秒，在這137秒中共有58個鏡頭，平均每個鏡頭2.36秒長。這是一系列快速剪接的鏡頭，誘使我們的雙眼和大腦以為我們所瞧見的是一段連續的打鬥過程。當然，我們看到的並非如此。一鏡到底的拍攝手法，比起這一系列的快速剪接，效果顯然沒那麼好，而且感覺起來速度比較慢。

與我們探討的主題有關的是，場景背後的規畫：每一個鏡頭──開頭與結尾的剪接──都代表一個選擇。事實上，每一系列的選擇範圍，從三位角色中的誰出場，到如何拍攝他／她／他們的鏡頭（誰在前景、誰在背景），角色占景框的多寡（例如，有兩次，我們只看見瑪莉的一條髮絲、包恩的後腦勺，還有卡斯特的上半身對著攝影機）；攝影機要聚焦在哪裡、拍到哪些動作、何時結束拍攝等。像攝影機繞著打鬥者拍攝的這類畫面，絕非偶然拍到的，必須事先彩排，才能拍到想要的畫面。

在這場高潮迭起的打鬥中，我們沒看到包恩一腳踹中卡斯特的脛骨，而是看見包恩的腳踩在卡斯特的脛骨上。接下來，包恩粗暴地逼問倒地的卡斯特，抓起他的頭（或什麼）往地上摔，問道：「你是誰？」包恩此刻的殘暴行徑並沒有呈現在銀幕上。我們所看見的是瑪莉驚恐的表情，但這並非源於包恩的殘暴行為，而是她頓時意識到這名殺手帶著有他們倆照片的通緝傳單。鏡頭畫面僅呈現瑪莉，讓觀眾只能聽到包恩動粗的聲音，這麼做並沒有減低暴力的張力；觀眾所

接收到的暴力感官衝擊，是來自聽覺上的刺激。如果觀眾有看見這幕凶殘的畫面，將不會留意到施暴的**聲音**，因為畫面已經分散了注意力。不過，別擔心：人的想像力可以聯想出任何需要的畫面，以及所有相關的噁心場景。身為觀眾的我們，就是擅長這麼做。

　　所以，一切都關乎「選擇」。哪些角色要入鏡？他們演什麼樣的劇情？在怎樣的空間？從什麼角度拍攝？用什麼樣的燈光？從什麼樣的距離？採用怎樣的焦距？導演道格‧萊門（Doug Liman）、攝影指導奧利佛‧伍德（Oliver Wood）與剪接師薩爾‧克萊恩（Saar Klein），從好幾百個鏡頭中，選擇出63個鏡頭。

　　我們得先暫停一下。這段影片最後採用什麼畫面，決定權幾乎掌握在剪接師手上。導演先決定要拍攝什麼以及怎麼拍攝，如拍攝幾種畫面、從什麼角度及距離拍攝等等。攝影師的工作，就是將這些決定付諸行動。拍攝的結果是好幾分鐘到一個小時或更長的影片，這都要看拍攝次數而定。從這個階段開始，剪接師會剪接底片（或數位剪接），以達到他或她與導演要求的效果。有些導演比其他人更投入剪接工作，不過，將在一個場景拍攝的一系列底片（為了方便起見，本書採用「底片」這個名詞，雖然現代電影已經不用「底片」了），剪接成許多短鏡頭，進而決定影片長度的工作，都落在剪接師的身上。例如，包恩一腳踹中卡斯特脛骨

的那一幕，必定有很多不同角度的鏡頭可供選擇，可能是其中一人或兩人的全身或部分畫面。許多鏡頭可能是從各種不同的角度，來捕捉面對或背對攝影機的人物。在整個打鬥片段，薩爾‧克萊恩選用了只拍攝部分身體的畫面。那是一個很困難的決定嗎？我們永遠不會知道，可是我清楚最終剪接出來的成品是什麼樣貌，那就夠了。

從這裡，我們可以學到很重要的東西：電影透露訊息的管道，不像任何文學形態。打鬥故事的闡述，從荷馬（Homer）的史詩《伊利亞德》（Iliad），到恰克‧帕拉尼克（Chuck Palahniuk）的小說《鬥陣俱樂部》（Fight Club, 1996），都必須依循同樣的書寫方式——「然後……」。對於動作的敘述，不管是英雄之間的打鬥，或在帕特羅克洛斯（Patroclus）葬禮中舉行的賽馬競技，與當代《運動畫刊》（Sports Illustrated）裡的呈現手法，只有一些表面上的改變。原因是敘事文體幾乎是直線性的，而不是因為《運動畫刊》有聘用古典學者的政策。文字本身的特質，讓情節一件接著一件發生，循序漸進地讓訊息一點一點地傳達出來。在舞台上，我們可以接收到多種訊息來源，來自動作、聲音、顏色與言語，但它們是一起出現的；在某段時間裡發生的劇情，同時展現在觀眾面前。電影，如同口述或印刷品，敘事本質是直線性的。一個鏡頭接著一個鏡頭，一段劇情推動著一段劇情前進。同時，它所提供的訊息比舊形式快多了，也包含

很多同步的平行作業：在那段時間，我們能看見與聽見事件，甚至無關緊要的東西。與舞台劇相同的是，它直接展現動作，而非告訴觀眾，角色如何完成相關動作。我們不是閱讀一個鏡頭如何被拍攝，而是觀看拍好的影片。它與舞台劇的相異之處，在於我們不一定能看到所有的動作。

這個場景與攝影機有關，附帶刀片與膠帶，或是現代的數位攝影機。在這個場景裡，神奇的機器告訴我們什麼是重要的，並且選擇與剪接出導演要我們訓練注意力的部分訊息。正如羅伯特・斯科爾斯（Robert Scholes）與羅伯特・凱洛格（Robert Kellogg）在 1966 年出版的《敘事的本質》（*The Nature of Narrative*）裡告訴我們的：電影是敘事藝術，而不是戲劇藝術。因為攝影機具有選擇屬性，可以選擇要留下與淘汰什麼，況且，敘事最主要的條件是選擇而不是演示。這就是為什麼單純拍攝舞台劇表演從來就不太理想：因為結果看起來很舞台味。

基本上，電影是敘事的媒介，但並不等同於一本小說或短篇故事。以先前討論過的《神鬼認證》打鬥場景為例，在虛構小說裡，寫作者也會選擇動作與反應，來吸引讀者的注意，不過，在對話和動作以外，需要某個闡述的聲音介入，因為那些動作與反應是無法同時進行的。不只那樣，要表達各種情緒，只需要用幾秒鐘的鏡頭來呈現，但在紙本上至少得用上一百字或更多描述。在小說裡，訊息的鋪陳是有層次

且漸進的，敘述時間拉長的結果，便促成了它與電影相異的體驗。

以下是小說敘事對一場打鬥的敘述，取自勞勃‧勒德倫（Robert Ludlum）在 1980 年所寫的《神鬼認證》。包恩被殺手擒住，他的左手（對手以為是雙手）被砸傷，同時被逼著坐進一輛車的後座，接著被一名彪形大漢除去身上的槍械。

車子朝史蝶德克大街奔馳，然後轉入小巷，朝南駛去。包恩癱在後座上奄奄一息。殺手撕裂他的衣服，扯掉他的襯衫，抽掉他的皮帶。才幾秒鐘，他就上半身赤裸；護照、文件、信用卡、錢包被拿走，所有從蘇黎世逃亡時的隨身物件都被拿走。就在這個時刻，他大聲叫喊：

「我的腳！我該死的腳！」他蹣跚地彎向前，右手趁機在褲管下摸索。他摸到了一把自動手槍的槍柄。

「休想！」前座的職業殺手吼叫：「看著他！」

殺手有所警覺；那是他的本能反應。

但已經太遲了。包恩在黑暗中抓住槍；強勁的敵人把他往後推，揍了他一拳，讓他倒地，不過，那把左輪手槍此刻已在包恩的腰間，他直接對準攻擊者的胸膛。

包恩開了兩槍，使對方連連後退。他再次瞄準對方的心臟開槍；那男人遂跌入凹陷的後座中。

　　這一段有足夠的動作可以滿足任何驚悚片影迷一時的快感。而且，這與早期電影場景的差別相當明顯。小說的優點，在於它可以告訴我們，書中人物的內心狀態。在影片裡，一切並不容易從外在察覺。我們可以察言觀色揣摩一個角色的思路，正如瑪莉發現殺手工具包裡的通緝傳單竟然是自己時的驚駭模樣。但是，我們無法直接看出來，除非這段影片用一位旁白者的聲音來告知。小說中有情景描述，卻沒有直觀的影像，我們必須發揮想像力去想像場景。在大銀幕上，我們可以**看見**進行中的動作，但在書本的頁面裡，我們必須成為共同的創造者，這是觀看影片時少有的現象。例如，透過小說，我們無法確定傑森‧包恩的模樣；而在電影裡，我們卻一目了然。反過來說，電影場景的一個優點是，包恩伸手抓住的自動手槍，在他要開槍時，不會像書中這樣突然變成左輪手槍（道具部門可避免出現某些極大的紕漏）。

　　所以，電影是一種不同的媒介，具有不同於小說的屬性，其中一項是關於時間的呈現。在電影製作者發現「新玩具」不需要文字敘述的特質後，以時鐘來計算時間的技巧就變成一股潮流。例如，一位家長在操心時，演示一個時鐘；一顆炸彈即將爆炸前，演示一個時鐘；在談判釋放一個人質時，演示一千個鐘錶。可能在好萊塢的第一個十年裡所演示的時鐘數量，就超越了所有小說與戲劇的總和。但是，如果要製作一部《伊利亞德》的電影呢？你可以演示影子的延伸

或縮短，把整個宇宙當成時鐘。

此外，這些電影製作者幾乎立刻就發現了與攝影鏡頭不同的切換剪接。他們應用許多不同的技術，便能迅速地把觀眾帶出現有的鏡頭畫面，進入另一個鏡頭畫面。當然，你能做一次切換，就有做到37次切換的可能。到了這個階段，製造一個蒙太奇（montage），其在法文中所指的是「一堆事物─發生─快速─相繼─連貫─只─應用─並列組合的手法」。最經典的，就屬謝爾蓋·愛森斯坦（Sergei Eisenstein）的《波坦金戰艦》（*Battleship Potemkin*, 1925）那種超快切換速度。在1993年上映的《今天暫時停止》（*Groundhog Day*）中，我們看到的蒙太奇手法就是在菲爾（比爾·莫瑞飾演）那沒完沒了的日子裡，不斷重複的時鐘從五點五十九分轉至六點整。另外，2013年上映的《銀幕大角頭2：傳奇再續》（*Anchorman 2: The Legend Continues*）那一段「帶我去快樂鎮」的彩虹和獨角獸的蒙太奇處理手法，讓觀眾不必觀看性愛實景。這種蒙太奇手法在電影初期流行得很快，突然間卻變成俗套，到了二十世紀後期，這種手法幾乎消失了，僅在1980年代的搖滾音樂影帶中流行一時。現代主義小說創作者喜愛蒙太奇的許多可能性，可是在小說創作中，這樣的技巧需要更長時間的營造，才能自然流露，因為文體是直線性，而非同時並進的。

蒙太奇同時展現電影的另一個特性：電影是有順序的線

性流程。當一個電影製作者要處理劇情從一個地方跳到另一個地方，從一段時間跳到另一段時間的過程，是相當繁瑣複雜的。沒錯，他可以描述一個時間旅人，但那些「穿越」是真正的時空跨越。一般而言，電影內容在同一個時間軸上往前移動，任何的偏離都會讓人難以跟隨。我認為那是因為影像一個接著一個而來，我們不習慣接受一個時序原本在前，卻排在後來的影像之後。

　　讓我們回到「什麼是電影」，以及「電影像什麼或不像什麼」這個課題上。一如舞台劇，影片內容是演示出來的，也就是你無法口述一個角色，而必須演示你的營造手法。演示的部分是視覺上的：觀眾實際上是在觀看表演的動作。另一部分則是聽覺上的，我們聆聽對白與相關的聲響。事實上，整個產業組成與聲音息息相關，從事這項專業的人就叫做「佛利藝術家」，其稱呼來自這項技藝的一位天才 —— 傑克・佛利（Jack Foley），他能以絕對精準的音效來配合場景，那可真是了不起的本事。電影是一種敘事體，可以決定要揭露或隱瞞的訊息，具有選擇性；它與舞台劇不同，比較類似小說，但還是跟小說相去甚遠，因為電影應用了不同的現代技術 —— 可移動畫面的攝影機，以及使用運鏡的基本單位，也就是每秒鐘拍攝24個（早期是18個）影格中的一個靜止影格（或是一個畫面的一組影格）。這些鏡頭畫面有

聲音和影像，也就能呈現一些訊息。以下是電影構成條件的一覽表：

 1.演示的
 2.視覺的
 3.聽覺的
 4.敘事的
 5.選擇性的
 6.依賴新的技術、攝影機與底片
 7.以鏡頭畫面為組構的基本單位
 8.依賴剪接、淡入淡出或溶接方式，來轉換鏡頭畫面

我們稍後再來討論這些條件。現階段，只要能理解電影就像任何一門藝術，必須使用一種專門的語言就夠了。這種語言包含了許多不同的元素：視覺、音效、背景音樂、光線控制、時間掌握、空間安排、動作以及對白。這種語言的某些部分跟其他藝術有相似之處，但整個電影語言的匯集與整合，是一種特別的藝術結構。最重要的是，許多元素應用在非常特定的地方，遵循著一套規則──影像媒介的一種操控系統──因此，我們可以解析它，把一部電影分解成一系列可處理的小段影片。我們理解這門藝術的唯一途徑，是詳細檢查並駕馭屬於該語言的那些規則（文法）。

電影中自成一體的獨特語言
A Language All Its Own

在《教你讀懂文學的27堂課》（*How to Read Literature Like a Professor*）中，我曾談到如何闡釋雨或雪、冬天或夏天、浸在水裡或與他人分食等一般因素；在《如何讀懂小說》（*How to Read Novels Like a Professor*）中，我們也研究了哪些元素是專屬於一本書的虛構創作。如果電影裡要有下雨的畫面，為了了解下雨的情況、如何操控雨水的知識，我們可以參考亨利・沃茲沃思・朗費羅（Henry Wadsworth Longfellow）的一首詩〈下雨天〉（The Rainy Day）、海明威（Hemingway）的小說《戰地春夢》（*A Farewell to Arms*），或是由艾默爾・詹姆斯（Elmore James）所寫，史提夫雷梵（Stevie Ray Vaughan）唱紅的藍調歌曲〈天空在哭〉（The Sky Is Crying）。可是，如果我們要了解鏡頭是如何組成的，就不能用亨利・沃茲沃思・朗費羅詩作的行列結構，或是海明威小說的章節組織。若要了解2014年的《模仿遊戲》（*The Imitation Game*）或《逐夢大道》（*Selma*）中的鏡頭畫面是如何組成，我們必須研究電影的語言。

如果你想要了解電影的語言，必須駕馭這種語言的文法，第一條規則：**電影是動態的（movies are motion）**。這聽起來有點蠢，因為這似乎是大家都知道的事。但是，我們觀察了它一輩子，一旦要我們大聲說出來或寫在紙上，那麼簡單的事實卻不在我們的意識層面裡。這種情況有點像地心引力定律，是直覺的，在牛頓以前的人就知道這個原理，但是

直到牛頓替人們說出來以後，才被這麼認定，縱然人們早就**知道**有什麼導致東西掉下來而不是往上飛。

我們可以稍微延伸第一條規則：電影是動態的，在不同的時間與空間裡演示許多事件，而裡面的人物、物體，以及拍下這些的設備，是由各種活動形式組合起來的。第一個要素相當清楚：人物會移動。看一下《週末夜狂熱》（*Saturday Night Fever, 1977*）裡，東尼·曼羅（約翰·屈伏塔飾演）不停地跳舞並跳上街頭的畫面。或者，在1977年《星際大戰》裡，天行者路克（馬克·漢米爾飾演）駕著X翼戰機轟炸死星的那一幕，便是移動的物體。

1896年，盧米埃（Luimeire）兄弟的火車進站移動畫面，把觀眾嚇得驚慌失措，開啟了大半數的西部牛仔片時代；值得注意的是，火車進站的場景在超過一世紀之久後，仍是名副其實的現代傳奇。感謝《哈利波特》，它代表著最後一部不斷有火車和火車站出現的電影。電影中，火車抵達的時刻通常意謂著新動態即將發生（但在《安娜·卡列妮娜》〔*Anna Karenina*〕中是最終鏡頭）。在《狂沙十萬里》的開場，火車進站帶來了查理士·布朗遜（Charles Bronson）、他的手槍和口琴。那三名瞪視著他的槍手是靜態的表徵，他們完全不動的誇張姿態，使原本的等待時間感覺更長了一些。當火車啟動時，主角宛如希臘神祇般從一團蒸氣中出現了，觀眾直覺將會有許多動作接踵而來。

　　不過，有時候某些動作得完全依靠攝影機的移動來完成。例如，導演要拍攝一幅壁畫或一棟建築物的外觀，因為它們完全不會動，所以必須透過攝影機的功能來使其「活動」起來。紀錄片製作人也常使用這類功能：若無法移動鏡頭來拍攝馬修‧布雷迪（Matthew Brady）的戰場照片或一把步槍的話，肯‧伯恩斯（Ken Burns）就不可能製作出電視影集《美國內戰史》（The Civil War）。製作劇情片的基本要素之一，便是建立鏡頭（establishing shot）── 一個城市最初的畫面或是想像中的宇宙聚居處 ── 往往只不應用一個移動的攝影機來拍攝一個靜景。例如，奧森‧威爾斯（Orson Welles）《大國民》的開場，攝影機越過鐵柵門來到凱恩的豪宅，一直到畫面中唯一亮著燈的那扇窗。

　　巨大的靜景是固定的，因此攝影機得要移向它。威爾斯應用許多種移動攝影機的技巧，包括推移（dolly，攝影機架設在可滑動的台車上，對著要拍攝的對象來回或平行推移）、縮放鏡頭（zoom，攝影機架在定點上，使用變焦鏡頭來調整物體或人物在畫面中的大小）或平移（pan，攝影機架在定點上，從一邊轉向另一邊，以拍攝更多角度的畫面）。其中最受讚賞的鏡頭畫面，是攝影機掃過凱恩偌大倉庫裡無數的獎盃、骨董及物品，好像在替一家充滿千奇百怪收藏品的博物館製作一覽表一樣。

　　不過，不管攝影機採用什麼移動方式，基本原則是：**在**

一個場景裡，不管是荒野、山脈或紀念碑谷，如果場景本身無法移動，就移動攝影機。

在亞佛烈德・希區考克（Alfred Hitchcock）於1959年拍攝的《北西北》中，我們可以看到這三種攝影機移動的方式。片中最出名的鏡頭畫面，是羅傑・索恩希爾（卡萊・葛倫飾演）被一架農用飛機追殺。飛機一下子俯衝，一下子以機槍掃射，羅傑拚命狂奔、壓低身子翻滾，攝影機同時緊追在後拍攝。在這樣的情況下，攝影機所拍攝的畫面非常接近羅傑的視角範圍。如此一來，不管是追殺他的飛機或後來轉而拯救他的燃料卡車，出現在畫面上時，都先是一個遠距離的小點，然後逐漸變大。卡車看似輾過羅傑，事實上是輾過攝影機。當羅傑衝出公路時，攝影機在車道中央的位置拍攝 ── 不是從卡車的所在位置，而是從一個較遠的角度。然後，當卡車愈來愈逼近時，攝影機就**變成**了羅傑，觀眾只看見那輛卡車愈來愈靠近，突然之間變得異常巨大。身為觀影者的我們，感覺好像碰撞到還未停止操作的鑽具一樣；這時，攝影機轉而呈現主角的樣貌，他毫髮無傷地躺在車底。多年以後，當彼得・傑克森（Peter Jackson）在拍攝佛羅多・巴金（Frodo Baggins）逃離或躲避戒靈的畫面時，就應用了不少相同的技巧。

再提醒一次，電影文法的第一條規則是：**電影是動態的**，也就是「動態畫面」。在這個基礎上，電影是唯一依賴

拍攝、儲存以及演示動作的文學藝術。可能在影片中所有的活動與喧囂中,有些時刻是靜態的,然而,它們是因為與幾乎持續不斷且受期待的動態畫面形成鮮明對比,才讓人難忘。只要我們明白第一個概念,接下來就容易多了。

Lesson 1

真相往往就藏在
絕對反面的景況
── 眼見為實

　　若要學習讀懂電影，就得藉助電影來提供一些暗示、提示、批評或證據。例如，我們如何從一群壞人中，分辨出哪些是好人？帽子的顏色不一定是最可靠的指標。當然，黑武士穿得一身黑，可是瓦昆・菲尼克斯（Joaquin Phoenix）飾演的強尼・凱許（Johnny Cash，《為你鍾情》〔 *Walk the Line, 2005*〕）也是那樣。所以，並沒有肯定的答案，雖然原則是對的：如果要觀眾了解角色的特質，電影製作者必須讓觀眾有所察覺。而且，不光是善或惡，還有善的程度，觀眾在乎

角色的改變或成長。

我們如何體會一個劇中角色的感受呢？這樣說好了，我們必須喜歡某個角色，或至少關心他，除非他是一名職業殺手。雖然他會那麼做，可能有絕對的理由，然而無可否認的是，他的工作就是致人於死地。例如，克林・伊斯威特（Clint Eastwood）執導的《美國狙擊手》（*American Sniper*, 2014）是一名戰爭英雄兼受害者克里斯・凱爾（Chris Kyle）的真實故事。其中的一個挑戰是展現凱爾（布萊德利・庫柏飾演）這個人在過程中如何受罪及成長，儘管他從外在看來是一名封閉、麻木不仁的軍人。

一開始，我們看到他的暗殺行動：一名母親和大約九、十歲的兒子，在伊拉克的街上走著，凱爾從屋頂上觀察。他注意到有些地方不對勁，因為那名母親走路的樣子，看起來似乎有某個東西扣在她的手臂下。那是一枚手榴彈，她把手榴彈交給兒子，要他拿著並靠近正在前進的美國人，準備拋出。就在她兒子要拋擲出去時，凱爾開槍殺死了那男孩。那名母親跑向前，抓起手榴彈正要拋出時，同樣被凱爾開槍殺死了。這不是一個英雄式的開場。接著，我們透過鏡頭強迫觀看他的表情，這是電影辦得到的，而他並沒有表露任何情緒。這是他的工作，這份工作往往不好受，但現實就是如此。只有當凱爾的哨兵大讚他的身手卻被他制止時，我們才明白這名狙擊手對此行動要付出的代價。

　　跟此相對的狀況，可能就是凱爾的轉折點；第二個場景是一個小孩出現在他的視線中，就在他與反叛軍狙擊兵對峙的這一幕之前。一名反叛軍手持火箭筒正瞄準一輛悍馬車時，被凱爾一槍殺掉了，接著一個頂多八歲的小男孩，跑過去試著把火箭筒撿起來。小男孩努力扛起超大火箭筒的畫面是滑稽的，但是在這種情況下，卻充滿了致命的可能性。在這個過程中，凱爾愈來愈不安，懇求小男孩不要撿、放下它。「小男孩努力扛起火箭筒」與「凱爾面容扭曲」的鏡頭畫面相互切換，我們可以看出凱爾此時完全意識到結束一名年幼孩子的生命所蘊含的代價。當小男孩終於把火箭筒扛上肩時，下個鏡頭畫面呈現凱爾因為接下來必須採取的行動，幾乎快哭出來了，他的手指慢慢地扣緊扳機：凱爾無法在這種情況下拯救自己。不過，小男孩救了他，因為小男孩突然丟下武器跑掉了。當鏡頭畫面切換到凱爾時，觀眾看到凱爾差點落淚、氣喘吁吁、不停作嘔的模樣。甚至有一瞬間，他的眼睛無法對焦。他在戰場上從來沒有像此刻這樣驚恐到無法開槍。我們可以意識到有些東西不能用語言表達：這個人在戰爭尚未把他完全摧殘之前，必須離開。畫面也同時告訴我們，這是一個還未失去道德感的人，我們看見他成為一名令人欽佩的戰士，也讓人對於他的人道立場感同身受。

　　噢，你想要談談邪惡的角色？那這個反派如何？在《原

野奇俠》中，一個飽受欺凌、滿腔怒火的農夫與大反派傑
克・威爾森（Jack Wilson）交鋒的那一幕，威爾森用租來的
槍械恐嚇農民。威爾森（傑克・派連斯飾演）又高又瘦，站
在酒吧前的長廊。綽號「石牆」的托雷（小易利沙・庫克飾
演）是個矮小邋遢的農夫，溜進了泥濘的街道。從一開始，
我們就到察覺兩件事：一場槍戰即將發生，雙方實力懸殊。
托雷不只個子小，且身處劣勢，他的姿勢凸顯了不怎麼傲人
的身軀。他不懂得如何應付這種場面，威爾森卻很清楚。

　　更糟的是，威爾森憑著掠奪者的直覺，知道如何操縱弱
勢者的狀況與恐懼。他用名字作餌，說這個名字是南方的
「垃圾」。他向托雷挑釁，直到槍戰一觸即發。威爾森在逼
近的同時，做了另外兩件事：面帶微笑，拉好皮手套以確保
能精準拔槍。他很清楚情況會怎麼發展，一副得意揚揚的樣
子，確信自己會贏。在威爾森扣下扳機之前，托雷拔出槍，
卻猶豫了一下。那把左輪手槍的位置一開始偏低，接著又抬
高了一點，彷彿讓人誤以為他必須挑戰卻又不想那樣做。
威爾森處於毫無風險的狀態，他只要說一個字，就可以停止
這個決鬥的局面。但這不是他的目的，他開了一槍，精準無
誤，隨後微微一笑，事情幾乎已經了結。當托雷的朋友史威
德衝過來，要把托雷的屍體帶走時，威爾森瞪著他，然後轉
身，推了推手槍，暗示著：「我準備好了，手槍也準備好，
你注意到了沒？」接著走回酒吧。

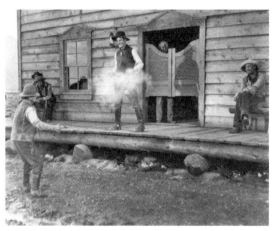

圖1：兩邊坐著看熱鬧的旁觀者才是這場景的成功
之處。（蓋帝圖像／派拉蒙影業公司提供）

　　現在，我知道一切有關威爾森的事。

　　在虛構小說寫作課裡，有一句老生常談：「用表現的，
不要用說的。」（show, don't tell.）。若虛構小說的陳腔濫調
是對的，用在電影上就更正確了。除非觀影者實際上看到，
否則就不存在。不必對著觀眾說，或是由另一個人物來轉述
某人善待動物；只要讓觀眾看到某人把連自己都吃不夠的食
物，拿來餵一群流浪狗就行了。

　　你從傑克・威爾森槍殺托雷這一幕，學到了什麼？他的
目標是「贏」，他懂得利用不公平的優勢來取勝，絕對心狠
手辣、毫不留情。他非常幹練且樂在其中。當尚恩（Shane）

理直氣壯地去找威爾森的當下，威爾森必須是個無庸置疑的壞人，所做所為都是壞勾當。「那只不過是另一個農民」的殺人不眨眼態度，讓他成為徹底的壞蛋。

電影是一種視覺的媒介，而且在視覺範圍內是動態的。是的，它會牽涉到其他元素，例如，它能應用音效，有時候會有旁白陳述，而影像可能是彩色或黑白，是真實的人物動作或動畫，以及其他等等。但最關鍵的是，電影涉及許多**動態的畫面**。從文化的角度來看，我們已經習慣電影這個產物，不認為這種動態影像是一個奇蹟。今天，沒有任何人活在畫面靜止不動的時代。但其實在不久之前，那些畫面還是不會動的，而在更早一點的時代，人們還需要花費許多時間才能創造出這些畫面。從幾千年前的洞穴壁畫，到名畫〈惠斯勒的母親〉（Whistler's Mother），所使用的材料並沒有多大改變。從壁畫與繪畫過渡到攝影，再從攝影到電影，這個過程從整個人類歷史的範圍來看，不過宛如十億分之一秒。

現在，進入電影方程式的第二部分：觀影者是人。有兩個很重要的條件，讓我們得以理解電影。第一個條件，電影呈現的視覺，是我們最強烈的感覺；第二個條件，人類因為跑不過任何肉食性動物，從很早以前就懂得動腦來彌補先天上的不足。持久力、隱藏能力、記憶力、耐力、組織能力、團隊合作等，這些能力使得人類成為有效率的獵食者。除了

視覺之外，人類還有發展概念和分析的能力，這使得我們擅長創造與解析視覺的故事敘述。當凱恩丟下水晶球，吐出最有名的一句話做為電影《大國民》的開場，觀眾因為希望能解開他在斷氣前說出的「玫瑰花蕾」（Rosebud）之謎，而堅持看到電影的結尾。

我曾提過所謂的印第安納・瓊斯原理：一位天不怕地不怕的英雄，本身有一個弱點，這個弱點必須在關鍵時刻到來之前，就已經在劇中展現。這就是為什麼在《法櫃奇兵》水上飛機機艙內的那一幕場景中，印第安納看到一條毒蛇就嚇得半死，因為他很快就要面對更可怕的東西。那一刻，觀眾即刻明白他為什麼會如此軟弱，也明白他必須克服困境才能繼續他的任務。

這幾乎是視覺媒介大師安東・契訶夫（Anton Chekhov）使用槍枝的原則。他曾提過，若在舞台劇的第一幕秀出一把槍，那把槍就必須在第二幕開火，否則不應該出現。也就是說，別介紹多餘的視覺訊息，特別是那些具有強大效果的物品。

這個原則是雙面的：(1)若我們沒看見某樣東西，如一種特質、一件事實，甚至一個人，那它／他就不存在。(2)若你給我們看某樣東西，就得好好應用它。

我們不只要看到當下的問題，還要看到即將出現的問題。在《關山飛渡》中，當旅人們在客棧休息時，他們已經

歷過一段困頓的旅途，就在這些旅人打算好好補眠以迎向接下來的旅程之際，阿帕契族的客棧女主人偷跑出去通報族人，告知驛馬車接下來的行程沒有騎兵隊保護。這就為我們展現了險境：阿帕契人的襲擊。那名女子的行動，是一張預示驚險刺激未來的門票。

或者，你想要表達在採礦場營地遇到一個非常棘手的情況，像查理士‧卓別林（Charlie Chaplin）在經典默片《淘金記》的劇情。除了那些配合劇情不時出現的字卡外，你無法使用文字。你看到小流浪漢，那是卓別林的角色，他正在嚼鞋墊。然後，你看到他的夥伴餓得發狂，追著他繞著小桌子打轉。不過，如果要完整傳達更深入的狀況，可以呈現小流浪漢在飢餓友人的眼裡變成一隻雞腿，那畫面不只傳達了他同伴飢餓的程度，也會令觀眾大呼過癮。

這就表示，我們依賴視覺資料，且能夠處理那些資料。此外，我們不但能夠長時間將資料儲存在記憶裡，需要時還可以隨時把資料叫出來。這對電影製作者而言真是一個很棒的消息；如果主要觀眾缺乏這些聯想力，他們真的會破產。

關於觀看與相信的基本事實，有一個轉折點存在。大家都有看恐怖片或驚悚片的經驗吧，你以為片中的一個角色死定了，結果並非如此。在這裡，可以穿插一下我的觀影經

驗，那件事發生在學校的體育館。當時，我們有一千兩百人在看《盲女驚魂記》（Wait until Dark, 1967），盲女蘇西（奧黛麗·赫本飾演）被歹徒洛特（亞倫·亞金飾演）與其心腹恐嚇多時，洛特甚至殺了自己的心腹，以顯示其無惡不作。蘇西把屋裡所有的燈泡都拿掉了，唯獨漏了冰箱裡的燈泡，因為她不知道冰箱門已經被打開。當洛特把她帶到臥室裡，正準備殺她時，她鼓起勇氣用刀刺殺了洛特。觀眾以為洛特死了，可是回到廚房裡，在微弱的燈泡照明下，洛特蹣跚地移動，猛地抓住了蘇西的腳踝，這時，體育館內的六百個女生齊聲尖叫。在電影的世界，沒有最後的買賣。

這裡有一個有用的策略：除非你已經確定那個人真的變成屍體了，否則將會發生許多壞事。不少好萊塢電影跟瀕死的情況一樣無法預料。觀影者需要特別注意且確實看到那根木樁刺穿心臟。詐死可不是恐怖片的專利，任何看過《魔戒首部曲：魔戒現身》（The Lord of the Rings: The Fellowship of the Ring, 2001）的人都可以證明，甘道夫在掉進死亡深淵之後，竟然又閃亮登場，騎著馬前來救援。

1970年，保羅·紐曼（Paul Newman）與勞勃·瑞福（Robert Redford）這兩位金髮碧眼帥哥，真是帥極了，是大家所喜愛的一對老友組合，可是，導演喬治·羅埃·希爾（George Roy Hil）卻在《虎豹小霸王》裡將他們賜死。像這

類讓主角死亡的電影，要再拍攝續集當然有點難度。可是，紐曼－瑞福這對哥倆好是搖錢樹，在好萊塢，沒有人會想讓搖錢樹自然死亡。

你還能聽到這樣的對話：

「是呀，我們將讓他們再度回歸。」

「可是他們已經死了。」

「嗯，那……一樣的人，不一樣的名字，不同的地方，不同的時間。」

「再讓他們當銀行搶匪嗎？」

「不，這就是電影的迷人之處。這次是騙子，而且是敗類，壞卻討喜，你懂嗎？然後是在……芝加哥，對，芝加哥。」

「在經濟大蕭條時期。」

「好，可以。他們會像以前那樣，但又不太相同。而且我們再找希爾來執導。」

於是他們就這麼做，也明知會受到批評，因此想出了一句世界之冠的文案：「這一次，他們可能逃得過！」這真是完美。

最後，這部名為《刺激》（*The Sting*, 1973）的電影，贏得了七座奧斯卡金像獎，包括最佳電影。這部片集「大騙局」之大成，描述在美國經濟大蕭條時期，兩名騙子把戴爾・羅納根（羅勃蕭飾演）的五十萬美元騙走，卻被聯邦警

察亨利・康多爾夫（保羅・紐曼飾演）逮捕。主要警探波爾克釋放強尼・胡克（勞勃・瑞福飾演），並感謝他對此案的協助。憤怒的康多爾夫在胡克身後開了一槍，導致波爾克對付康多爾夫。胡克的嘴角和康多爾夫的胸部淌著血，在一場混亂中，羅納根被當地的貪汙警察帶離現場，卻留下錢。其實，波爾克並不是什麼警探，而是康多爾夫的老搭檔。他讓觀眾看到兩位英雄起死回生 —— 或至少是從地面上爬起來。

　　好萊塢電影有千萬種奇怪的結尾，而且都是騙人的。沒有為結局鋪陳，完全不合邏輯，嚴格說來就是隨興。可是，《刺激》並沒有那麼做，這部片結尾之美是隨著劇情發展形成的，片中一名角色甚至還說，若羅納根後來知道自己被坑了，一定永不罷休。那就是指這兩位英雄必須完全消失，而且絕對不能讓那個大塊頭知道自己被騙了。當然，完全消失的最好方法就是詐死，真正的大騙局不是金錢，而是消失的行動。不過，金錢則是很好的佐料。

　　從視覺的角度來看，電影傳達一個訊息：別相信你所看到的或你以為自己所看到的。在犯罪驚悚片《體熱》中，我們看見的或以為自己看見的是：瑪蒂・渥克（凱瑟琳・透娜飾演）被情人奈德・拉辛（威廉・赫特飾演）以處理她丈夫屍體的同樣手法來炸死她。在接下來的劇情中，奈德接受審判，也被判謀殺罪名成立。在監獄服刑期間，他突然頓悟到

自己是被陷害的，從一開始，他就是被暗算的目標，那是瑪蒂在婚前精心計畫的布局。這牽涉到調換身分與另一起冷血謀殺案，同時也摧毀了奈德的生活，這個計謀天衣無縫。瑪蒂還活著，在某沙灘上享用著裝飾了小傘的調酒飲料。

在這裡，觀眾對於真相的把握，是來自於奈德親眼見證她已「死亡」，結果卻動搖了他或我們原本確定的事。這看似鐵定死亡的一招，後來也有許多電影採用，成功的因素幾乎仰賴於觀眾看見的一切都在場景裡，卻沒看到最後一點細節。例如，有個人脫了衣服游到海裡，可是沒看見他溺水；有個人走進車流後消失。而《體熱》的觀眾看見瑪蒂出現在裝有假炸彈的倉庫附近，並斷定她已經走進去，但其實她沒有。觀眾的腦袋釋出了實際上沒看見的訊息。

電影擅用的不是觀眾實際看見的內容，而是觀眾以為自己所看見的內容。在電影中，有許多角色必須死或似乎得死，有時又死不了。往往，我們不知道他們不會死得徹底。電影建立在誘導觀眾上，不但讓人相信那些不可能發生在不存在的人身上的事件，同時也讓人認為有一件事是對的（電影的內容範圍），而真相往往就藏在絕對反面的景況裡。所以，沒有一件事是肯定的，除非有視覺的印證。換言之，**你看見的，是你以為自己所看見的。**

Lesson 2

攝影機已先選擇了我們要注意的目標
——攝影機掌控著視野及焦距

　　自從盧米埃兄弟拍攝火車進站的那一刻開始，電影就緊緊追隨著飛機、火車、車輛而興盛了起來。事實上，飛機、火車、車輛即是約翰·休斯（John Hughes）當作片名的關鍵字——1987年，他執導由史提夫·馬丁（Steve Martin）及約翰·坎迪（John Candy）演出的喜劇《一路順瘋》（*Planes, Trains & Automobiles*），那真的與交通工具的混亂有關。除此之外，從《火車大劫案》（*The Great Train Robbery*, 1978）、《逍遙騎士》（*Easy Rider*, 1969）、《末路狂花》（*Thelma & Louise*,

1991），到《玩命關頭》（*The Fast And The Furious*）系列，電影製作者早已愛上畫面中的速度感。其中一個是，快速移動的車輛能傳達許多不同的訊息，包括實力、懼怕、喜樂、復仇、情急、犯罪、英雄意識等，不勝枚舉。

那些型態在電影《復仇者聯盟》（*The Avengers, 2012*）裡擴大延伸，該片的故事內容講述一群無敵英雄扛起拯救地球的重任。兩個車輛出動的場景，詮釋了以攝影機說故事的重要性。在稍後的場景裡，我們僅從外面看外星侵略者的行動，看著他們從曼哈頓的蟲窩出現的背影，然後鏡頭轉向蟲窩的另一邊，外星侵略者快速地朝觀眾所在的方向進攻。攝影機從來沒有設在外星侵略者的視角。外星人是異類，是威脅，所以就把他們放在那樣的位置。相反的，當東尼・史塔克（小勞勃・道尼飾演）變身成鋼鐵人起飛時——他的鋼鐵外殼本身就是一種訊息傳達——我們從殼內看著他，也透過他的裝甲配備，看見他的飛行。為了讓觀眾在乎史塔克，如同在乎其他英雄一樣，導演喬斯・溫登（Joss Whedon）採用主觀鏡頭來傳達訊息。

主觀鏡頭也讓《貧民百萬富翁》（*Slumdog Millionaire, 2008*）的挾持場景更具張力，該片導演丹尼・鮑伊（Danny Boyle）需要畫面中的每一個事物都在移動：人物、東西、攝影機，所有被框入鏡頭內的是一片混亂動態。

賈默・馬利克（戴夫・帕托飾演）總在固定的時間搭火

車來到特定的車站，一如每天的作息。他希望心愛的拉提卡（芙瑞達・蘋托飾演）離開殘暴的男友，趕快過來與他會合，然後一起私奔。我們看著他在大時鐘下的陽台上抓著欄杆，他的肢體語言告訴我們，這是一個重複而徒勞的行徑。

可是，拉提卡竟然出現了，畫面停格在急行列車及月台上萬頭鑽動的人潮之間。原本蹲著的賈默站起來，他幾乎看不清楚也叫不住對方。一瞬間，這對戀人停格在一個流動的世界裡。接著，賈默看見已成為流氓心腹的哥哥薩林（麥活・米泰爾飾演），身邊跟著一群手下，急急忙忙地走向她。背景的人潮和火車繼續川流不歇，賈默呼喊拉提卡，叫她趕快跑；那群打手正在追趕，她在一個靜止的車廂裡閃躲奔逃。薩林抓住她的頭髮，把她拖出車廂，然後和三個同夥把她從人潮裡抓回來。這時候，賈默在對面的月台奔跑，想盡辦法在列車開走前靠近她，卻徒勞無功。

這兩人，一個被粗暴地抓住，另一個則在逆向人流中拚命奔跑。這是一個常見的拍攝技巧，用來表達速度感、緊迫性及挫折感。同時，這些鏡頭用跳動的手持攝影機拍攝，從女孩身後拍攝她是強調無助感，從旁邊拍攝男孩，則加強他的焦慮感。他來遲了，也救不了她，卻及時聽見她呼喚他的名字，還有一把刀抵在她的臉頰上，似乎象徵著她是流氓的財產。這些鏡頭，有條理地包裝了賈默的挫折感，成功之處就在於本片製作混亂場景的拍攝方法。

接下來，我們來看看，攝影機的擺設與穩定性，如何影響觀眾對劇中角色的觀感。首先，「**如何**取鏡拍攝」與「拍攝什麼」同等重要。手持攝影機的晃動，可展現一個角色追逐一個目標或逃離險境的不穩定感，在流動的人潮或森林中移動，提供一種錯亂感或迷失感。基於這個理由，運用主觀鏡頭是恐怖片常用的技巧。反之，客觀鏡頭可以製造出某種紀錄片的實境：觀眾坐在一個安全的距離，觀看一個穩定的景框內的動作。運用客觀鏡頭是最常見的技巧，極少有恐怖片《厄夜叢林》（*The Blair Witch Project*, 1999）那樣明顯的例外，全片幾乎主要或完全依賴主觀鏡頭。

虛構小說能創造許多故事，但有時需要一千頁或更多頁才辦得到。自古希臘時代以來，劇場總是嘗試在小空間裡敘述大故事。而在近來的劇院表演中，也能見識到一些不簡單的技巧，像是人物飛起來、戲中人物忽隱忽現、魔術表演之類，已經盛行一時了。因此，舞台劇就像電影那般多樣化。

環球劇場（Globe Theatre）有七種表演空間：二樓延伸到觀眾席空間的主要舞台，是大部分戲劇表演的區域；一個有布幕的空間被當成內部舞台（適用於棺材或修士的密室）；三樓有一個中央露台和一間貴賓專用包廂，坐在這裡的觀眾可以欣賞到演員的背面；還有一個兩邊都有窗台的布景；以及天空，通常是看不見、隱藏起來的部分，以轟隆響

來隱喻雷聲。所以，舞台上有許多地方可安置演員，並用來連貫劇情。環球劇場的許多可能性，經常被稱為「電影式規模」。然而，舞台劇的表現規模永遠比不上電影。無論舞台劇作品再怎麼精采，都缺少了將電影與舞台劇區分開來的元素：攝影機的鏡頭，它提供了舞台所辦不到的功能。

篩選

讓我舉一個場景為例：在哈姆雷特的母親葛簇特（Gertrude）的寢室裡（第三幕，場景四）。哈姆雷特剛剛證實克勞地（Claudius）殺了老哈姆雷特，來到母親葛簇特的寢室。波隆尼爾（Polonius），這位進諫國王的愚臣，也是哈姆雷特心上人歐菲莉亞（Ophelia）的父親。他想盡辦法要葛簇特監視哈姆雷特。波隆尼爾一聽到哈姆雷特走進來的聲響，便躲在掛毯後面。哈姆雷特進來後，混亂也跟著來了，母子之間的談話充滿爭執。葛簇特有理由擔心自己會遇害，而她的哭喊引起了波隆尼爾的同情，並對她喊了一聲。但這個舉動迎來了穿透掛毯的利劍，因為哈姆雷特錯以為只有克勞地會待在母親的寢室。隨著兩人的喊叫聲，老國王的鬼魂來訪了，但只有哈姆雷特看得見鬼魂。哈姆雷特被鬼魂嚇壞了，而他母親則被他的反常行為嚇到。

這裡要提的關鍵是：**你在哪裡以及怎麼看，是非常重要**

的。若你看的是舞台劇，你會同時看到哈姆雷特、葛簇特、掛毯後面突出的一塊，然後當鬼魂走進來時，兩位主角都會引起我們的注意，目光隨著他們移動。但如果我們在銀幕上看到這一幕，就不會是這個樣子了。在法蘭高・齊費里尼（Franco Zeffirelli）執導的《王子復仇記》（*Hamlet*, 1990），由梅爾・吉勃遜（Mel Gibson）與葛倫・克蘿絲（Glenn Close）飾演母子，一段大約兩分鐘長的單人鏡頭內容如下：

> 哈姆雷特說話（遠景）
> 葛簇特反應，說話（中特寫鏡頭）
> 哈姆雷特說出驚人的話（特寫鏡頭）
> 葛簇特看起來很驚恐（特寫鏡頭）

齊費里尼知道，本質上不動的場景需要有動態變化，若劇中人物不太能移動，攝影機可以提供這項服務。還有，快速且頻繁地切換鏡頭畫面，能提高惶恐不安的氣氛。在一個場景中，無論多細微的動作，我們必須感覺到它強化了劇情、角色、含義、主題或以上所有。在這個例子中，那些切換鏡頭具有相當的含義。在母親和兒子之間來回切換，就加深了我們對母子間隔閡的感受。

電影語言與舞台劇語言的不同之處，在於它的文法強調「篩選」，而非「呈現」。在劇場中是沒有選擇的，所有

發生的事都得在舞台上一一呈現。電影語言的這一點，類似於虛構小說裡的敘事角度及傳遞訊息的選擇。因此，攝影機的擺設位置與拍攝焦點，再加上鏡頭畫面的切換，決定了我們將看見的內容，也決定了我們將如何看下去。所以，史扣斯（Scholes）和克羅格（Kellogg）強調，電影是一種敘事，而不是戲劇性的藝術。但我認為，電影是一個混合體，一個應用戲劇材料的敘事格式。

在舞台上，編排與組合演員的位置是最重要的，因為要同時處理出現在場景中的每個角色，並掌握演員與觀眾之間的距離，其中的關鍵也許是演員所處位置的高低，或是身上裝扮的顏色等。但這些安排可能有用或無效，我們無法斷定觀眾會將焦點放在哪個角色身上。但在電影裡，導演與攝影師就可以完全掌握觀眾的視覺焦點。

- 焦點在講者。
- 焦點在主要聽者或聽眾。
- 焦點在次要聽者或聽眾。
- 採用廣角鏡頭，包含講者和聽眾。
- 採用深景深，以相同的清晰度把講者和聽眾放在同一景框中。
- 採用淺景深拍攝兩者，但焦點放在主要一方。

- 採用淺景深，從一方變換到另一方。
- 從講者到聽眾，快速或緩慢地切換。
- 焦點放在講者或聽者身體的任何部位。
- 與對話無關的生物或物體，如一朵飄過的雲、凝聚的風暴或牧場上的驢子。
- 以上的所有組合。
- 以上都不是。

這些只是其中一些可能性。身為電影的閱讀者，我發現不管是攝影機盤旋過的或閃現的畫面，都呈現了許多訊息，但觀眾多半都沒有注意到。

在《王者之聲：宣戰時刻》（*The King's Speech*, 2010）中，導演湯姆·霍伯（Tom Hooper）帶領我們體驗語言障礙與語言治療的實驗、老國王的駕崩、愛德華八世的退位，到平凡的約克公爵成為國王喬治六世的銳變，以及最終以此為片名的那場演說。這不是一場對全民的普通演講，而是在英國向德國宣戰的時刻。他必須團結人們，擔當起保衛國家的責任。喬治六世（柯林·佛斯飾演）必須流暢不結巴地演講。他必須接受治療師萊諾·羅克（傑佛瑞·洛許飾演）的指導，收聽者包括過度焦慮的皇后（海倫娜·波漢·卡特飾演）、兄長愛德華八世（蓋·皮爾斯飾演）及他的妻子，還有千千萬萬個皇家子民。喬治六世和羅克必須凝聚一切力

量來克服這個難關。在經過剪接師塔里克・安瓦爾（Tariq Anwar）的巧手後，有很多喬治六世因口吃而受罪與掙扎的畫面，多到挑戰觀眾的忍耐極限。場景一開始是一名侍衛正關上錄音室的門，似乎象徵著國王逃不掉這次大災難。導致：

1. 國王喬治（以柏帝稱呼），視線朝下，叫喚羅克的名字，並向他致謝。
2. 羅克，看起來畢恭畢敬。
3. 鏡頭回到喬治，呼吸沉重，顯得十分焦慮。
4. 羅克的特寫鏡頭，鼓勵國王：「忘掉一切，只對著我說。」
5. 喬治，緊張。
6. 羅克，樂觀正面，溫和。
7. 喬治，深呼吸做準備。
8. 雙人鏡頭，兩人分別站在大麥克風的前後側。羅克倒數計時，在說「一」時，他的手指向喬治。
9. 喬治的單人鏡頭，表情僵住。
10. 羅克，用表情給他第一個暗示，以唇語提示。
11. 喬治，深感恐懼，猶豫，吞了吞口水，想說話卻說不出來。
12. 皇后，背後坐著眾人。她緊閉雙眼，緊抓著女兒的手

與椅子的把手，寂靜的氛圍顯示她十分恐懼。

13. 羅伯特・伍德（安德魯・哈威爾飾演）戴著耳機，在等待一些聲音。

14. 羅克，耐心等待，但緊張。

15. 喬治，有困難，嘴裡咬字，勉強擠出了第一句話。

16. 羅克，用唇語指導接下來的句子。

17. 喬治，艱辛地克服那些句子。

18. 皇宮裡聚集了一群人與皇后。

19. 攝影機平移拍攝BBC的錄音副控室，把訊息轉播到帝國的各個角落。喬治的聲音很有力量。

20. 喬治，很困難地把字擠出口。

21. 羅克指導他把聲音降低。

22. 喬治說出「這個訊息」。

23. 英式酒館裡的人們。

24. 喬治在演講中掙扎。

25. 羅克用唇語指導下一句。

26. 喬治擠出該句的最後一個詞「戰爭」。

27. 羅克點頭示意 —— 很好。

28. 雙人鏡頭，羅克用唇語指導喬治，喬治解釋曾尋找和平解決的途徑。

29. 喬治繼續說下去，表情痛苦。

30. 羅克用唇語說接下來的句子。

31. 雙人鏡頭，從喬治的肩後拍攝，再推移到兩人的側面。

32. 伍德與同事戴著耳機聆聽。

33. 雙人鏡頭，從羅克的肩後拍攝。

34. 羅克點頭表示滿意。

35. 客廳裡的母親和兒子們。

36. 喬治繼續講。

37. 工廠裡的工人們圍聚在收音機旁收聽。

38. 皇宮裡的傭人正在收聽。

39. 俱樂部裡的紳士們正在收聽。

40. 雙人鏡頭，從羅克的另一側肩後拍攝，羅克做出握拳的強勁手勢。

41. 喬治繼續講。

42. 羅克在最後一個詞說出來之前，做出握拳的手勢。

43. 在偌大的起居室裡，只有威爾斯爵士（愛德華八世）與夫人靠坐在沙發上，背後寬敞的落地窗延伸到他們周邊的空間；攝影機緩緩地把鏡頭推近到兩人身上。

44. 喬治在掙扎，但表現已有起色。

45. 羅克歡喜但冷靜地看著。

46. 皇宮外面的群眾聽著擴音器的廣播。

47. 喬治的母親獨自聆聽，表示滿意。

48. 喬治，中景鏡頭，繼續講，建立自己的節奏。

49.士兵們圍著無線電廣播聆聽。

50.坎特伯里大主教（戴李克・傑寇比飾演）與邱吉爾（提摩・西司伯飾演）的特寫鏡頭。

51.雙人鏡頭，從喬治的肩後拍攝，逐漸推近到羅克的單人鏡頭。

52.喬治，再次特寫鏡頭，說出最後的句子，先側臉，然後全臉。

53.皇后，終於放鬆地呼吸，年幼的伊莉莎白微笑，邱吉爾與大主教滿意點頭。

54.皇后微笑的特寫鏡頭。

55.BBC錄音副控室的工作人員鼓掌。

56.羅克簡短地稱讚一下。

57.喬治鬆了一口氣。

58.雙人鏡頭，喬治拿外套，羅克去關窗。

59.喬治把外套穿上。

60.羅克收起他的眼鏡，調侃喬治的發音，緩和緊張感。

61.喬治側臉鏡頭，客氣地回應。

　　這裡所進行的是演示與敘事的基本分界：從拍攝的鏡頭展開了敘事的選擇程序，而奠基於劇場經驗的演員訓練和直覺，則負責詮釋角色，但篩選鏡頭畫面的最後決定是在剪接室裡，有時為了整合影片，一些演員的心血還是得被剪掉。

　　大致的情況是：導演霍伯應該已經安排了所有場景，在整個流程中，需要多少取鏡才能捕捉到相關的臉部表情、精準的畫面、貼切的感覺、情緒濃度等。在後製期，也就是主要拍攝工作結束之後，把一堆拍好的影片或錄影帶變成一部電影的這段期間，導演把所有鏡頭畫面移交給剪接師處理──整理、選擇、修剪至需要的長度、安排段落。簡單來說，就是把它剪接成我們最後看到的電影成品。在剪接過程中，導演可能會在場，或是只看最後的結果，而大部分的導演可能屬於這兩極化之間，偶爾檢查一下，但絕對不干預剪接師的作業。在安排鏡頭畫面時，剪接師也許有二十種不同的選擇，或幾百個，或者根本沒有選擇的餘地。但無論如何，對鏡頭畫面的種種選擇，都能夠影響觀眾的反應。

　　在《美國狙擊手》中，最後那場浩大的戰爭場景，凱爾在長距離外把穆斯塔法（Mustafa）一槍擊斃，卻因此讓叛軍對美軍的所在位置有所警覺，結果一場浩大而混亂的交戰跟著發生了。空中支援部隊與逼近的沙塵暴周旋，當凱爾殺敵時，因能見度太低而無法打中目標，同時地面支援部隊也尚未抵達。在所有吵雜聲、漫天灰塵與危險中，他用衛星電話告訴妻子，他要回家了。

　　空中支援部隊終於抵達，他們在凱爾的掩護下，從占據的屋頂一路往下，每個人都順利下樓。走到戶外，映入眼簾的是威力驚人的沙塵暴。我們看見許多正在奔跑的模糊人

影，然後一名叛軍正在瞄準目標時，就被凱爾一槍擊中，接著，凱爾好像被射中了腿而倒地。鏡頭切換到地面支援部隊的卡車與倒數第二位負傷的士兵丹德里奇（科里·哈德里克飾演）被拖到安全處，然後車門被關上。當他們正準備要離開時，丹德里奇才發現凱爾被留在後頭而堅持要等他。從那之後，畫面裡的每一樣物體都是模糊不清的：凱爾跛著腳跑向卡車，丹德里奇從車裡探出頭來呼喊戰友，凱爾愈來愈靠近，但是，有一樣東西 —— 可能是一把槍？—— 緩緩被拋棄，終於，丹德里奇把凱爾拉進卡車內。

　　只有在攝影機沿著沙塵暴留下的軌跡往回拍攝時，我們才能看清楚那個被甩掉的東西真的是狙擊槍，在凱爾殺了穆斯塔法後，他再也不需要了。下一個鏡頭就切換到躺在地上、已死亡的穆斯塔法，我們確知的是：凱爾的戰爭結束了。那一幕之美就在此處：我們看不清楚每樣物體，不過我們也不需要了。這部電影提供了種種形狀、顏色、動作，還有無關視覺的言語和聲音；我們的腦袋已經完全準備好去闡釋，我們遇到的場景是「戰爭迷霧的明顯外在景況」—— 在交戰中，凌亂與混淆占據了所有感官。來到此場景之前，我們見過交火的狀況，那受沙塵暴蹂躪的支援部隊使我們感覺到一切的慌亂。在探討攝影機如何控制我們所見時，這樣的手法通常被視為選擇精準的小細節，不過，導演卻要觀眾尋找失去的元素 —— 也就是看出影片中看不見的 —— 這是觀

眾樂意做的事。這是電影潛在的協力元素：觀眾加入提供含
義的行列。

　　我們從這個場景學到了什麼？又從這部電影學到了什
麼？且讓我們看一下老友戴維。戴維喜愛瘋狂的劇情和熱鬧
的火拚，而這部片引起他注意的是，從一種超清晰狀態（展
現一個狙擊兵的生活），突然轉變到凱爾拖著負傷身軀求援
的模糊景象。

　　「我明白了。」他告訴蕾西。「妳看，那麼多混亂的狀
況，灰塵和那些東西。我們看不見任何東西，卻知道那些東
西都在那裡。他一直都在那裡。」

　　當我們看一部電影時，攝影機已經選擇了它要我們注意
的目標。攝影機是非常獨特的機器。在《虎豹小霸王》中，
若它要我們只看見日舞小子（Sundance Kid），即使布屈‧
卡西迪（Butch Cassidy）近在眼前，我們還是無法擴大景框
把他塞進來。我們瞥見《驚魂記》的珍妮‧李（Janet Leigh）
時，接著就是一個陰森的身影，然後是珍妮，接著是一把
刀，可是這些步驟從不在同一個鏡頭裡出現。我們只看得見
攝影機在剪接、選擇、呈現、暴露，以及隱藏之後，所呈現
出來的畫面。那些電影已經把它要提供的，都給觀眾了。

Lesson 3

電影的三個基本組成結構
── 鏡頭、場景、段落

　　討論虛構小說時，我們花了不少時間討論敘事的布局策略、聲音和所採用的觀點。若是詩集，則會討論詩篇的長短、韻律的格式等。而電影是視覺的媒介，在組成的基本結構上也是視覺的。當我們談起銀幕上所見證的一切，有一個字可以用。這個字偶爾是對的，卻不足以勝任，那就是：場景（scene）。

　　這是一個技術性的單字，可是當我們在使用時，卻有許多不足：「你知道那場景，就是他注視著她的眼睛時⋯⋯」「那個在銀行裡跳踢踏舞的場景，所有的行員突然一起跳起

了踢踏舞⋯⋯」「還有，搶匪從藥房跳出來的那個場景，警察緊追在後，最後把他們包圍在一個老穀倉的角落。」若全部都用「場景」來指稱，將會出現技術語言上的混淆。

電影不但要有化學作用，也要像化學。我們從化學課學到，這個世界是由非常基本的成分構成的；那些東西就是原子，氫氣的、氧氣的、碳的，可以合成分子，並具備不同的特質。

電影也是由一些元素組成的，而且它的基本組成結構是看得見的。在一部電影裡，最基本的元素不是場景，而是「鏡頭」（shot）。當我們把電影的原子理論拿出來，鏡頭就等於原子。而比鏡頭更小的元素，類似次原子粒子，就是「影格」（frame）。一個影格是一個單獨的長方片，具有一個畫面；把幾個影格一字排開，你就有了一秒鐘的影片。只有在我們把相當多的影格串在一起時，這些影像才有意義（記住：每秒鐘有24個影格）。

當你把足夠多的鏡頭有次序地銜接在一起，就成了一部電影。簡單地說，一個鏡頭是攝影機所捕捉的那個時刻。那個時刻可以是靜止的，如約翰・韋恩在《關山飛渡》中，一手提著馬鞍，一手拿著步槍的畫面；也可以是強烈的，如史提夫・麥昆（Steve McQueen）在《警網鐵金剛》（*Bullit*, 1968）開車飆過舊金山的一座山丘。希德・菲爾德（Syd Field）在他的經典著作《電影劇本》（*Screenplay*）

寫道：「一個鏡頭就是攝影機所見到的。」在《了解電影》（*Understanding Movies*）一書中，路易・吉納迪（Louis Giannetti）說，一個鏡頭是「單一未經剪接的影帶。」整體來看，就是「攝影機所看見的」。

「場景」是電影內容必備的組構單位，但場景不是最小的單位，「鏡頭」才是；場景也不是最長的單位，「段落」（sequence）才是。

場景是由鏡頭建構而成的，許多場景組成許多段落，然後由許多段落組成電影。電影有一個怪異的特質，它是一個**持續**的媒介，卻由許多**不持續**的瞬間所組成。一個場景能以一個鏡頭畫面構成，有時候則需要好幾百個鏡頭畫面。這些個別的鏡頭畫面，只有在一個場景內用得上，才具有意義。

在舞台劇中，一個場景通常是指同樣的人物在同一場地的一個情節單元。在電影裡，這個原則大致上是行得通的，只是場地不像劇場那樣受到限制，比較寬鬆。一個場景可以是兩個人物在騎車衝下山時彼此叫囂的對話，或一個人物單一影像的剎那間。這兩個媒介之間最大的不同，在於舞台劇的場景裡，我們得同步處理表演中的許多訊息。導演沒辦法選擇掌控觀眾對劇情的某一部分專注。當然，他可以把人物移得更遠或放在前台，而觀眾大概也會隨之給予相同的注意。不過，觀眾也許不會那樣做，你無法保證他們會注意到你希望他們注意的部分，他們的注意力會遊移，例如坐在附

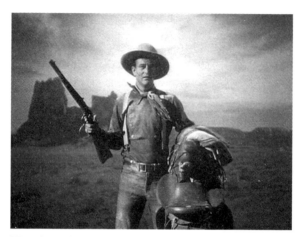

圖2：這是令人注目的手法。約翰‧韋恩飾演林哥小子
（Ringo kid）的一個鏡頭。（叫喊！工廠提供）

近的觀眾在關鍵時刻打了噴嚏；或他們可能覺得配角比主角
還漂亮，一整晚就只盯著配角看。再加上所有在台上的演員
都可能有戲要演的事實，無論戲分多寡 —— 兩個戀人在舞
台右邊偷吻，兩個小孩在舞台左邊嬉戲，或只是演出驚恐的
模樣 —— 觀眾看錯重點的比例相當高。

　　但是，電影不一樣，因為有攝影機控制著觀眾的視野。
觀眾只看見導演和攝影機允許他看見的部分。例如在一場槍
戰中，鏡頭從英雄的臉部切換到壞人的臉部，然後再回到英
雄，接著再拍壞人，都是大特寫，那麼觀眾根本不知道那些
在街上來來往往的路人在幹什麼。

　　沒錯，電影觀眾也有可能因為附近有人打噴嚏而錯過整

個鏡頭，但在專心看著銀幕的情況下，觀眾對於視覺焦點要放在哪裡，沒有太多的選擇權 —— 除非導演有意給觀眾選項。這些角色的臉部特寫鏡頭並不算是一個場景，所有的臉部特寫組合也不是；所謂的「場景」是整個過程，例如，從第一位主角出現在街上開始計時，在人群中尋找掩護和埋伏，然後路人往前移動，接著，導演喊一聲「卡」。從整體來看，這需要10至50個鏡頭，共30到75秒長。若是由塞吉歐・李昂尼（Sergio Leone）來執導的話，則可能會長達十二分鐘。

舉例來說，可能是將一個場景中的18個鏡頭，分配在68秒內，然後與一、兩個場景串連起來，像是前面接「太太／女朋友／最好的朋友／警察，想辦法說服那位英雄走出大街」，後面接「回來的太太／女友／最好的朋友／警察」，由一系列相關的場景組成一個連貫的敘事段落，相當於一部較大電影裡的一個小故事。

我們先來看看經典的槍戰場面：在塞吉歐・李昂尼的《狂沙十萬里》中，在沙塵滾滾的火車補給站的槍戰場面。三名亡命之徒，史奈奇（傑克・伊萊姆飾演）、史東尼（伍迪・斯特羅德飾演）和納格爾斯（阿爾・穆洛克飾演），靜靜地等待一個即將抵達的人。觀眾不知道那個人是誰，可是他們的動機卻引起觀眾的興趣。我們從這三人各就其位的時候說起，史東尼靠近引擎，史奈奇大約在後半部的位置，而

納格爾斯則靠近守衛車。無論這是什麼情況，顯然不是一場公平的打鬥。

1. 遠景鏡頭，靠近史東尼，背景是其他人，畫面在水箱和火車引擎之間（10:08）
2. 反拍角度的特寫鏡頭，史東尼正在戒備中。
3. 特寫鏡頭，史東尼戒備中，背景是納格爾斯。
4. 中景鏡頭，郵遞車的車門被拉開。
5. 特寫鏡頭，史東尼偏著頭示意聲音來源，要其他人注意。
6. 特寫鏡頭，史東尼的手正要拔起連發步槍。
7. 特寫鏡頭，史奈奇的手正要拔起左輪手槍。
8. 特寫鏡頭，史奈奇察覺到那聲音是假警報。
9. 中景鏡頭，郵遞車的守衛員推下一個沉重的行李。
10. 特寫鏡頭，史奈奇的手，放棄拔槍。
11. 特寫鏡頭，納格爾斯正在思考的樣子：這裡什麼都沒沒有，到底在哪裡？
12. 特寫鏡頭，從身後拍攝史奈奇看向史東尼。
13. 特寫鏡頭，史東尼回過頭來看著史奈奇，微笑。
14. 特寫鏡頭，史奈奇譏笑，接著一臉疑惑。
15. 特寫鏡頭，史奈奇的手拍了槍套一下。
16. 特寫鏡頭，史奈奇輕輕搖頭，彷彿不太清楚狀況，接

著向史東尼點頭示意，再向納格爾斯示意。

17. 遠景鏡頭，從納格爾斯背後拍三名槍手，他們一起走向史奈奇的位置，緩慢地，有所戒備，但有點茫然。當火車正要啟動時，他們轉身。傳來口琴樂聲。

18. 特寫鏡頭，史奈奇的身後有史東尼和納格爾斯（全都對著攝影機），背景是移動中的火車。

19. 同樣一個鏡頭，鏡頭拉遠：火車駛離的同時，出現了另一個人（也就是吹口琴的人）。鏡頭裡，他位在史奈奇和史東尼的中間。史奈奇向史東尼歪頭示意：就是這傢伙。面對這個新來的人，三人戒備中，而那人在遠處跳下火車。

20. 特寫鏡頭，一名頭戴老舊牛仔帽、吹著口琴的男人。稍微傾斜的帽子凸顯了口琴男（查理士·布朗遜飾演）布滿風霜的臉孔，他以眼角瞄著敵人。

21. 反拍鏡頭，從口琴男背後拍攝那三人。他還是吹著令人毛骨悚然的曲子。

22. 特寫鏡頭，史奈奇扭曲的表情。

23. 特寫鏡頭，口琴男停止吹奏，詢問：「法蘭克在哪裡？」

24. 中景鏡頭，史東尼和史奈奇。史奈奇搖頭說：「是法蘭克派我們來的。」

25. 中遠鏡頭，口琴男問有沒有替他備馬。

26. 特寫鏡頭，史東尼賊兮兮地微笑，轉向史奈奇。

27. 中遠鏡頭，史奈奇望著馬群，然後轉頭說：「看起來我們是一頭害羞的馬。」為防目標起疑，他的手槍已從槍套拔出了一半，在腰際。

28. 特寫鏡頭，口琴男一臉不悅，輕輕搖頭說：「你多帶了兩個。」

29. 特寫鏡頭，史東尼看起來不放心，史奈奇衡量情況。

30. 群體鏡頭，從槍手背後拍攝四人，每個人都把手移向自己的配槍。

31. 中景鏡頭，口琴男還拿著行李，沒看到他的槍套。

32. 短鏡頭，史奈奇一開始行動，就立刻切換鏡頭。

33. 從背面拍攝口琴男，他手裡的行李突然掉落，同時他在拔出左輪手槍的瞬間開槍，前面兩個人倒下，鏡頭切換。

34. 中景鏡頭，史東尼朝口琴男開槍，並打中他的肩膀。

35. 中景鏡頭，口琴男在木板道上搖搖欲墜。

36. 中景鏡頭，史東尼往後倒地，死了。

37. 特寫鏡頭，旋轉的風車，並逐漸拉遠為中景鏡頭做結尾；耗時26秒，是這個場景裡最長的鏡頭。

38. 特寫鏡頭，口琴男的雙眼。鏡頭逐漸拉遠，呈現口琴男的頭部，然後是整個身軀，他很痛苦地爬起來看周圍的景象。

39. 遠景鏡頭，木板上躺著三具屍體，背景是綁住的馬匹。

40. 中景鏡頭，口琴男調整外套，換掉帽子，拾起槍，站起來向前走出鏡頭。

41. 特寫鏡頭，口琴男的靴子和行李。他把左輪手槍放入行李，然後提起行李走出鏡頭。

42. 卡！

　　這也許是拍得最純粹的槍戰片。沒有移動的簾幕，沒有灑淚的旁觀者；只有男子、空間和槍，還有那一片寂靜。這是李昂尼的美學，他作品裡的西部牛仔不只是個性頑強，角色們都安靜得近乎病態。攝影機盤旋、流連，往往是有企圖的，它好像在等待 —— 觀眾好像在等待 —— 一如在車站守候的槍手，等著聽到關鍵的一句話或行動。

　　當一部電影拍對了，其中的每個鏡頭都會演示某些事，以及一些特別的細節 —— 一種態度、一種緊張（或冷靜）的狀態、攻擊的幾何排列、詭異的反應、時間的流程等。

　　接著，我們就可以來討論第二個重點。前述的場景是某段劇情的一部分，雖然不是電影的第一幕場景，卻是與其有關聯的。開場段落看起來如下。第一，占據：三名槍手出現在冷清空蕩的火車站，占據地盤，囚禁了站務員，趕走了幫傭。第二，等待：在火車到站前，三人試圖排遣時間，卻又

不能真正做些什麼。第三，對峙：火車的抵達，預告即將要發生的槍戰。那麼，第一和第二場景究竟是不是屬於同一場景呢？因為事情發生在同一個空間，而且是有關聯的劇情。但我認為，從打開那扇破爛的門到幫傭逃跑的那一幕，是一段完整的劇情，有開頭、過程和結尾。那三名槍手在打發時間，一直到火車到站，則是構成另一段完整的劇情，同樣有開頭（他們占據了火車站）、過程（打發時間的小動作）和結尾（火車到站）。

讓我們回到那三個元素。它們為什麼那麼重要呢？

- 一個「鏡頭」傳達視覺（也可以是聽覺）訊息。
- 一個「場景」具有一個故事，由許多鏡頭的片段訊息構成。場景是完整的，卻沒有固定長度的劇情。
- 一個「段落」由故事中較大的部分（場景）組成，涵蓋一個或短或長的故事，具有開頭、過程和結尾。

不過，有些微小的差異還是會讓人混淆。

例如，「一個場景裡有幾個鏡頭？」答案是，需要多少鏡頭就拍多少。例如，李昂尼的範例有45個鏡頭。先前我們看過的包恩場景，則在較短的時間內用了63個鏡頭。其他可能有五個或三個。唯一不存在的數字是零。

「一個可以嗎？」可以。

「那麼，一個鏡頭可以是一個場景囉？」也可以，但不常見。

「在一個段落裡，有多少場景呢？」答案也是：需要多少就拍多少，從一到無限。

╱ 鏡頭 ╱

讓我們從鏡頭開始說一遍。它是用來建構出一部電影的視覺訊息。我們暫時把所有電影當成是無聲的，然後專注在「視覺」這一項。鏡頭要多長或多短，依照電影的要求（或導演）而定。以前，一個鏡頭的上限大約是11分鐘，也就是一個膠卷所能容納的長度。而在數位時代，一個鏡頭的時間長度是無上限的。可是，歷年來的電影製作者中，有一個人只用一個鏡頭來製作多個段落，而且效果十分自然。那個人正是希區考克，1948年由他執導的《奪魂索》（Rope），改編自「李奧波德與勒伯案」（Leopold and Loeb）的驚悚冷血謀殺故事，每一個膠卷（約16分鐘）都是單一而持續的鏡頭，未經剪接。

場景

「一個場景不是一個鏡頭？」我們可以這麼說，卻不是那麼正確。在某些情況下，一個鏡頭可以是整個場景。在《鳥人》（*Birdman, 2014*）中，導演阿利安卓．崗札雷．伊納利圖（Alejandro González Iñárritu）讓電影成品看起來像是由一個連續的長鏡頭拍攝而成的。那確實是不可能的，當然，巧妙的剪接可以隱藏許多鏡頭間的切換，那是另一門更長篇的學問。現在，我要談的是場景。有時候，一個場景在哪裡結束，另一個場景從哪裡開始，並不是那麼清楚。這樣的混淆感常發生在交錯切換的場景中，也就是在一段時間內，有兩個完整的場景同時發生，而這些場景被拆散開來，穿插（或切入）在彼此的場景之間。

例如，在《復仇者聯盟》高潮迭起的戰鬥段落裡，鏡頭在母艦橋與橋下的大戰之間交叉剪接切換。例如，演示一點鋼鐵人，然後切換到黑寡婦，再切換到雷神或浩克或美國隊長，各個角色獨自與外星人奮戰的鏡頭。我們偶爾會回到母艦，看見尼克．福瑞（山謬．傑克森飾演）想辦法阻止他的上級，因為這位上級想要發動核武來結束這場戰爭，並摧毀紐約市。觀眾體驗到的快速交錯，組成這個漫長、有點脫節的大場景。事實上，這是由許多較小的場景構成的 —— 浩克與洛基、美國隊長與外星人、黑寡婦搭上外星人的交通

工具、鷹眼射殺所見的一切、鋼鐵人與炸彈、尼克‧福瑞與九頭蛇等等，只有在鋼鐵人關閉宇宙洞之後，大家才團結起來，把外星人的導彈炸毀，與戰友一起衝回地球。每一個場景從任何角度看都是獨立而完整的，然而，若是有次序地呈現這些場景，會產生一種錯覺，以為它們是循序漸進地發展，而不是同時發生的。所以，導演喬斯‧溫登（Joss Whedon）必須用交叉剪接場景的手法，才能表達這類混亂局面的真實感。而且，這麼做會更刺激。因此，重點在於一個場景是一段完整的劇情，無論動作有多小。

段落

鏡頭組合起來，變成了「場景」，然後場景組合起來，形成了「段落」。可是，這不是隨意的加法；場景需要與某種東西連結起來，也就是「故事」，每個場景裡都有劇情。

「那麼，在一個段落裡，有多少場景呢？」

一個段落可以少到只有一個場景或多到三十個吧！它們可以從一分鐘左右起跳，到可能半個小時。但在一個段落裡，若場景愈多，觀眾愈容易分心，因為每個小場景都會稍微脫離較大的敘事弧線，分散觀眾的注意力。

有時候，鏡頭、場景和段落，很容易混淆不清，尤其是追逐場景。在《警網鐵金剛》的追逐場景中，你也許會把從

一輛車換到另一輛車的動作，看成是鏡頭而不是場景。在《霹靂神探》（*The French Connection, 1971*）的追逐場景則肯定是段落。因為我們不只是從汽車裡到火車，還進入火車，看到一名歹徒殺掉警官和另一個人，然後再回到托伊爾（金·哈克曼飾演）的車上，而當車子被撞毀時，他就跳上火車，那絕對是多層次的場景。

我最想討論的是《虎豹小霸王》中的追逐場景。在單廂火車鳴哨的那一刻，車廂的門猛然打開，擠撞出一堆警員，一直到布屈·卡西迪與日舞小子到艾妲·伯雷斯（Etta Place）的家休息，一共有26分鐘長。這是一個充滿動作的段落。被追殺者與追殺者騎馬經過大草原、上山、下山谷、進城，然後上山丘。這段追逐過程有兩次中斷。他們前往鎮上短暫停留，一次是在布屈最愛的妓院。在那裡，他們希望把假訊息傳給那些警員，結果失敗，促成下一步的逃亡。第二次，他們打算向當地警方投降，以便從軍，加入對付西班牙的戰役，但這個策略也失敗了。

在這段特別的26分鐘裡，沒有一個多餘的畫面，每個鏡頭都推展著劇情往前進，無論是個人歷史（如妓女對待布屈的態度）或建立懸疑氛圍，或顯露無言的焦慮（如日舞小子射殺響尾蛇，誤認為牠是一名埋伏者）。它直到最後一秒都很美。

從前，我們只能在電影院的大銀幕看一遍電影，或偶爾

在家裡的小螢幕觀看。如果要把一個場景分成45個鏡頭來解析其內含元素，可能得買45張票進場看電影，才有辦法做到。現在，我們可以把影片帶回家，用各種設備播放；可以往前倒帶、往後快轉，甚至聽製作人談製片動機與技巧。

這個便利性，讓我們可以學到更多有關電影的三個結構元素。讓我們再回到《神鬼認證》中的包恩打鬥片段。它落在一個段落的後段，在整段12分4秒內，占了2分17秒。這個段落的開頭，是包恩和瑪莉站在他的公寓大門前。房東太太還記得他，便讓他們進門。他們上樓進公寓後，當瑪莉在浴室梳洗時，包恩花了相當長的時間試圖尋找生命裡的記憶。然後，他發現自己的其中一個身分已經「死亡」，屍體還躺在太平間，同時也察覺自己的電話與住處被竊聽。接下來，就是我們討論過的，包恩與卡斯特的打鬥片段。在這之後，包恩自己的段落還沒結束。他必須把瑪莉帶離現場，走下螺旋梯，經過被卡斯特射中前額、已經身亡的房東太太，然後走出去穿越人群，其中還有一名眼神疑惑的中年人。接著，攝影機切換到另一座建築物，一個中立的色調，而我們則進入一個新的段落。

希望你選一部自己喜愛的電影，找出一個主要的段落，然後拆解出其中的場景，再把一個場景分成幾個鏡頭，看看這部片是如何組構而成的。盡量使用那個暫停／啟動與倒帶的功能，好讓你對段落的過程完全瞭如指掌。

一旦你掌握了段落，就不會再用同樣的態度觀看電影了。你會覺得很奇妙，而且也會想說：「我知道他們是怎麼製作的。」

🎞 電影底片之趣

傳統的電影底片卷軸可容納1,000呎長的影片。有聲電影每秒轉動24個影格（無聲電影則是每秒16至18個影格，在手動攝影機的年代，攝影師以人工轉動攝影機，因人而異有很大的差別）。現代電影採用所謂的分膠卷軸（split reel），可容納一倍長的底片。一部片長兩小時的電影，大約用五個分膠卷軸就可以了。

當你欣賞非數位電影時，可以注意到顯示給放映員更換卷軸的訊號（稱為提示點〔cue mark〕）：通常會出現在畫面最右上角，有個像亮點或圓圈的記號。一個在底片末端算起大約八秒鐘，稱為「馬達提示」，意思是指啟動機器；另一個則在結尾的前一秒鐘，稱為「轉換提示」。以前是由放映員手動調整，後來已經全部自動化，只有用卷軸計算影片的術語仍然被保留下來。

Lesson 4

有聲電影裡的無聲片段
——靜默是金

　　電影的第一項偉大發明是活動畫面，第二個發明則是音效，具體來說，同步音效使電影裡的對話行得通。從「有畫面」發展到「影音同步」的階段，大約相差三十年。在同步音效出現以前，每家電影院必須聘請至少一、兩位鋼琴師，而大城市的電影院則有交響樂團。每部電影都配好了樂譜，樂師必須對著銀幕上的劇情及人物的動作彈奏配樂。大作家兼作曲家安東尼·伯吉斯（Anthony Burgess）描述過他父親曾在當地電影院擔任配樂師，後來在一家酒館擔任琴師的故事。從他的小說《鋼琴師》（The Piano Players）中，可得知有

關這些鋼琴師的短暫文化現象。當電影配上音效之際，大西洋兩岸的這群樂師，就比其他人提早幾年面臨了經濟蕭條期。一直到《爵士歌手》（*The Jazz Singer, 1927*）裡的傑基·拉賓諾維茲（艾爾·喬遜飾演）開口高歌一曲的決定性時刻到來之前，無聲電影確實曾經造福了一群樂師。

早期電影的無聲有其特別之處，那就是電影製作者必須學習如何敘述沒有對白的故事。他們所掌握的就是「影像」；觀眾看得到的，才是真的。倘若電影一開始就有聲音，那麼所有的故事敘述，可能會讓人迷失在一大堆話語裡。從近期電影就可以看出，對白有時候是電影敘事的敵人，而不是盟友。在無聲電影的年代，導演與攝影師懂得應用影像，以達到盡善盡美的地步。然而，音效被引進之後，無聲電影就銷聲匿跡了，是這樣嗎？

並不是！

許多很好的電影製作是無聲的，甚至在有聲的場景裡也是如此。

例如，湯尼·李察遜（Tony Richardson）要在《湯姆瓊斯》（*Tom Jones, 1963*）這部片裡建立湯姆·瓊斯的世界與這個英雄形象時，他把語言功能關閉了，只演示了一些話，而且聽起來像是背景的噪音；李察遜刻意不讓觀眾把注意力集中在那些話語上，而是把聲浪保持在一般聚會裡的嘈雜聲那般次要。另外，他選擇了一個冗長的打獵段落，從當地不同

仕紳的到場，一直拍到湯姆·瓊斯拯救他的夢中情人那一刻為止。我們看見所有需要知道的鏡頭 —— 鄉下流氓打獵前的狂歡、暴虐地鞭打馬匹、打獵的專橫、騎士瘋狂地衝撞鹿隻而人仰馬翻、獵犬跌落在鹿身上、蘇菲亞（Sophie）的馬在血泊中驚慌失控，接著，湯姆英勇地追趕並制伏了那匹受驚嚇的馬，在混亂中拯救了蘇菲亞。他並未注意到自己的手臂已經折斷，且後來的劇痛導致他昏厥，不過這是發生在他確定蘇菲亞平安之後。細節之多教人驚歎，從仕紳掀起當地一名村姑的裙子、不同的騎馬姿勢，到失控的獵犬、馬匹及騎士等五花八門的動態擠滿銀幕。那根本不是任何一雙眼睛在一次觀影過程中就能消化的視覺訊息。

此時，觀眾成了追逐的一員。攝影機不停地上下顛簸，一下子跟著馬匹跑、一下子從地平面角度觀察動態、一下子是快速的直升機俯瞰角度，有時與追逐平行、有時切過軸線，捕捉這場動盪不定、瘋狂狩獵的所有狂妄與殘暴之能事。最終，觀眾可能跟那些馬匹和騎士一樣感到窒息。從許多方面來看，這部片粗糙且老套，特別在演技這方面，許多橋段對我們這個時代的人來說可能看得很吃力，可是這個段落的執導 —— 一種有對白的無聲電影 —— 卻是永恆的。

在接下去之前，我們必須想想經典的無聲電影。在無聲電影中有不同的噤聲（僅限喜劇，雖然相同的觀察角度可用

於戲劇）。

　　因為電影是無聲的，所以必須將場景呈現出來。在哈樂德·羅依德（Harold Lloyd）主演的經典作品《安全至下！》（*Safety Last!, 1923*）裡，一開始的三個視覺效果就闡釋了這一點。首先，那個年輕人（哈樂德飾演）似乎在監獄裡等待被處決。鐵欄杆外是他的母親和女友，背景好像掛著絞索。當那兩個女人在鐵欄杆周圍走動時，前景改變，那「絞索」原來是火車軌道訊號桿上的一個訊號圈，根本不是絞刑架。然後，就在他們互道再見時，一名黑人女子帶著一個裝著嬰兒的提箱進來，那個箱子的大小和形狀，與哈樂德的手提箱太相似了，接著，她就把嬰兒提箱放在哈樂德與箱子之間。哈樂德趕著搭火車，抓錯了箱子，那嬰兒的母親相當驚慌，也抓了他的手提箱追出去。混亂中，火車漸漸離站，一輛馬車卻擋在哈樂德與火車之間。哈樂德地開心朝著兩個女人招手，匆忙中抓住了馬車的後端，馬車卻把他帶往與火車相反的方向。哈樂德及時發現而跳車，繼續追逐他要搭的那列火車，但已經不太可能趕上了。

　　第一個無聲場景，那絞索之所以逗趣，是因為我們聽不見年輕人與兩個女人的對話；若我們聽得見，就失去神祕感了。第二個無聲場景的成功，是默片模式的誇張動作──那個年輕人只顧著道別而忽略了周邊環境的變化，尤其是嬰兒提箱。因為聽不見說話聲，嬰兒與手提箱交換的動作也顯

仕紳的到場，一直拍到湯姆・瓊斯拯救他的夢中情人那一刻
為止。我們看見所有需要知道的鏡頭 —— 鄉下流氓打獵前
的狂歡、暴虐地鞭打馬匹、打獵的專橫、騎士瘋狂地衝撞鹿
隻而人仰馬翻、獵犬跌落在鹿身上、蘇菲亞（Sophie）的馬
在血泊中驚慌失控，接著，湯姆英勇地追趕並制伏了那匹受
驚嚇的馬，在混亂中拯救了蘇菲亞。他並未注意到自己的手
臂已經折斷，且後來的劇痛導致他昏厥，不過這是發生在他
確定蘇菲亞平安之後。細節之多教人驚歎，從仕紳掀起當地
一名村姑的裙子、不同的騎馬姿勢，到失控的獵犬、馬匹及
騎士等五花八門的動態擠滿銀幕。那根本不是任何一雙眼睛
在一次觀影過程中就能消化的視覺訊息。

　　此時，觀眾成了追逐的一員。攝影機不停地上下顛簸，
一下子跟著馬匹跑、一下子從地平面角度觀察動態、一下子
是快速的直升機俯瞰角度，有時與追逐平行、有時切過軸
線，捕捉這場動盪不定、瘋狂狩獵的所有狂妄與殘暴之能
事。最終，觀眾可能跟那些馬匹和騎士一樣感到窒息。從許
多方面來看，這部片粗糙且老套，特別在演技這方面，許多
橋段對我們這個時代的人來說可能看得很吃力，可是這個段
落的執導 —— 一種有對白的無聲電影 —— 卻是永恆的。

　　在接下去之前，我們必須想想經典的無聲電影。在無聲
電影中有不同的噤聲（僅限喜劇，雖然相同的觀察角度可用

於戲劇）。

　　因為電影是無聲的，所以必須將場景呈現出來。在哈樂德‧羅依德（Harold Lloyd）主演的經典作品《安全至下！》（*Safety Last!, 1923*）裡，一開始的三個視覺效果就闡釋了這一點。首先，那個年輕人（哈樂德飾演）似乎在監獄裡等待被處決。鐵欄杆外是他的母親和女友，背景好像掛著絞索。當那兩個女人在鐵欄杆周圍走動時，前景改變，那「絞索」原來是火車軌道訊號桿上的一個訊號圈，根本不是絞刑架。然後，就在他們互道再見時，一名黑人女子帶著一個裝著嬰兒的提箱進來，那個箱子的大小和形狀，與哈樂德的手提箱太相似了，接著，她就把嬰兒提箱放在哈樂德與箱子之間。哈樂德趕著搭火車，抓錯了箱子，那嬰兒的母親相當驚慌，也抓了他的手提箱追出去。混亂中，火車漸漸離站，一輛馬車卻擋在哈樂德與火車之間。哈樂德地開心朝著兩個女人招手，匆忙中抓住了馬車的後端，馬車卻把他帶往與火車相反的方向。哈樂德及時發現而跳車，繼續追逐他要搭的那列火車，但已經不太可能趕上了。

　　第一個無聲場景，那絞索之所以逗趣，是因為我們聽不見年輕人與兩個女人的對話；若我們聽得見，就失去神祕感了。第二個無聲場景的成功，是默片模式的誇張動作 ── 那個年輕人只顧著道別而忽略了周邊環境的變化，尤其是嬰兒提箱。因為聽不見說話聲，嬰兒與手提箱交換的動作也顯

得加快了。對話有時候會拖慢動作。接著，第三個無聲場景的成功，並不是因為年輕人聽不見火車離站的聲響及馬蹄聲，而是觀眾聽不見，便將自己的失音感加在他身上。另外，年輕人投入在道別與提箱交換，也使得他無法抬頭看。這些滑稽的動作演示了電影後來的部分將如何運作下去。當哈樂德在一個特價賣場的乾貨櫃檯被包圍時，因為每個人都可以同時說話而不必顧慮聲音的混雜，使動作更加瘋狂。在某個片段中，他被兩個女人拉扯，一直到他掙脫身上的外套才脫身。還有，當他察覺因為那群難以控制的人，使他無法把包裹交給老婦人時，他大聲叫道：「誰掉了50元？」（以字卡呈現）這樣一來，每個人都在地上尋找那張不存在的鈔票。因為我們聽不見對話或現場的背景聲音，使得整部影片發生的事件看起來更有趣，往往趣味橫生就是因為無聲。

所以，即使在製作有聲電影的技術已經存在的年代，無聲系統仍是可行的。在卓別林製作的《摩登時代》（*Modern Times*, 1936）中，他找到了一名容光煥發、具有魅力的年輕演員；也就是飾演搭檔角色的波萊特‧戈達德（Paulette Goddard）。卓別林飾演的流浪漢既笨拙卻又強壯，擅長運動；戈達德飾演的流浪女也相似，時而柔軟輕巧，時而魯莽衝動。這兩人自然而然會闖下許多禍。

當我們想到流浪漢時，那些場景迫使我們的想像力偏向肢體喜劇。例如《淘金記》的瘋狂追逐場景，片中那位體型

龐大的室友，因飢餓感而產生幻覺，把卓別林當成佳餚，卓別林必須狂奔逃命。類似的片段在《摩登時代》裡時常出現，例如那個流浪漢為了向女友炫耀，在他第一次也是唯一一晚擔任警衛時，就把女友帶進百貨公司，在夾層中矇著雙眼玩起花式滑冰，並未察覺欄杆已經斷裂，而且被移走了。他每滑一圈，就愈來愈靠近懸空處，有時候當他正在做跨越旋轉的招式時，甚至還騰空搖晃雙腳。卓別林往往跟闖禍有緣，尤其是當他想討好美女時；同時，觀眾也會感到害怕，不知道怎樣才能阻止他引發一場災難。

　　這是電影的一個基本事實：**我們從來不說去「聽一部電影」**。我們是「觀看一部電影」。

　　1960年代最好的無聲電影，是《虎豹小霸王》。在我的字典裡，這部片有兩個高素質的段落符合製作無聲電影的條件。其一，是我們先前用來討論場景和段落的追逐片段。在長達半小時的影片中，這兩個角色很少交談，只有斷斷續續的對話，而大部分的台詞是「那些傢伙是誰？」

　　另一個則是布屈·卡西迪（保羅·紐曼飾演）正在試騎當時的最新發明 ── 腳踏車，那是在他和日舞小子（勞勃·瑞福飾演）終於回到艾妲·伯雷斯的農莊的第二天早上。布屈騎車繞著農莊嬉鬧，他提到「未來」時，觀眾根本聽不清楚。艾妲坐上腳踏車手把與坐墊之間的橫桿，布屈聽

從她的指示轉圈圈。之後，艾妲跳下車，坐在馬廄的乾草堆上，欣賞布屈的騎車技術。布屈繞著馬廄，先把雙腳放在手把上，接著把一隻腳放在坐墊上保持平衡，然後又在坐墊上躺平身子，最後面朝後方騎腳踏車，結果撞壞了柵欄，布屈掉進公牛群中。於是兩人趕緊離開，以免惹怒了公牛。這個段落並非完全以無聲方式處理，而是加上 B・J・湯瑪斯（B. J. Thomas）唱的〈雨滴打在我頭上〉（Raindrops Keep Falling）那首歌來襯托。不過，這個片段對採用無聲做出了成功的範本。騎腳踏車這件事，建立了布屈與艾妲之間的輕鬆關係，而她與日舞小子的感情反而好事多磨。

有趣的是，勞勃・瑞福在他的電影事業後期才開始演出無聲或類似無對白的電影。在《海上求生記》（*All Is Lost*, 2013）裡，他只在開場的時候有幾句獨白。那是合理的，因為那是一部拓荒電影，島上沒有人，顯然缺乏聽眾。在《海上求生記》裡，這個英雄角色什麼話都不說，只說了幾句總結式的句子，然後敘事就閃回那些導致他目前極端狀況的許多大小事。他是唯一的角色，所以沒有理由要說話，而且說話只會浪費能量。在電影的後面部分中，我們只聽見他試著用收音機求救，以及對經過卻沒發現他的一艘輪船呼叫「救命」。這類電影的製作很有膽識，企圖挑戰觀眾，並超越觀眾所能料想的內容，提供一部絕對精采的作品。

　　當我開始考慮撰寫這本書時，本來要寫這一章的續篇：「無聲電影已死，而且回不去了」。但在寫到本章時，發生了一件有趣的事：有位瘋狂的法國人米歇爾‧哈札納維西斯（Michel Hazanavicius），竟然製作一部黑白無聲電影，也就是《大藝術家》（*The Artist, 2011*），震撼了國際影壇，並贏得五項奧斯卡金像獎，包括了最佳影片、最佳原創配樂魯杜域‧保克斯（Ludovic Bource）、最佳服裝設計馬克‧布里奇斯（Mark Bridges）和最佳男主角尚‧杜賈丹（Jean Dujardin）。這部片也入圍了藝術指導、剪接、攝影、原創劇本和最佳女配角等獎項。最了不起的成就，是哈札納維西斯創造了一部不必依賴語言的電影；這部片在各個層面都成功地達到我們的期待，除了快速的對白外。

　　好吧！它不是一部真正的默片，片尾有幾句對白，也有一大堆聲音以音樂和音效形式貫穿整部影片。話說回來，沒有一部電影是無聲的；有些缺乏同步音效的電影，會依賴交響樂團、管風琴師或鋼琴師和音效技師。重點是，如果電影原本的訴求就是默片，就沒有對話的條件與限制。

　　在《大藝術家》中，有一個精采的場景，那是默片偶像明星喬治第一次看到一部影音同步電影的反應。他聽得見，我們卻不能。導演告訴他，這就是未來的趨勢，但他不屑一顧，殊不知未來即將擊垮他。不過，他回到化妝室後，發生了怪事 —— 對他和觀眾而言皆是。當他在化妝台前放下玻

有聲電影裡的無聲片段——靜默是金
Silence Is Golden

璃水杯時，發出了水杯碰撞台面的聲音，他聽得見，觀眾也聽得見。到此為止，我們聽不見來自喬治內心世界的聲音，聽見的所有聲音都是以樂曲形式呈現。

想像一下，喬治存在於影史上首位最了不起的音效大師傑克‧佛利（Jack Foley）出現之前的電影世界裡。佛利在環球影業公司花了超過三十年的時間，致力於精進腳步聲、玻璃碎裂聲、羅馬人盔甲裝備、馬蹄聲……等各種聲音的模擬重製、複製與同步音效。那些跟隨佛利的人叫做「佛利藝術家」。現在，這些音效加強了電影的衝擊力。可是，喬治並不知道傑克‧佛利，他只有無聲電影的經驗。現在他放下水杯時，水杯發出了聲響。他的刮鬍刀和梳子也是，每樣東西都有獨特的聲音。小狗烏吉的吠叫聲，以及他在慌亂中撞倒椅子的聲音、電話鈴聲、一群路過的合唱團女生的笑聲——幾乎每一個人事物都有聲音，除了他自己以外。他的聲音聽起來既不像輕聲細語，也不像叫喊，他在驚慌中奔跑的腳步聲，連他自己也認不出來。最後，他看見一隻烏鴉的羽毛掉落在走道上，落地時的轟然聲響把他驚醒了。這段夢魘般場景的結論是，喬治不適合有聲世界。

事實上，無聲電影未曾死去，大部分都會留在有聲電影的邊緣或角落。看看《辛德勒的名單》（Schindler's List, 1993）、《王者之聲：宣戰時刻》、《逍遙騎士》。去挑一部低成本電影或恐怖片，觀察一下片中的偷窺場景。無聲電影

的製作技巧，適用於任何類型的電影。

　　就在《大藝術家》問世的若干年前，皮克斯動畫（Pixar）給了觀影者一個無聲的禮物：《天外奇蹟》（Up, 2009）的開場。在幾分鐘的片段裡，只有麥可·吉亞奇諾（Michael Giacchino）簡單優美、入圍奧斯卡最佳原創音樂的曲子為襯底音樂，開場的蒙太奇剪接演示了卡爾·費迪遜（Carl Fredricksen）和艾莉的夫妻生活，從第一次相遇，經過婚姻和家庭、不孕和沒有子女、衰老和疾病，最終，艾莉的死亡與卡爾·費迪遜後來的孤寂。這是片中最優美動人、最揪心的場景，同時也交代了必要的背景故事：為什麼卡爾·費迪遜是一個被動、脾氣不好的老人，他必須是那種個性才能推動情節進展。一如英國報紙《每日快報》（Daily Express）提到的，這部片若是在開場片段後就結束，還是會獲得五顆星。我們無法回到默片時代，但我們可以只用畫面來敘述出好故事：這是行得通的。

Lesson 5

黑色電影裡的
夜晚暗黑色調
—— 明暗之間

　　有兩種道地的美國電影類型 —— 西部片與黑色電影。我們會在其他章節討論大部分的西部片，在此要探討的是後者，特別是「黑色」（noir），這個單字在法語裡是「黑」或「暗」的意思。在1930至1940年代間，興起一種製作風格，也就是用暗色底片拍攝晦暗的題材，並賦予最少的光源。許多場景都在夜晚或暗巷中拍攝，而且大多數電影都是由亨佛萊・鮑嘉（Humphrey Bogart）領銜主演，其他則由喬治・拉夫特（George Raft）擔任主角。這些電影的主題就是關於犯

罪和偵查，焦點往往鎖定社會底層，甚至延伸到是否有「英雄」的存在，他們充其量是模糊的角色，觀眾往往不能確定片中的正派到底是不是真正的好人。

這類電影多半被視為純粹的商業片，以明星卡司做號召，沒什麼特色。美國觀眾也不把這類電影視為藝術。具有娛樂性？它是；流行性？那當然；有藝術美感？不怎麼多。不過，法國新浪潮電影的導演和影評人擁抱了這類型的電影，尤其是影評人尼諾・佛蘭克（Nino Frank）於1946年首次為此類風格命名，其他還有法蘭索瓦・楚浮（François Truffaut）、尚・皮耶・梅爾維爾（Jean-Pierre Melville）與路易・馬盧（Louis Malle）。我們往往跟隨他們的帶領，才體會到原來有些東西確實值得一看。

什麼是一部黑色電影最重要的構成元素？是的，那裡沒有光線。不過，光的缺乏表示一種存在，因為黑暗影射著光明。最重要的是，這類型的電影是有關光的缺席。沒有人看得清楚，包括觀眾在內。

讓我們來看《梟巢喋血戰》這部片，它是黑色電影裡最黑暗的一部，比你看過的所有電影更晦暗、更混沌、道德觀更模糊。偵探山姆・史佩德（Sam Spade）的搭檔邁爾斯・阿契（Miles Archer）在夜裡被謀殺。邁爾斯為了趁機追求那位公認的美女布莉姬（Brigid O'Shaughnessy）而接下一件案子，沒料到這份愛慕之情的結果竟帶來毀滅。某個深夜，

史佩德被叫去案發現場，他與員警在現場會合，現場籠罩著黑暗，而邁爾斯的屍體就在山谷下，更加深了陳屍現場的晦暗。後來，當史佩德找到那艘被燒毀的船「拉巴拉洛馬號」時，這艘船的船長捷克比（Jacoby）把一件與船同名的黑鷹雕像偷偷運進史佩德的辦公室，使得這兩起事件蒙上一層陰影。當船長捷克比跟蹌地踏入辦公室的那一瞬間，似乎是帶著黑暗一起進來的。有一段很長的時間，史佩德和所有涉嫌者徹夜等待著日光的到來。然後，史佩德的祕書從車站的儲物櫃裡，取出史佩德藏起來的珍貴黑鷹雕像。在史佩德拿到黑鷹雕像的場景中，最醒目的就是他本人和黑鷹雕像在其背後牆上的投影。這影子在片中裡幾乎無處不在。除了瑪莉·亞絲桃（Mary Astor）飾演的布莉姬之外，幾乎所有角色的穿著都偏黑或深藍色，剛好類似黑白片的顏色。有趣的是，在黑白色調二分法裡，正義的色調是比較黑或灰的。

當然，這部片中有許多徹底的壞蛋，像是最致命的蛇蠍女郎布莉姬。但是，好人也不是那麼好。邁爾斯會被殺，是因為女色；而他的遺孀艾娃（格拉迪斯·喬治飾演）則與史佩德有染，史佩德一心想結束這段婚外情，但艾娃卻不這麼想，甚至還以為史佩德是為了跟她在一起而殺掉邁爾斯。史佩德對事、對人都很輕率，包括他不夠道德的名聲，而且他情願使用欺凌、討好或暴力手段來達到自己的目的。只有他的祕書艾菲（Effie）活脫脫是個正直的市民。

　　但《梟巢喋血戰》並非影史上最黑暗的一部電影，因為卡羅‧李德（Carol Reed）執導的《黑獄亡魂》（*The Third Man*, 1949）有過之而無不及。影片的故事背景設在飽受戰爭蹂躪的維也納，由奧森‧威爾斯和約瑟夫‧考登（Joseph Cotton）飾演一對即將重逢的兒時好友。何利‧馬丁（約瑟夫‧考登飾演）是一位寫通俗西部小說的作家，一直在調查哈利‧連（奧森‧威爾斯飾演）死去的真相，因為有關於哈利‧連的死亡細節有些蹊蹺。哈利‧連涉嫌走私禁藥，結夥竊取軍事基地的盤尼西林，並轉賣謀取暴利。當兩人終於見面時，哈利‧連不斷地威脅何利‧馬丁，並想用一份差事來買通他。哈利‧連坦承自己不在乎他人是否死於服用假藥，特別是軍人。當一名線民在通風報信之前就被害身亡，讓何利‧馬丁意識到哈利‧連會殺死任何阻礙他的人，甚至不惜殺掉老友。

　　這個關於走私和謀殺的故事是什麼色調？黑色。不是黑和白，而是黑色。這整部片比起任何非吸血鬼電影，有較多的夜晚畫面。有段時間，哈利‧連躲了起來 —— 在夜晚，一條昏暗的走道上，只有擦得發亮的黑皮鞋閃現的光澤，和他情人的貓能被看見。一座不可思議的城市，有那麼多暗處、走道與僻靜角落，還有下水道系統，也就是最後發生追逐戰的場景。黑暗、轉彎、影子、昏暗的光線偶爾滲透進來，隱晦的動機、暗色服裝、暗黑的結局。這就是黑色電

影，導演卡羅‧李德似乎決定把黑色電影的構想發揮得淋漓盡致，然後再往前推一步。這部片有重量級的演員、恐怖的劇情，編劇是英國小說家葛拉罕‧葛林（Graham Greene），而其真正的成就在於非常出色的執導，與巧妙運用有限色盤的攝影技術。

　　與黑色電影相反的，是一部我們稱之為感覺良好的白色影片吧？也許是大衛‧連（David Lean）在 1962 年的偉大鉅作《阿拉伯的勞倫斯》；他執導了多部傑作，包括《相見恨晚》（*Brief Encounter*, 1945）、《孤星血淚》（*Great Expectations*, 1946）、《桂河大橋》（*The Bridge on the River Kwai*, 1957）、《齊瓦哥醫生》（*Doctor Zhivago*, 1965）、《印度之旅》（*A Passage to India*, 1984）等。對於《阿拉伯的勞倫斯》這部電影，不能用半輕蔑的說法稱之為傳記片，它擁有最好的組合：由《良相佐國》（*A Man for All Seasons*, 1966）的編劇羅伯‧波特（Robert Bolt）操刀、莫瑞斯‧賈爾（Maurice Jarre）編寫配樂，加上佛雷德里克‧楊（Freddie Young）的拍攝技術，以及彼得‧奧圖（Peter O'Toole）、奧瑪‧雪瑞夫（Omar Sharif）、安東尼‧昆（Anthony Quinn）、亞歷‧堅尼斯（Alec Guinness）、何塞‧費勒（José Ferrer）、克勞德‧雷恩斯（Claude Rains）、安東尼‧奎爾（Anthony Quayle）精湛的演技 —— 不完全是因為大卡司，而是全片都是男演員。

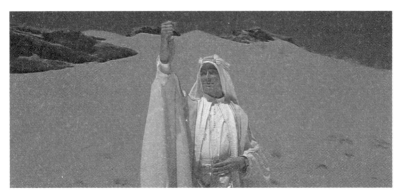

圖3：再也沒有比《阿拉伯的勞倫斯》更明亮的電影了。（哥倫比亞影業公司提供）

　　我們常常看到人物在廣袤的背景中變成一個小黑點，以強調他們的渺小，以及在惡劣環境下的特別之處。當勞倫斯冒著生命危險搶救其中一名掉入「上帝的鐵砧」（the anvil of God）的同伴時，我們看見的畫面是，平坦的地平線將閃閃發亮的白色沙漠與蔚藍天空一分為二；他們在地平線上相遇時，渺小得難以辨識。

　　後來，當酋長阿里把勞倫斯的西服燒掉，賜給他一套酋長長袍與配件時，勞倫斯獨自跳起舞來。他穿上長袍，奔跑了起來，舉起發亮的匕首，端詳自己的倒影。在最亮眼的時刻，向自己的影子敬個禮，欣賞穿上新服裝的自己是如何地英姿煥發。

　　接著，沙漠裡的一列火車被炸毀後，勞倫斯站在車廂頂

圖4：《阿拉伯的勞倫斯》中的陽光與影子。（哥倫比亞影業公司提供）

部，朝底下拍手叫好的阿拉伯士兵致意。但我們看見的不是他，而是這群阿拉伯士兵，他身穿長袍的影子走在士兵的前面。這部片有許多令人驚豔的鏡頭，而這是其中最出色的 —— 勞倫斯有如某種鬼魅，一個還未露臉的人物掌控了整個畫面。

　　使這些影像突出的原因，在於如何把強烈的光線轉變成最暗的影像。黑暗使我們聯想到夜晚、霧、雨和哀愁；導演大衛・連提醒我們，即使在沙漠的烈日下，也可以製造出黑暗的效果。

　　大衛・連執導的《孤星血淚》捕捉了查爾斯・狄更斯（Charles Dickens）原著中所有的黑暗和預兆，開場是發瘋的哈維森（Havisham）小姐住在一幢搖搖欲墜的大房子裡，就在那個曾經辦過婚宴的廢墟裡生活；《齊瓦哥醫生》中，有

綿延無盡的白茫茫雪景；後來的《印度之旅》中，則有連綿萬里的平原與貧瘠的山丘。然而，大衛・連最厲害的地方，在於他擅長應用明暗，太陽與影子、畫與夜，從來不會刻板化。他順應電影劇情的需求來運用燈光，奠定了他的寫實主義和偉大成就。

所以說，《阿拉伯的勞倫斯》是最明亮的電影之一，而《梟巢喋血戰》是最黑暗的電影之一。在明與暗之間，有許多空間，而且絕大多數真正有趣的劇情是發生在兩個極端的交會處。許多令人驚豔的部分，始終會從影子展開，或從豔陽下踏入陰暗的房間。

彼得・傑克森執導的《魔戒二部曲：雙城奇謀》（*The Lord of the Rings: The Two Towers*, 2002）中的精華段落，是在夜晚開打的聖盔谷之戰。事實上，這個段落花了四個月才完成拍攝，全部都在晚間進行，演員與工作人員充分運用了黑暗的效果。一到清晨，許多角色和景物看起來都非常困頓：亞拉岡（維果・莫天森飾演）與洛汗人騎兵衝出去，迎戰強獸人與半獸人的兇猛軍隊，希望這場突襲能讓老弱婦孺有時間逃進深山。就在這時，白袍巫師甘道夫（伊恩・麥克連飾演）出現在山頭，帶來了升起的朝陽，不，他本身就是朝陽，他身上璀璨的白光如此強而有力。這是最終極的英雄展現。這是在《關山飛渡》裡，騎兵隊衝刺的號角聲；是超人讓時間倒流，搶救死去的露易絲・蓮恩（Lois Lane）的時

刻。自從有電影以來，總是會出現奇蹟般的救援行動。

　　以上所說的，大多出現在一部以黑暗與光明、好與壞、良善與罪惡為主題的電影。並非所有的電影都會運用明暗對比來強調主題重點。

🎞 最佳拍檔

　　奇妙的是，有些演員的表演生命有時候會有所交集。彼得‧奧圖和奧瑪‧雪瑞夫幾乎是完美的同期演員，兩人都出生於1932年，彼此的生日只相差四個月，離世時間也只相隔十九個月（奧圖逝於2013年12月，雪瑞夫逝於2015年7月）。如果他們沒有同時首度出現在一部好萊塢電影中，不太可能達到同樣的聲望與尊崇。他們之間的默契是很明顯的，根據奧圖所言，他們拍片時的共處時光美好又熱鬧。不久後，他們都變成了大明星，卻從未得過奧斯卡獎，儘管雪瑞夫曾有兩次入圍、奧圖有八次入圍（後來，奧圖在2007年獲頒奧斯卡終生成就榮譽獎）。

Lesson 6

看出影像背後的
含義與隱喻
──影像是一切

對一部電影而言，真正吸引觀眾、讓人印象深刻的，是「影像」（image）。

在此，先挑出三個例子：一個牛仔提著馬鞍，同時耍弄一把步槍；一個裸露的女人在浴室裡驚聲尖叫；一座巨大壁爐正在吞噬一個兒童雪撬。如果你看過這三部電影，大概就會知道片名分別是《關山飛渡》、《驚魂記》與《大國民》。它們屬於不同的電影類型──西部片、驚悚片與傳記片，共同點卻是令人難忘的影像。

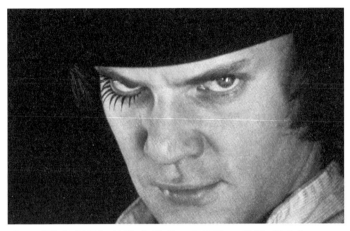

圖5：《發條橘子》的驚人開場：麥爾坎・麥道威爾（Malcolm Mcdowell）飾演的亞力克。（華納兄弟娛樂公司提供）

　　這裡還有一個觀影者無論如何都甩不掉的影像：一隻全然不動的眼睛，那是塗了睫毛膏、裝上假睫毛的右眼。這是史丹利・庫伯力克（Stanley Kubrick）執導的《發條橘子》開場影像。觀眾看了這雙眼睛之後的八到九秒鐘內，就知道這是一部恐怖片。

　　當攝影機的鏡頭拉遠並呈現這雙眼睛的主人亞力克（Alex）與他的同夥時，那種恐怖感並未遞減。他們全部身穿白衣，並配上一頂黑色紳士帽。

　　許多影像可發揮多種層次的效果。例如，在《阿拉伯的勞倫斯》裡，彼得・奧圖露臉不是為了攝影機，而是為了自己；他最關心的是自己換上新服裝的模樣好不好看。一方

面，那一幕讓觀眾知道「勞倫斯已搖身一變」，同時也看見另一面：「勞倫斯被自己的新形象給迷住了」。那意境就停留在他用擦得發亮的匕首當鏡子的那一刻。一個對之前穿著英國軍服粗心大意的人，在這一刻卻如此在意自己穿長袍的樣子。這幕場景的高潮，是他站上火車車頂時的影子。勞倫斯迫切地想要被接納，也想成為其中一份子。他滑過車頂接受跟隨者的戰勝歡呼：影子沒有種族之分。

　　這裡有一個你在某處看過的場景。一個過氣的大明星、一個逐漸竄紅的年輕演員。片中，透過海報來描述故事，其中一位明星變得更突出（更大的看板，更多的次數），而另一位過氣明星的海報在街頭、在溝渠裡、在行人腳下踐踏。這就是《大藝術家》。喬治自己出資、自編自導的新默片，與佩比‧蜜勒（芮妮絲‧貝喬飾演）的有聲電影《美麗焦點》（*Beauty Spot*），在同一天晚上首映。喬治受到了雙重衝擊。首先，他到家時發現妻子留下了告別的字條，並且要他在兩週內搬出去 —— 就寫在他宣傳用的其中一張劇照上。然後，蜜勒現身，想補償前一晚無心說出的、中傷他的話，她說自己喜歡他的電影，鏡頭就切換到兩座電影院、街景，到處都是被雨淋濕的海報。這類的鏡頭我們已經看過一千次，還是那麼有效。一個電影製作者必須小心應用它，但它即使到了現代，仍具有視覺上的震撼力。這就是為什麼「影

像」會變成俗套：因為它們確實具備了傳達意涵的力量。

《大藝術家》裡充滿了精采的影像，其中有一個出眾的手法，就是喬治與自己的影子掙扎那一幕。在燃燒底片的火勢失控之前，他站在銀幕前看著自己的影子，苛責自己的過失，之後，影子轉身離開，留下了沒有影子的喬治。這個影像可以讓我們看出許多隱喻：他的心已死了；他讓自己成為空虛或無形；他與真正的自我疏離，或擺脫他形象中的真我。那影像渴望著我們將它放在一個較廣大的範圍來理解及闡釋。

「影像」（image）是很難定義的名詞，因為它所代表的意思太過廣泛了。英國詩人塞希爾・戴－路易斯（C. Day-Lewis）於1948年所下的定義是：「影像是文字的圖畫。」（An image is a picture in words.）不過，從實際面來說，一個影像可以是任何東西，從東西的圖像，到某種構想或主題，也許表徵一個符號或隱喻。而且，在電影裡，「文字的圖畫」也沒有意義，因為電影就是由「圖畫」構成的，每個影格都是一個圖像。與其說「影像是由許多畫面組成的」，不如說「影像是銘記在腦海裡的畫面」。是什麼元素讓人記住了那個畫面？通常是「擁有超越它自身的訊息」，也就是在視覺之外，還含有一個建議或暗示或譴責。當然，影像一定得引人矚目，若缺乏這個條件就不可能被記住。但如果影像要被人長記，它需要有第二層意義。在《阿拉伯的勞倫斯》中，最

鮮明的影像是「主角舉起匕首」的畫面，延伸的意義是「他的自戀形象；這是他塑造的新形象」。

影像可能是靜止或活動的。而電影既然是「動態」的，其影像通常是活動的，勞倫斯爬上火車車頂的影子就是一個例子。刻意靜止的影像，有時會產生虛假或不自然的感覺。例如，約翰‧福特（John Ford）在《關山飛渡》裡用靜止的鏡頭來拍攝許多人物，包括林哥小子、蓋特伍（Gatewood）、婦女聯盟隊，看起來很不自然。可是，在《虎豹小霸王》的片尾，當兩位主角從槍林彈雨中衝出來之後便立刻停格，畫面也隨即從彩色變成褐色舊照，那一刻儘管是感傷的，但給觀眾的感覺卻是渾然天成的。

比前述兩種方式更普遍的技術是，在行進的動作中出現一個靜止影像，通常是一個角色停下來或畫面切換到忙亂活動中的某個靜物。反應鏡頭（reaction shot）也是這樣的例子，畫面切換到某個角色，演示他或她接到傳來的訊息與行動後所做出的反應。1930年代的電影《瘦子》（The Thin Man）常有很長的反應鏡頭；不管是尼克（威廉‧鮑威爾飾演）或諾拉（瑪娜‧洛伊飾演），這兩個嗜酒如命、花言巧語的富有偵探，在另一個人嘲諷或謾罵後，總是會對著鏡頭裝模作樣。通常，演員是為了劇情而演出反應表情或動作，可是，鮑威爾和洛伊的裝腔作勢反而是為了鏡頭，與故事裡的角色毫無關係。在這部片裡，不只有他們倆的反應被拍下

來。在影片最後，尼克（專業偵探）把所有的涉嫌者、警察以及相關人等召集過來。他的偵查技巧是以有關命案的一些事實做推斷，然後似乎隨興地（其實不然）叫出涉嫌者的名字。被喚者的反應有詫異、錯愕、真正憤慨或佯裝憤慨，這些反應表情往往比他們所做的口供更能探出許多訊息。

導演李安曾談到，「3D電影終將取代2D電影。」這是他在一場有關《少年Pi的奇幻漂流》（*Life of Pi*, 2012）的訪談中所透露的訊息。這部片不只用了不少3D技術，同時應用了電腦合成影像特效（CGI）。我對3D有不好的經驗，所以選擇看這部片的2D版。其實，最關鍵的不在於幾度空間，

🎬 影像與鏡頭

那麼，影像（image）與鏡頭（shot）有什麼不同呢？從定義上看，電影的影像來自鏡頭，但大部分在觀眾眼裡閃現而過的鏡頭，只不過是訊息的傳達。若每個鏡頭都是搶眼的影像，會讓我們感到疲累。「搶眼」（arresting）是將這兩者區分開來的要素，我所定義的影像（image），是會讓觀眾暫停、使觀眾記住、需要觀眾特別投入去延伸意涵的特別鏡頭，而不是大多數的一般鏡頭。

而是在於如何將一堆影像組合在一起。基於這一點，《少年Pi的奇幻漂流》是非常有成就的電影。李安不斷給觀眾看Pi的孤立影像：救生艇、用來隔開老虎「理查・帕克」的自製木筏；小島上沒有其他動物，除了貓鼬每晚會爬到安全地帶；甚至，水母發光的精采演示，也是為了強調Pi的孤獨。以前，其他導演曾經用救生艇來當作孤立和微小的象徵；而在希區考克執導的《救生艇》(Lifeboat, 1944)裡，救生艇是一艘搭載一群人的承載箱，而非孤獨的船。至於少年Pi，他在片中幾乎都待在救生艇上，救生艇成了他的孤獨、脆弱及生命的象徵。周圍的每樣東西，都比他更強壯、更危險。

直到現在，我所探討的是個別的影像。當然，這些個別影像從來不會單獨存在，它們都是用其他影像來組成「對白」。這也在所有的文學裡出現，一如海明威筆下《雪山盟》(The Snows of Kilimanjaro)裡的那位作家，待在山腳下的平原，因腿傷感染而瀕臨死亡，想像著一架飛機把他接去雪峰的情景。一邊是低窪地的熱氣與他一隻淌血的手，另一邊是寒冷又純白的山頂，強烈的對比結合了兩種情景的震撼力，這不是任何一種單獨情景能產生的效果。這種對比情景在影片中也能發揮很好的效果。

在《鐵達尼號》(Titanic, 1997)中，有兩個最著名的鏡頭畫面：第一個是傑克（李奧納多・狄卡皮歐飾演）站在船

頭，從背後抱著蘿絲（凱特‧溫絲蕾飾演）；第二個是傑克泡在冰冷的海水裡，支撐著趴在一小塊浮板上的蘿絲，安慰她會活到很老，最後在溫暖的床上過世。

這兩個影像標示出男女主角自始至終的關係，第一個鏡頭象徵蘿絲相信傑克 —— 遠遠超過自身安全，即便在一個極度危險又令人亢奮的場所；第二個鏡頭，她對他的信任以他的自我犧牲為證。這兩個影像令人振奮且彼此相關。第一個鏡頭是那麼的充滿活力和希望，卻有一種不祥的預感籠罩著。第二個鏡頭呼應第一個：傑克的信心、他給她的支持、他完全為她著想。這兩個鏡頭的其中一個如果單獨存在，就不會像兩個前後出現那麼扣人心弦，少了哪一個都會缺乏張力。

另一個影像結合的方式，是透過「添加」：將相似的影像添加到各個鏡頭裡，一直到形成一種樣式為止。也就是，這個單一影像在很多情況下都可以找到表達的方式，有點像十七世紀詩詞的「巧喻」（conceit）。例如，約翰‧多恩（John Donne）在〈禁慾：禁止哀悼〉（A Valediction: Forbidding Mourning）裡，使用圓規的巧喻 —— 圓規是用來畫圓，而不是用來找尋方向的 —— 來安慰愛人，他必將歸來。他說：「不需要為我的離開而悲傷，因為你是圓規的針腳，我則是那支移動的鉛腳，所以不管我移動得多遠，你永遠是我運轉的中心，我又會回到你身邊。」

這種形象或隱喻的掌握也可以應用在電影裡，可是有一定的差別。一首詩可以用幾行字或幾頁；一部好萊塢電影則需要兩個小時或多一點。在效果尚未展現之前，你只能打中觀眾幾次。這些重複出現的影像如何建構到像是巧喻或隱喻呢？來看一部耳熟能詳的電影 ——《北非諜影》（*Casablanca*, 1942），裡面有一些「不公開的比喻」（closed-door trope），那是一部作品中的某些部分或跨越許多作品的重複影像。重複的目的是為了「強調」，將會加強效果、主題，或突出一些重要元素。我們先來看看劇中人物被阻礙、被排除、被逮捕、被陷害的情況：

- 載有嫌疑犯的警車。
- 在往里斯本的班機降落時，那些懷抱著離境希望的人被放在拱門景框裡，後方則是緊閉的門。
- 進入李克（Rick）美式咖啡館的門，在不同時段為許多人開或關，鎖上或開啟。
- 通往賭場的門，出現了許多次，尤其是把德國銀行家拒於門外。
- 通往李克辦公室的門 —— 他邀請維克多·拉斯洛（Victor Laszlo），不久，警察局長雷諾（Renault）進門，伊爾莎（Ilsa）也瞞著李克進來。
- 在賭場裡，李克在雷諾局長面前打開一個保險箱。

- 在賭場的現金兌換處。
- 尤佳利（彼得‧羅瑞飾演）在嘗試逃離追捕時，把門關上，而當追捕者擠出門時，他對其中兩人開槍。
- 李克將出境通行證放進鋼琴裡，琴蓋掀起，出現另一道門。
- 伊爾莎先走進昏暗的酒吧，把門關上，然後出現在李克的房間。
- 李克很隨性地拒絕或讓人進出。
- 當李克和維克多‧拉斯洛在辦公室談話時，門關著；他不願意把出境通行證交給維克多‧拉斯洛，卻願意用出境通行證帶走伊爾莎。
- 酒吧的中式屏風後方是廚房的入口，幾乎看得見。
- 李克把房門稍微打開，看到樓下的領班卡爾，以及歷劫歸來的拉斯洛。
- 在最後的場景，就在他們正要前往機場時，他讓雷諾局長、伊爾莎及拉斯洛到咖啡館；那層霧氣彷彿是另一道門。
- 雷諾局長的辦公室也有一扇門，門後則是民眾以現金或性交易換取出境通行證的場所。

你也許反對這種說法，認為在有酒吧和非法賭博的電影中，免不了會出現一定數量的門。

那麼，請你解釋以下這個段落：

- 在巴黎；一家飯店裡，打開的窗戶迎向廣闊的天空，舞池中的賓客們退到遠處；李克和伊爾莎在咖啡館走道聽見德軍逼近的消息；當廣播說德軍即將往巴黎城前進時，這對戀人還在咖啡館裡，那裡的窗戶帶進陽光與空氣。整個段落裡，沒有出現一扇門。

整個往事段落是開闊且充滿陽光的，只有在最後的場景裡出現了雨中的火車和心碎的畫面。在卡薩布蘭加，即使是豔陽天，室內仍是昏暗的。門與窗，甚至連空氣都是窒悶的，非得把人留在室內，把陽光與空氣阻隔在外。

你需要看著那些門開開關關，才能享受這部電影嗎？你的確看見了這些畫面，卻沒看見這些門有任何特別之處？那就對了。這就是「觀賞電影」與「閱讀電影」的不同之處。當我們看到李克把某人擋在門外，便直覺認為他在保護或隱瞞什麼。從閱讀書籍、看電影或電視的經驗中，我們已經知道門可以隱藏任何東西。「躲藏」可以有搞笑、懸疑或悲慘的意味；同樣的門，在不同的景況中具有不同的功能。例如，一扇稍微敞開的門，在《驚魂記》和《史酷比》(*Scooby-Doo*, 2002)中具有不同的意思。

在閱讀一部電影時，必須花時間找出發生了什麼事：用

什麼手段、採用哪方面的視覺或聽覺語言結構、什麼東西必須重複、鏡頭如何安排等等。我認為，閱讀電影實際上是一份相當艱難的工作，因為影片不停地向前捲動，若你停下來分析剛才發生的事，就會錯過現在正在發生的。若要認真閱讀一部電影，就需要觀影多次。首先，注意布局，以平常心看待令人驚訝之處，就會看出許多之前錯過的細節。

在《北非諜影》的片尾，李克關上了那扇隱喻的門，把伊爾莎送到拉斯洛身邊，然後開啟了另一扇門，與雷諾局長同行。真實的情況是，他一直在想像不同房間的門，分別讓拉斯洛、伊爾莎、雷諾進入，對他們進行不同的解釋。他告訴伊爾莎，她可以留下來，而他會讓拉斯洛離開；同時告訴拉斯洛，他會把伊爾莎送到安全的地方；然後再告訴雷諾，可以逮捕那兩名逃犯，以滿足雷諾的納粹上校。只有當所有人都在飛機跑道時，他才把門推開，讓大家看那份內容相同的「文件」，再讓伊爾莎和拉斯洛離開，繼續他們的工作。就在他槍殺了司特拉斯（Strasser）上校之後，與雷諾併肩走入了不確定的未來。

這部電影是否不需要那些開門、關門、所有看門人、陷阱和牢籠？也許可以。可是，那樣就無法引起共鳴，也建構不了這一系列的經典，更不是《北非諜影》了。

《北非諜影》不是唯一這麼做的電影，但也不是每部片都會回報你尋找匯集影像的努力。我猜想，寫一份《阿拉伯

的勞倫斯》運用影子的報告，應該很容易。在《大藝術家》裡尋找自我反射與其他形象也不難，因為它是一部有關形象，有關世人如何看待演員，演員又如何看自己的電影。

你看見的《北非諜影》，跟我看見的不一樣

所以，你從來沒注意到這部片裡的門和柵欄嗎？在一項不太正式的調查中發現，有些人知道片中有門和柵欄，可是沒有人真正想過它們的功能。不過，幾乎每一個認真的影迷，都注意到了我沒注意到的其他部分。重點不是你一定得看到我所看到的，而是每個觀影者注意的層面不一樣。我曾在查爾斯・狄更斯（Charles Dickens）的座談會中，討論《我們共同的朋友》（*Our Mutual Friend*）這本書中關於「逃遁」的主題，這是我個人的偏見。我相信你也有自己的。請相信你的直覺，通常「對」的機率會大於「錯」。

Lesson 7

遠景與近景的運用技巧
―近與遠

　　這是很常見的西部片鏡頭：在地平線上，有一個斑點開始成形，過了一段時間，它漸漸變大，成為一個圓點，然後是一個影子，再來是一個輪廓，最後是一個有四肢的清晰影像。這樣的拍攝手法已存在許久，我們看過的每一個英雄和反派角色幾乎都是那樣出現在銀幕上。接著，塞吉歐‧李昂尼在他的義式西部片裡，採用了不同的作法：直接切入地面，製造出某些新穎又詭異的氛圍。在李昂尼影片裡的每樣東西和每個人，似乎都是那樣出場的。

　　電影的魅力就在於視野的角度。從紀念碑谷遼闊的空

間到一座電話亭裡面，「距離」真的是關鍵。不只是那樣，「遠」也可以是雙人鏡頭中失焦的那一部分。不管是希區考克最愛的密室或李昂尼塵沙飛揚的狹長場景，導演說的都是有關空間的語言。不但如此，角色之間具體的距離，或近或遠，也意謂著他們不同的情緒和心理狀態，例如焦慮、疏離、親密或暴戾。這些導演知道他們在做什麼。我們則需要思考一下，角色與攝影機之間的距離，如何影響我們對片中角色和事件的反應。

　　我們先來討論希區考克的電影吧。他了解某些狀況會引起觀影者的恐懼，其中最重要的就是「高度」和「狹窄的空間」。因此，他最喜歡處理男女英雄人物的作法，一是將角色懸掛在一個極高、極易跌死的地方，二是把這些角色囚禁起來。例如在《迷魂記》（Vertigo, 1958）中的關鍵時刻，有懼高症的男主角史考提（詹姆斯·史都華飾演）置身於一個極高、極狹窄的空間裡 ── 一座尖塔。塔的高度使他驚恐不安，無法正常思考。通常，希區考克一次只會運用一種手段。我們看到詹姆斯·史都華吊掛在屋頂上、樓梯間和大師想得到的任何地方。在《擒凶記》（The Man Who Knew Too Much, 1956）中，主角也被懸吊起來。在《捉賊記》（To Catch a Thief, 1955）裡，卡萊·葛倫（Cary Grant）差點從一棟建築的屋頂上摔落。而最出名的畫面是在《北西北》中，希區考克讓卡萊·葛倫緊貼著拉什莫爾山崖，底下是伊娃·

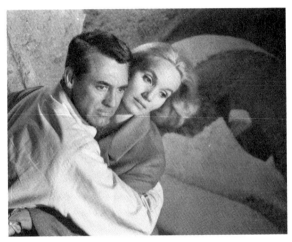

圖6：令人不適的近距離：卡萊‧葛倫、伊娃‧瑪莉‧
桑特，以及總統石像的一部分。（華納兄弟娛樂公司提
供，版權所有。）

瑪莉‧桑特（Eva Marie Saint），兩人驚險地懸吊著。因為觀
眾才剛看到邪惡的馬丁‧蘭道（Martin Landau）已經墜落深
谷，所以完全能理解他們現在的險境。

　　希區考克總是以精湛的手法來凸顯劇中人物的險境。
在《北西北》這部片的「個人視角」相當關鍵，卡萊‧葛倫
飾演的羅傑‧索恩希爾在餐館被敵方間諜組織誤認成 FBI 特
務，欲將他滅口，在接下來的劇情中，羅傑想方設法地逃避
追殺。可是，不管局勢有多混亂，他總是看不出危險的源頭
或事因，一直到影片的最後才意識到。當他醉醺醺地走在山
路時，或為了逃躲農用飛機的追殺而跳進玉米田時，他才看

到了危險。這是視角的問題：只有在羅傑遇見了一直被追殺的真正目標某教授（萊奧・G・卡羅爾飾演）時，他才開始明白事情的全貌。

在電影誕生的幾千年前，「個人視角」的概念早已存在。在古希臘史詩《伊利亞德》發生的事件中，有一些事是主角阿基里斯無法理解或處理的。所以，當他指定的新娘被阿伽門農占有時，他就要起脾氣不肯繼續打仗了。強納森・史威夫特（Jonathan Swift）也在《格列佛遊記》（*Gulliver's Travels*）裡給我們上了許多有關「個人視角」的課。首先，格列佛遇到小人國的老百姓（體型大約是正常人類的十分之一大），後來他到了巨人國，個子有他的十或十二倍大。而在愛倫・坡（Allan Poe）的著作中，則透過望遠鏡看到一個小生物的猙獰樣貌，而許多角色在觀察事物時，在生理上或心理上維持的距離，不是太近就是太遠。

文學無法給我們的，正是電影避免不了的。電影讓觀眾看到了實際的距離，若有任何東西緊追著片中的英雄人物或還在百萬里之外，觀眾都會意識到。

在彼得・傑克森的《魔戒》三部曲中，使用了極近的特寫及遠景鏡頭。想一想聖盔谷之戰 ── 那群可怕的生靈，包括半獸人、強獸人，還有那些難以想像的生物，以及被困在古老堡壘裡的人類。然後，觀眾可以看到人類的老弱

婦孺擠進來，一個疊著一個。這整個段落用了許多這一行的
特技和手法 —— 明與暗（大部分是暗的）、主觀視角鏡頭
（POV）、快速切換、流汗或焦慮或堅毅的臉部特寫。而遠景
與近景的鏡頭混合，使該段落變得強而有力。最後是一個遠
景鏡頭，在山頭彼端，光芒四射的白袍巫師甘道夫登場，象
徵著洛汗人的救贖，洛汗人騎著馬衝出屏障，來到廣闊無際
的戰場。

　　這裡有個有關於遠與近的難題：如何讓遠近感同時存
在？在遼闊的空間內製造密室恐懼感？這是辦得到的。例
如，在巨大空曠的沙漠裡，放入一輛馬車，馬車裡有六個
大人，外加一個人坐在地上，兩個人坐在外面的駕駛座，彼
此緊挨著，在擁擠的空間內晃動著，即使只是去十哩外的
鄰村，也不會是一趟愉快的旅程。這是《關山飛渡》裡的畫
面。綿延狹長的景觀與狹窄的鏡頭。內景與外景就在一窗之
隔。窗內是一張接著一張的臉，遠方有一群看不清楚臉孔的
人。換句話說，對比的拍攝技巧，使得所有景物更清晰生
動。馬車裡的封閉感，早在阿帕契族印地安人突擊之前就已
經存在，也是整部片的重點：來自各種背景的人，每個人都
有在那裡的動機 —— 有些人要前往下一個地方；有些人要
逃離上一個地方；有一、兩個人不斷地遷徙 —— 所有人都
擠在一起，必須隨遇而安或至少應付當時的情況。

那些巨大的景觀強調了旅客的渺小。導演約翰・福特並不是從地平線的彼端來拍攝馬車，讓它成為地平線上的一個移動點。這是一部主觀視角鏡頭（POV）的電影，觀眾所看到畫面，都是來自馬車的視覺角度。馬車外的景觀，不是來自劇中任何角色的角度，而是來自馬車旁另一輛看不見的馬車。

畫面中的對比又告訴了我們什麼呢？首先，在浩瀚的天地裡，這些旅客都是很小的影像，而他們的顧慮同樣微不足道。這部電影告訴我們，在相較之下，這些乘客與車夫的顧慮不但微小，他們也許刻意忽視更大的現實。當時世界發生了重大的事件，可是他們跳脫不出私人的現況，因此看不出或不能掌握實際的時事；不是因為可能有戰爭，而是戰爭已經開打，只是他們沒有注意到。

約翰・福特是運用一輛馬車和遼闊空間的大師。此外，他也一再回到紀念碑谷取景，因為那些雄偉的紅岩山頭，為景框提供了邊界。有雄偉的景觀讓印地安人躲藏或騎馬走下來，也可以剪接成無邊無際的荒漠效果。倘若沒有邊界為依據，我們會感到迷失、不安，這就是大衛・連在《阿拉伯的勞倫斯》中擅長發揮的部分。那地平線是兩英哩還是兩百英哩長？觀眾並不清楚，而且不喜歡這種未知的感覺。相反的，約翰・福特給我們的空曠感是可以處理的；人們在觀看荒蕪的景觀時，就算看不到盡頭，若能至少看見下一個物

體，心裡就會踏實一點。

許多導演也採取了與約翰・福特相同的拍攝手法。喬治・史蒂文斯（George Stevens）的《原野奇俠》是在懷俄明州的大提頓峽谷拍攝的。我們看見雄偉的景觀，非常遠的鏡頭，還有許多留給騎士騎馬的空間。可是片中的動作，從耕作到械鬥，都是採用特寫鏡頭拍攝；克林・伊斯威特（Clint Eastwood）在《蒼白騎士》（*Pale Rider, 1985*）中，則從遠距離來拍攝人物的動作，以傳達這些人的微弱及渺小，而且他們所關心的事，在這個浩瀚的世界裡並不重要。

有時，也可以把這兩種鏡頭合併，拍出一種遠－近景鏡頭。在《猛虎過山》（*Jeremiah Johnson, 1972*）中，主角傑瑞米・強森（勞勃・瑞福飾演）發現有一戶農家被當地土著打劫，家裡的成年男人都被殺了，只留下一名男孩。在眾人埋葬死者時，男孩的母親堅持要大家唱〈我們將匯聚在河畔〉（Shall We Gather at the River）。在大夥合唱時，導演薛尼・波拉克（Sydney Pollack）先是使用中景特寫鏡頭，然後拉遠，再拉遠，拉遠到像是從上帝的雙眼俯瞰峽谷中的兩個彩色小點，這兩個點的顏色與周遭的大自然不同。「啊！」鏡頭說：「看這些苦難多麼渺小，比起圍繞著他們的巨大事物，這些凡人的生命也是卑微的。」

有一種鏡頭我們還未討論過：中景鏡頭。最常出現的鏡頭，就是中景鏡頭 ── 派對裡的人、教室裡的小孩、四個

朋友在山上遊蕩。觀眾可以看到他們，可是都不太清楚。中景鏡頭是那種用數位單眼相機的55釐米鏡頭拍攝的畫面，你可以在一臂之遙的距離拍攝房間裡的東西；你可以從街道拍攝鎮上的一棟房子並取得全景。中景鏡頭最接近我們所看見的世界。中景鏡頭能提供較多的資訊；特寫鏡頭是當下目標的近景，無法包括其他部分；遠景鏡頭雖然容納很多空間，卻往往缺乏相關的視覺資訊。此外，中景鏡頭可以讓我們還原現場。近景和遠景都讓觀眾感到吃力；近景讓我們去猜測臉部周圍的訊息、那隻手的周圍、計時器消失的數字之間，而遠景鏡頭則讓我們幾乎要瞇著眼睛去尋找細節。

中景鏡頭最重要的不是讓我們的眼睛休息，而是讓大腦放鬆。我們的眼睛有能力接受比實體大幾倍或十幾倍的影像，大腦卻習慣物件的實際大小，以至於難以處理這些巨大影像。所以，我們必須撇開極端的鏡頭，休息一下。中景鏡頭就是有讓大腦放鬆的作用。當然，即使是在最激烈的影片裡，觀眾通常只會看見少數的全景鏡頭與近景特寫鏡頭。

沒有人比喬治・米勒在《瘋狂麥斯：憤怒道》一片中製造出更多視角，尤其是廣闊空間的透視角度。從下往上仰望、從上往下俯瞰、從貼近人頭的後方拍攝遠景、不可思議的逼近、有時則非常遙遠。

回到我們在前言中提及的戴維和蕾西。戴維買了《憤怒道》的影碟回家看，對結尾讚歎不已。

「影片一開始時，不死老喬高高在上，在所有人之上 ── 不死老喬看不起這些人，每天只給限量的飲用水，來提醒他們誰是主子。最後，麥斯和芙利歐莎帶著不死老喬的屍體回來，每個人都很開心。只有他的一個兒子知道自己完蛋了。當芙利歐莎和老喬的後宮『妻妾』在眾人之上時，是一個低角度拍攝的鏡頭；接著，轉到一種中景，可能介於她的臉部中景和近景之間，她轉頭去找麥斯，但他好像從平台上溜走了。她轉向底下的人群中尋找。從上往下的中景鏡頭，讓我們看見麥斯與身邊的許多人，接著是一個從下面拍芙利歐莎的特寫鏡頭，然後再回到麥斯的鏡頭，他點點頭；然後回到芙利歐莎的鏡頭，她也點點頭；當麥斯轉頭要走時，鏡頭又回到他身上。這真的很棒！」

「什麼很棒？」蕾西問。

「麥斯並不屬於這裡，他一直是圈外人。不過，那不是問題，有芙利歐莎在領導眾人。他們倆心照不宣，也同意那樣做。然後，他們朝著不同的方向，她往上面和中間前進，而他走了出去。我認為那不是他們真正想要的，但這是他們必須做的。我可以接受。」

「最奇怪的是，其他人都看不出他們倆的內心戲。我的意思是說，麥斯在底下可以看見芙利歐莎，而芙利歐莎也可以從上面看見麥斯。我明白。可是，從芙利歐莎所在的位置，麥斯看起來沒有那麼明顯，而且麥斯根本不可能在特寫

鏡頭裡看見芙利歐莎。」

「所以那是怎麼回事？」蕾西問。

「關鍵不是他們看見彼此，而是觀眾需要看到什麼。無論如何，那些鏡頭是要演示他們是人，他們並沒有被擊敗，他們並不是符號或任何東西。只是人。」

戴維是對的。當然，那些鏡頭告訴我們劇中人物的思路，還有他們是怎麼樣的人。沒有比「人」更重要的角色，同時也沒有任何文字更能超越鏡頭畫面中那兩人互相點頭的說服力。

Lesson 8

黑白電影的美感與距離感
——黑白的藝術

　　我曾經有過一次很糟的觀影經驗，就是觀看彩色的《梟巢喋血戰》。什麼？你不知道那部電影是彩色的？其實，顏色是後來加上去的。彩化，一個可怕的術語，一個可怕的主意。1986年，新聞大亨泰德‧透納（Ted Turner）收購了米高梅／聯美（United Artists）電影公司，因而有機會接觸到米高梅公司的資料庫，那些都是聯美電影公司以及華納兄弟娛樂公司在1950年以前的資料。他堅信最時髦的現代人（我猜，指的是他自己）不願意觀看陳舊乏味的黑白電影。

　　我肯定這部彩色的《梟巢喋血戰》並不是新片，因為我

已經看過這部電影好多次，熟知大部分的對白，然而我卻發現：它不是同一部。同樣的東西，可是看起來不一樣。首先，挑選的顏色不對，有些太刺眼，而且膚色完全搞錯。最糟糕的是，那些陰影是以黑白電影孕育出來的，套了彩色之後，看起來就很假。簡單地說，《梟巢喋血戰》是黑白片的構思，從道具設計、服裝、布景到燈光皆是。如果你擅自做了添加顏色的重大改變，整體的視覺效果就變得亂七八糟。可喜的是，這些無禮的人多半已經放棄了這樣的冒險。

從前，電影製作者沒有彩色電影技術可應用；然後，桃樂絲從灰色的堪薩斯州搬到彩色的奧茲國；不久後，只有藝術家才會採用黑白攝影技術。觀眾忘了如何欣賞單色電影，於是有人想出了彩化老片的主意。你可以想像，這對電影愛好者來說並不是好事，尤其是那些影評人。影評人吉恩・西斯克爾（Gene Siskel）與羅傑・伊伯特（Roger Ebert）將此舉稱為「好萊塢的新破壞主意」。羅傑・伊伯特問：「黑白電影到底哪裡糟了？」並說：「以黑白拍攝的電影，有時候可以呈現出夢境般的氛圍，也可以精緻、有風格和具神祕感。這些氛圍可以為現實畫面增加效果，而顏色只是提供了多餘的訊息。」當然，他很清楚，許多黑白電影是因為沒有其他選擇，只能那樣做。但這並沒有停止他的評論，也不會停止我們的讚賞。

事實上，當時沒有顏色存在的說法也不完全正確。一些

電影界先驅如喬治‧梅里愛（Georges Méliès）的黑白無聲科幻電影《月球之旅》（*A Trip to the Moon*, 1902）和《仙女王國》（*The Kingdom of the Fairies*, 1903），有一部分是選擇性的彩化，也就是經過手工著色。最有名的就是伊麗莎白‧泰利埃（Elisabeth Thuillier）的電影底片著色工作室，後來，巴黎當地就紛紛採用機械範本著色，來迎合影片部分彩化的需求。

　　泰利埃聘用了兩百名藝術工作者，負責替一個個影格添上單一色彩。據說在《月球之旅》裡，她製作了 60 份彩色底片，只有一份被保存下來。這份底片被放在公共空間，很容易就可以在網路上看到，而我們會發現，並非所有的影格都被塗上顏色。例如，在片頭，一群科學家聚在一起時，只有幾個主要角色的服裝被上了色，其他角色都是仿灰色。這是早期彩化電影人工密集的典型作業方式，彈指一現的顏色只是點綴，而不是主要部分。當然，等到彩色電影技術普及化以後，電影製作者會抓緊機會運用。在彩色技術出現後的早期，許多電影製作者會因為成本和藝術判斷而決定不採用彩色效果，一直到 1960 年代後期，彩色電影才成為製作的唯一種類。若你想談論更多關於添色作業的瓦解，過來找我，我可以把你煩死。不過，現在我們專注在比較開心的主題，像是黑白電影為何如此偉大。

　　首先，我要說的是：「對電影藝術而言，唯一最不利的改變，就是黑白電影的死亡。」

　　我並不是抗拒電影科技，我喜愛這些年來所有好萊塢的創意發明，除了 IMAX 會讓我不舒服，看 3D 電影會讓我想睡覺，也加深了我的懼高感（每部 3D 電影都得加入一些讓人暈眩的峭壁場景嗎？）我愛彩色電影。我要把黃磚道變成灰色的，或是把紅色拖鞋變成黑色的嗎？當然不要。顏色是個突破。《紅氣球》（*The Red Balloon, 1956*）裡所有的氣球，若是屬於不同層次的單一色彩，就襯托不出邋遢城市的一切。在《春光乍現》（*Blow-Up, 1966*）裡，卡納比街的時尚文化一景，用黑白呈現會變得毫不起眼，甚至那些服裝的幾何組合款式，有時候一定得有顏色。從任何角度來看，彩色電影都很棒。

　　那麼，問題出在哪裡？

　　「我們」。我們似乎已經認定黑白電影不夠美式，所接觸的黑白電影都是憂鬱的瑞典片，或講述芝麻小事、角色神經質的法國片。當伍迪・艾倫學著要憂鬱及瑞典化，只提醒了我們，他是來自布魯克林的猶太人，而不是斯堪地納維亞人。有哪一部美國黑白片是大部分人看過的？或許該這麼問：美國的黑白電影製片產業是在什麼時候停止的？我認為是在 1960 年前後，那是《驚魂記》上映的那一年，接著是隔年的《飛天老爺車》（*The Absent-Minded Professor*）。之後還有

一些零星的黑白電影，但下半個世紀的黑白電影，大部分都移轉到獨立電影製作者和外國人。真的非常可惜。

人們常認為，無色彩的電影是保守的，不夠寫實，看不清楚，黑暗、煩人。但《海軍的驕傲》（*Pride of the Marines, 1945*）和《洋基的驕傲》（*The Pride of the Yankees, 1942*）都是黑白電影。

你說黑白電影拍不出很多東西。那是真的，不過，它能做到的也不少，像是讓鏡頭裡最黝黑的角落更暗，明暗的反差更強烈，同時又具有含蓄的層次分別。讓我們來看看《驚魂記》。這部片決定用黑白電影形式，並不是基於美學的觀點，而是情勢所逼。希區考克有兩個案子胎死腹中，甚至還差點拍不成《北西北》，當時，他已經跟電影公司鬧得不愉快，電影公司也打消了購買小說版權的念頭，也就是與這部電影同名、由羅伯特・布洛克（Robert Bloch）所寫的小說《驚魂記》。因此，希區考克決定自己出資，並採用黑白電影的拍攝手法。最後，他還把250萬美元的導演酬勞拿來支付六成的膠卷費。換言之，他把一切財產都押在這個賭注上。此外，他拍攝的故事，充滿了性愛、怵目驚心的暴力，還有精神錯亂的瘋子，那些鏡頭會令電影製作規範審查小組面有難色，電影無法上映的機率很大。因此，他拍攝的速度很快，並採用單色技術。

這部片是電影史上的佳作，繼霍華・霍克斯（Howard

Hawks）的《逃亡》（*To Have and Have Not, 1944*）之後的一部好片。這兩部電影講述截然不同的故事，但都是黑白片。

單一顏色的調色盤，能為電影做些什麼事？幾乎每件事都做得到。正如羅傑・伊伯特所言，電影把觀眾帶離那個過於逼真的世界，讓人放心欣賞劇中的混亂。當觀眾進入劇情時，黑白色調提供剛剛好的距離，看著《驚魂記》中，珍妮・李飾演的瑪麗安・克蘭（Marion Crane），或安東尼・柏金斯（Anthony Perkins）飾演的諾曼・貝茲（Norman Bates），觀眾可以從片中的現實感稍微往後退一步，與希區考克那些企圖拉近觀眾、營造緊張不安感的手法（主觀鏡頭、平穩近景）交戰。

另外，許多黑暗的場景以及駭人的動物標本，似乎更令人感到不祥，甚至噁心，也是因為黑白色調的關係。例如，女主角不得不在貝茲旅館投宿時，是在雨下個不停的夜晚。加上在觀看黑白電影時原本就遞減的視覺訊息 ── 這些資訊若用彩色呈現，可能顯而易見 ── 因此，觀眾察覺到的並不多，直到後來才會意識到似乎見過這個物件或那個人。畫面中所呈現的影子更朦朧，而淹沒女主角車子的湖水，墨色更深，濃重的灰與黑包圍著那片黑暗。現在想來，甚至在貝茲旅館的白天都是昏暗的。這一切都配合著劇情的道德泯滅感。

因此，黑白色調的好處，是能讓觀眾與瘋子保持距離。

除此之外呢？核武毀滅如何？《驚魂記》問世四年以後，史丹利・庫伯力克執導了黑色幽默電影《奇愛博士》（*Dr. Strangelove, 1964*）。圍繞這部片的故事非常簡單：一個偏執狂、作風叛逆的美國將軍對蘇聯發動核武攻擊，各方派系都來阻止，而所有參與者都很瘋狂：有一個優柔寡斷的無能總統、一個半身癱瘓的前納粹核武專家（以他的名字為片名）、一名英國皇家空軍軍官（三人都由彼得・謝勒飾演）。一個篤信侵略主義的將軍（喬治・史考特飾演），害怕蘇聯人知道美國這個可能毀滅全世界的計畫。最後，生性多疑的將軍（史特林・海登飾演）與轟炸機隊員、野地英雄，把炸彈摧毀了。電影一開始是個錯誤或未授權的核武攻擊，然後一個接一個蘑菇狀的核爆場景，襯底歌曲是那首〈後會有期〉（We'll Meet Again），由薇拉・琳恩（Vera Lynn）主唱。這是電影界有史以來最有趣也最恐怖的一部片，因為所拍的一切有可能在現實環境中發生。小時候，我住在空軍基地戰略指揮總部附近，在學校裡要參加空襲演習與臥倒掩護練習，我保證當時一點也不好笑。不管劇情是不是滑稽諷刺，這部片你真的想看彩色的嗎？

　　黑白色調也提供了絕佳的幻想。想想夢境的層次，想想從來不可能發生的事。就如德國導演韋納・荷索（Werner Herzog）所說的：

　　對我而言，電影史上最偉大的一個段落是佛雷‧亞斯坦（Fred Astaire）與自己的影子共舞，然後他突然停下來，而影子卻獨自繼續跳下去，佛雷必須緊緊追上影子，那是如此經典，美到了極點。實際上，這是取自《搖曳時光》（Swing Time, 1936）。當你看著山洞和一些壁畫時，地面上留下被火燒灼過的痕跡。那不是煮食用，而是照明用的。你必須站在這些火把前看那些圖像，而當你移動時，你一定看得見自己的影子，所以，我馬上想到了佛雷‧亞斯坦——他在三萬兩千年後所做的事，可以幫助我們想像舊石器時代初期人們的活動。

　　韋納‧荷索談到的佛雷‧亞斯坦，是取自於他自製的、有關法國拉斯科山洞壁畫的紀錄片，他所描述的場景確實精采：亞斯坦戴著一頂禮帽，扮成黑人，這是向比爾‧羅賓遜（Bill Robinson）與亞斯坦的舞蹈老師約翰‧巴伯斯（John W. Bubbles）致敬。透過電影的魅力和赫爾姆斯‧潘（Hermes Pan）精采的編舞，那些影子呈現出自己的生命。當亞斯坦停下來時，影子繼續跳舞，使人與複製物之間失去了同步的節奏；接著，人類舞者開始瘋狂追趕影子，他們再也無法完全同步，而且好像在進行一場沒有輸贏的賽跑。最後，那影子對亞斯坦滑稽的動作感到不滿而走出了銀幕，可是亞斯坦卻獨自繼續跳下去。有人說：「現在製作的電影比不上以前

的電影。」確實如此。

如果是由英格瑪‧伯格曼來拍《搖曳時光》，場面會是疏離且非感性的評論，然而，它是喬治‧史蒂文斯執導的電影，畫面是歡愉的、值得慶祝的、瘋狂的，還有一點可笑。這是關於藝術與人生的一個宣示：這種經驗只有在電影裡才會有。

雖然黑白電影現今已幾乎在電影界消失，但並非自1960年以後就沒有人製作黑白電影。例如，在網路電影資料庫（IMDb）的經典黑白電影名單中，前三部完全在我的預料之中：《大國民》、威廉‧惠勒（William Wyler）執導的《黃金時代》（*The Best Years of Our Lives*, 1946）與尚‧雷諾瓦執導（Jean Renoir）的《大幻影》（*La Grande Illusion*, 1937）。接著，這張名單就跳到1993年的《辛德勒的名單》。該片導演史蒂芬‧史匹柏（Steven Spielberg）不像其他導演有成本壓力或受限於技術，當然也沒有人會阻礙他拍攝彩色電影，所以，這很顯然是他自己的選擇。

在《辛德勒的名單》中，單色（深褐色）的應用，不但塑造了古早電影的模樣，也創造了一種紀錄片氛圍。即使過了幾十年，人們只要一想到那些集中營裡的畫面，仍然會感到反胃難受。還有，無論是詆毀者或支持者都同意，黑白畫面提供了一種距離感 —— 我們活在一個充滿顏色的世界，只要拿掉了所有顏色，一部電影看起來就沒那麼真實了。那

種距離令人放心；因為這部電影如此令人不安，需要將納粹暴行推遠一些，以獲得喘息空間。實際上，它並非完全是黑白電影。其中有一幕，猶太人被趕到街上，人群中有一個小女孩穿著鮮紅色外套。這部電影要表達的是，納粹把世界最後僅存的顏色也完全抹殺。史匹柏說：「對我來說，顏色是生命的符號。」這就是為什麼一部有關屠殺猶太人的電影一定得用黑白色調。然而，不是全部，除了那件紅外套以外，那普通安息日餐會的開場也有一些顏色，然後才漸漸淡化。在最後，辛德勒安排了另一場安息日餐會，蠟燭的溫暖再次進入了片中的調色盤。

對一個導演來說，當然還有選擇黑白色調的其他理由。像是《歡樂谷》（Pleasantville, 1998）的主要構想，就是應用這樣的單色來對比彩色。大衛（陶比·麥奎爾飾演）與珍妮佛（瑞絲·薇斯朋飾演）生活在多采多姿的MTV時代，卻捲入1950年代詼諧劇的黑白世界裡。

當我們討論黑白色調的應用時，比較容易想到經典電影，特別是一些特定的類別：喜劇默片，如卓別林的《淘金記》、巴斯特·基頓的《將軍號》（The General, 1926）或《船長二世》（Steamboat Bill, Jr., 1928）、哈樂德·羅伊德的《安全至下》，還有黑色神祕電影，如《小霸王》（Little Caesar, 1931）與《國民公敵》（The Public Enemy, 1931）、《梟巢喋血戰》、《疤面》（Scarface, 1932）及《黑獄亡魂》。

　　不過，有不少電影在彩色技術誕生之後，還是以黑白色調來拍攝。1939年，我們在《綠野仙蹤》與《亂世佳人》（*Gone with the Wind*）中，享受到全彩繽紛的畫面，但也有一些黑白電影：改編自吉卜林（Kipling）詩作的《古廟戰茄聲》（*Gunga-Din*）、葛麗泰・嘉寶（Greta Garbo）飾演丑角的《妮諾奇嘉》（*Ninotchka*），以及《鐘樓怪人》（*The Hunchback of Notre Dame*）、《咆哮山莊》（*Wuthering Heights*），還有第一部偉大的西部片《關山飛渡》等等。

　　觀看這些電影時，我發現了以前不知道的細節。例如，我們並不排斥彩色的紀念碑谷，約翰・福特在後期的電影《搜索者》（*The Searchers, 1956*）中也充分利用彩色技術，可是，從電影的審美觀來看，《搜索者》若是拍成黑白電影會比較好看。我想，這是黑白電影在呈現荒涼山水所能達到的效果，它賦予了一種有如夢魘般的不真實景況。同樣的，約翰・休斯頓（John Houston）導演的《碧血金沙》（*The Treasure of the Sierra Madre, 1948*）也是如此，片中的景觀就像你從未去過的地方，也不像任何你願意居住的地方。

　　可喜的是，這樣的模式並沒有完全離我們遠去。近代的電影製作者基於藝術上的需求，偶爾會製作黑白電影。那些電影可能是需要凸顯荒涼的景象，如亞歷山大・潘恩（Alexander Payne）執導的《內布拉斯加》（*Nebraska, 2013*）、法蘭克・米勒（Frank Miller）與羅勃・羅里葛茲（Robert

Rodriguez）共同執導的《萬惡城市》（*Sin City*, 2005），不過，後者有些部分是彩色的，但主要效果是黑白色調，讓觀眾擁有那種與風格化、劇情殘暴的動作片保持距離的優勢。

關於提供觀眾一點空間的作法，從奧立佛・史東（Oliver Stone）執導的《閃靈殺手》（*Natural Born Killers*, 1994）與東尼・凱（Tony Kayne）執導的《美國X檔案》（*American History X*, 1998）這類電影就可以看出來，因為故事本身很殘暴，採用比較風格化的手法拍攝，可以讓影片比較好看。不過，有時候，如同《辛德勒的名單》這種主題，不管怎麼做都無法使題材本身看起來感覺良好，只能降低令人不適的程度。

電影製片者也會嘗試配合劇中時代的風格，一如喬治・庫隆尼（George Clooney）飾演1950年代記者艾德華・蒙洛（Edward R. Murrow）的《晚安，祝你好運》（*Good Night, and Good Luck*, 2005），或瑪麗・海隆（Mary Harron）飾演1950年代色情模特兒兼演員的《傳奇惡女》（*The Notorious Bettie Page*, 2006），以及提姆・波頓（Tim Burton）執導的《艾迪伍德》（*Ed Wood*, 1994），伍德是1950年代的另類電影導演，誇張的電影拍攝手法攪動了那個時代與相關風格。提姆・波頓的作法讓人聯想到蓋瑞・羅斯（Gary Ross）執導的《歡樂谷》：有時候，導演要使用電影製作史上曾歷經的格式，例如黑白色調或無聲格式，因為那就是歷代電影或電視節目的特點，這樣才能加強各個時代故事的特別風味。這個模式的

首選非米歇爾・哈札納維西斯的《大藝術家》莫屬。也許李
察・艾登保羅（Richard Attenborough）執導的《卓別林與他
的情人》（*Chaplin, 1992*），若做出同樣的選擇，可能會賣得
更好。不過，這部片的失敗之處不僅僅是使用彩色。

　　有時候，黑白色調只是關乎氛圍與狀況。那種狀況不
一定是嚴肅或可怕，也有期待、哀傷，甚至是搞笑。你要
什麼樣的情境都可以。伍迪・艾倫的《星塵往事》（*Stardust Memories, 1980*）是他繼《曼哈頓》（*Manhattan, 1979*）之後的
第二部黑白電影。倘若整個電影史的存在是為了讓觀眾有
《辛德勒的名單》和《曼哈頓》可欣賞，這個理由已足夠了。

Lesson 9

電影開場裡的暗示與線索 —— 那些在爆米花時刻 發生的事

　　電影院內的燈光逐漸暗下來，然後我們看見銀幕上的英雄或他的背影：身穿皮夾克，戴著一頂老舊的軟呢帽，大腿外側吊掛著什麼玩意兒。當我們最終看見他的臉孔時，已經花了幾分鐘，他有種粗獷的帥氣。英雄和兩個男人正朝一個祕密地點走去，但這兩人看起來好像要踹他一腳。其實，就在抵達那個神祕地點時，其中一個矮小的傢伙已經掏出槍，可是即刻就被英雄手裡的鞭子揮落。很快的，我們的英雄抵達目的地，與那個僅存卻不可靠的助手一起穿越山洞。這個

地方是個死亡陷阱，每一步都可能面臨威脅：洞外的矛、有毒的飛鏢、洞頂的重量、突如其來的落石 —— 還有什麼？提醒一下，穴壁上還殘留著以前那些不夠機靈、沒常識或不夠幸運的探險者骨骸。可是，他通過了每一個圈套與崩塌的陷阱，最後抵達目的地：一尊黃金打造的神像。當然，神像就在設有爆炸裝置的基座上。可是，他有辦法解決，他用一袋重量剛好的沙袋熟練地調換那尊神像，此時，他那個貪心的助手對寶藏起了邪念。接著，有趣的情節才正要開始。

那個基座陷進支架裡，山壁移動，碎石掉落，真正的災難即將降臨。他拚命狂奔，避開前面的陷阱，在緊迫時刻，他把那尊神像丟給助手。這位英雄脫離眼前的險境，直接奔出山洞，卻發現那個助手沒那麼僥倖，對方誤中陷阱，被一堵致命的機關牆萬箭穿身。我們的英雄撿起那尊神像，走過去一探究竟。

突然間，一面石牆開啟，滾出了一顆巨大圓石，發出極大聲響，追趕著我們的英雄，他再次沒命地狂奔，總算跑過了那顆即將封住出口的大石頭。他衝出洞口，重見光明，但在滑下峭壁出口坡道時，他正好在壞人的腳邊停下。

我們的英雄面臨千萬支隨時奉陪的毒箭，這些都拜當地土著所賜。當他意識到手邊沒有一樣東西管用時，只能趕緊逃跑，隨之而來的是一大批始終射不準的毒矛。他穿越叢林，那頂軟呢帽似乎牢牢黏在頭上，而可用來擺盪並脫身的

藤蔓湊巧就在眼前，還有一架水上飛機正在待命。就在他即將被帶往安全地帶時，向來天不怕地不怕的他，卻發現機艙裡有一種令他喪膽的生物，而他必須與之同行：蛇。整個過程有12分鐘37秒。而我們一直到第六分鐘後，才看見那尊黃金神像。

值得一提的是，這一切過程，就在觀眾剛入座，還在留意有沒有買齊爆米花等零食之際。很明顯的，導演、製片、每個相關人等，都要確保觀眾注意的是影片，而不是手上的零食。他們必須戰勝這段爆米花時刻。

前面介紹的，就是印第安納·瓊斯在《法櫃奇兵》的出場。觀眾一進場，就看了他長達十幾分鐘的動作戲。難怪我們會覺得呼吸有點急促：山洞、飛矛、陷阱、充滿機關的基座、神像、巨大石球、更多矛尖、即將封閉的石門、皮鞭、死去的助手、神像再度出現、敵人、毒箭、狂奔逃命、森林、藤蔓、飛機、蛇、帽子。太多了，多的誇張。換句話說，十全十美。

這些密集出現的東西，告訴我們什麼樣的劇情？

什麼都沒有。

什麼都有。

由你來選擇。

電影播映至此，觀眾還不知道這是什麼情況，馬上就被帶到另一個場景，介紹這位大無畏的探險家回到校園，變成

一位普通的考古學教授。美國聯邦調查局的探員前來找他，轉述納粹與失蹤法櫃的故事，然後沒多久，觀眾就面對一團混亂：著火的酒館、地圖上的虛線、蛇、軍用卡車，與屬於掠奪者的瘋狂故事。不過，我們剛才看到的那一小段影片，可命題為「認識印第安納・瓊斯」。

把這段影片放在最前面，有什麼好處呢？其實它具有絕佳效果，幾乎每個物件都有助於觀眾理解接下來的劇情，如：一名驃悍又有自信的探險家，也是一個學識豐富的考古學家、每一個轉角處都有危機、千鈞一髮的逃命、強大的敵人、張力十足的動作、探險的代表物（夾克、舊的軟呢帽、長鞭）。每個物件都跟後來的劇情結構有關。這是滿好的開場介紹，因為它如此瘋狂，觀眾甚至不會注意到自己接收的是有用的訊息。

在早期，情節的開展往往是比較直截了當的。就如奧森・威爾斯的《大國民》，片頭是垂死的凱恩丟下一顆水晶球，然後嘶啞地說了一個詞：「玫瑰花蕾」。這個隱藏著神祕謎底的字，變成了接下來追蹤這位名人生平的理由。一名記者被派去尋找凱恩所指涉的物件或生物，觀眾會在影片的最後找到答案。這個開場竟然成為電影的經典範例，另一位偉大的導演希區考克將之稱為「麥高芬」（McGuffin）：意即一樣東西是推展劇情的核心物件，可是到最後卻變得不那麼重要。故事裡，玫瑰花蕾是一個很小的部分，並不像一位報

業大亨的生平起落那麼耀眼。可是，那個小小的訊息卻傳達了更多。

　　不過，這部電影的開頭片段，有一些比水晶球更精采的物件。影片是這樣開始的：夜裡，一棟晦暗的豪宅亮著一盞燈。那個地方給人一種詭異、不祥的感覺。觀眾的主觀視角在路面，用鐵鍊串起的鐵柵門上，掛著嚴禁閒人入內的告示牌。從鐵柵門外，往上遠望那單獨的光源。奧森‧威爾斯給了觀眾許多角度 ── 從野生動物園拍攝、池沼中的景物倒影、從廢棄的高爾夫球場拍攝，總是有那扇獨自亮著燈的窗。我們逐漸靠近那扇窗，燈光流洩而出。一旦再度亮起光芒時，觀眾需要一點時間，才能意識到原來屋裡的燈光已經變成升起的太陽。在靠近水晶球時，觀眾先看見的只有雪花，然後鏡頭拉遠，才展示出那些雪花其實是在一顆水晶球裡。然後，出現一個老男人的嘴唇和鬍子，聲音沙啞地說：「玫瑰花蕾。」接著，鏡頭移到了那隻握著水晶球的手無力地下垂，水晶球滾落到床下，砸在石磚地板上破碎了。只有當護士聽到聲響，走進房間查看時，觀眾才看見與人有關的場景。在此刻之前，每一個物件都是大近景或大遠景鏡頭。現在進入了中景領域，這部片的真正部分要開始了，觀眾將進入新聞記者對這位名人生平的探討。其實，奧森‧威爾斯給了我們類似歌劇序曲的開場：用這一小段為接下來更大的段落暖場。

電影開場裡的暗示與線索 —— 那些在爆米花時刻發生的事
What Happens During Popcorn Time

　　《大國民》、《阿拉伯的勞倫斯》等片，都是以一個大人物的死亡為開頭，然後才帶領觀眾回溯一系列有關主角的生平事蹟。勞倫斯的生平關係到世界歷史，觀眾一開始看的是故事結尾而不是開頭，在那趟機車之旅中，勞倫斯總是表現得倔強又愛找刺激，選擇狹窄曲折的鄉間小巷朝他的死亡奔去。而在勞倫斯被派遣到阿拉伯半島的途中，我們也看見軍官們倦怠與種族歧視的態度，外交官和將領們的憤世嫉俗，他們完全缺乏遠見與獨立思考，凸顯出勞倫斯的特別以及他是個危險人物。他最愛玩的把戲是，點燃一根火柴並靠近手指，讓柴火貼著皮膚而自然熄滅。電影中有許多片段很明確地宣告著，這個角色傾向於受虐、愛出風頭、自我摧殘、超然的自律、缺乏反諷或自我懷疑的人格。此外，我們也在開場段落中，看見木雷將軍（唐納德・沃爾夫特飾演）與玩世不恭又油腔滑調的德來登先生（克勞德・雷恩斯飾演）。兩者代表軍方與外交界，而他們並不愛也不信任自己所統治的阿拉伯人民。

　　勞倫斯（彼得・奧圖飾演）在德來登先生的辦公室吹熄火柴，場景轉換到壯觀的沙漠日出，大約是在影片第 14 分鐘左右。比起一般情況，在 14 分鐘的開場後才進入主要故事場景，算是比較慢的速度，不過，《阿拉伯的勞倫斯》是製作規模龐大的史詩電影，可以採取這麼長的時間。而在這個段落，我們可以得知非常多訊息：

- 戰爭正在進行中，也就是第一次世界大戰。
- 勞倫斯是一個很特別的人。
- 特別的人不一定適合過軍旅生活，或者至少不是當駐軍。
- 英國官方低估阿拉伯人。
- 英國官方是頑固、憤世嫉俗、受規矩束縛的愚者。
- 阿拉伯人也許可以用來對付土耳其人。
- 如果一個企業註定要失敗，不如派遣一個人就好，反正他的失敗都在預料中，也不會特別感到可惜。
- 勞倫斯不會失敗。

最後那一點有點棘手。我們如何知道他不會失敗呢？在電影的語言裡，列出來的所有情勢都對他不利，不過可以保證的是，我們的英雄一定會成功。只有少數，像是在羅蘭·約菲（Roland Joffe）的《教會》（*The Mission*, 1986）中，傑瑞米·艾朗（Jeremy Iron）飾演的理想主義英雄，最後竟然失敗，遭逢厄運。

回到剛才提到的《阿拉伯的勞倫斯》，觀眾需要知道的一切，幾乎都在影片一開頭就呈現出來了。從勞倫斯吹熄火柴的那一刻開始，觀眾就很清楚自己即將要離開平凡的世界，投入另一個傳奇世界中，再加上一群來自沙漠的遊牧民族硬漢，所有元素就到齊了。

伊力・卡山（Elia Kazan）執導的傑作《岸上風雲》（*On the Waterfront*, 1954年），一開場就把我們帶入事件中。特里・馬洛伊（馬龍・白蘭度飾演）的夾克裡似乎藏著什麼東西，還有另一個人可能去拿槍，大玻璃窗前來了一群看起來很強悍的男人。雙方交談了一會兒，然後特里跑去一棟公寓裡叫他的朋友喬伊（Joey）出來，卻只發現喬伊飼養的信鴿。他們相約在頂樓見面，喬伊家的窗戶緊閉，特里放掉那隻信鴿。攝影機跟著信鴿往上拍，一直到我們看見頂樓有多名惡棍。不一會兒，觀眾聽見一聲尖叫，看到一個墜落的人體。很快的，人群聚集而來，包括喬伊的妹妹艾蒂（Edie）、巴里神父。碼頭那邊的工人都說，因為喬伊跟警方合作，才會自食惡果。當我們再一次看到特里時，他變得比較強悍而不再自作聰明。他問老闆約翰尼（Johnny），為什麼喬伊一定得死？約翰尼回應說，可能是因為他沒有好好說話。從這裡，觀眾就明白老闆的態度暗示了他根本不打算溝通。

設下圈套、問題、主要人物、壞人、未來的情人，全部都在幾分鐘內交代完畢。這真是省錢奇蹟。

電影開場的組成元素，往往提供了暗示與線索，可讓觀眾去做最好的解析。

那麼，在先前提到的《狂沙十萬里》的片頭裡，告訴了觀眾哪些訊息呢？

1. 要有耐性。劇情的進展不會很快。
2. 氛圍的音效很重要。這部片是音效師的遊樂場；能夠模擬一切的聲音真好！風車、門在風中搖晃、粉筆在黑板上寫字、蒼蠅飛舞、穿靴子走路、馬刺、電報按鍵、吹過機器與牆的風，當然還有口琴，全都可以發出聲音 —— 這些都是比對白還多的聲響。
3. 對白一：不會有很多話。
4. 對白二：當它來臨時，表示很重要，所以別錯過。
5. 口琴聲很詭異，曲調聽起來有點像顏尼歐·莫利克奈（Ennio Morricone）所做的曲子。
6. 幾乎在所有西部片，「槍」是無意識的「性」象徵。然而，在這部片裡並非無意識，反而很明顯，絕對明顯。
7. 真正啟發這部片想像力的，可能不是約翰·福特，而是薩繆爾·貝克特（Samuel Beckett）。
8. 每一張臉都令人難忘、無法移開視線。
9. 這個幻想世界裡並不是充滿了天使。
10. 會有血。
11. 查理士·布朗遜的眼神真的很恐怖。
12. 不見得每個人都想看這部片。

我們還不知道這部片的內容，還不認識法蘭克，也不知

道為什麼他要如此歡迎一個「沒有名字」的新人。我們並不知道他的動機，只知道當他們見面時，不可能會珍惜彼此。但我們終究會知道的，只不過不是現在，不是馬上。

當《狂沙十萬里》上映時，幾乎沒有人知道這是什麼電影。在 1960 年代，大部分的影評與觀影者都以為塞吉歐・李昂尼製作了一部低成本、可隨即丟棄的娛樂片；因為這部片在西班牙取景拍攝，用的是義大利籍工作人員，只有少數好萊塢演員，而且他們不是過氣就是沒沒無聞的演員。還有那背景音樂，你無法哼一首莫利克奈式的主題曲，也無法隨之吹口哨。再來，樂器伴奏也怪怪的，音色處理並非按照一般的法則。奇怪、無方向感、誇大。一直到他的黑手黨鉅作《四海兄弟》（*Once Upon a Time in America*, 1984）出現後，我們才真正了解他。他所製作的任何電影，在開頭的 15 分鐘內，總會告訴我們需要知道的訊息。

我先前提過動畫片《天外奇蹟》開場無聲段落的神奇效果，這精采片段展現了一種開場手法：演示背景故事。在這一系列美好、溫柔與最終令人揪心的小插圖所構成的段落裡，我們看到卡爾・費迪遜從一個胖嘟嘟、個性執拗的孩子，變成一個愛發牢騷、蠻橫不講理以掩飾內心脆弱的老頭。從那一刻起，我們明白他的所做所為。在另一部極端不同的動作劇情片《復仇者聯盟》中，也是採用如此的作法。在片中英雄出場的同時，我們得到一些角色的背景故事：黑

寡婦（史嘉蕾・喬韓森飾演）看起來雖然好像有生命危險，但在執行任務時卻能完全掌控情勢。就在此時，綠巨人浩克（馬克・盧法洛飾演）被四處追殺，在強烈的抗議下才願意回來。

有些電影是以倒敘方式進行，其後所展開的，是敘述造成開場景況的背景故事。最值得一提的是《大亨小傳》（*The Great Gatsby*, 2013）。尼克・卡拉威（陶比・麥奎爾飾演）因為酗酒問題，在一家療養院調養身體，片中一直在追溯多年來發生的事件。爵士樂時代的奢華毀掉了許多人的人生，然後只留下一個有酗酒問題和精神崩潰的人來說故事。雖然我認為這部電影的開場缺乏讓人想看下去的吸引力，但它還是做到了該做的事：給觀眾足夠的訊息去欣賞一部電影。

Lesson10

主角與推動劇情的元素 ——這是誰的故事？ 他的故事是什麼？

.

　　當然，我們不難猜出誰是主要人物，但我們真正要知道的是，她／他要什麼？她／他需要什麼？他們就像機器人與懦弱獅，追求的是填補缺失的部分。是頭腦嗎？心？成熟的心智？還是同情心？那些需求、那些缺乏的素質，是理解一部電影的中心思想。

　　在觀賞一部電影時，觀眾首先要面對的是，「到底要關注誰？」大部分時候，我們會緊盯著出現在畫面中的第一張臉。例如，在史丹利‧庫伯力克的《發條橘子》中，一開頭

就是一張非常嚇人的臉。我們覺得這傢伙令人毛骨悚然！搭配亨利‧普賽爾（Henry Purcell）節奏強烈的〈瑪麗女王葬禮進行曲〉（Music for the Funeral of Queen Mary-March），攝影機從特寫鏡頭逐漸拉遠。我們發現這個傢伙旁邊坐著三個一樣嚇人的酒鬼。他們在一家很不健康的「牛奶館」，喝著類似牛奶的飲料（裡面添加了藥物），店內擺著裸女形狀的餐桌，清一色的慘白色調看起來略顯不祥。接著，旁白敘述開始了，主角表示自己名叫「亞力克」，並聲明自己是表演秀的明星。不過，亞力克是主角，卻非英雄；他是所謂的「反英雄」，類似引人矚目的反派。不是每部片都有英雄；不過，每部片都會有一個主角。有時候，我們認為這些用詞似乎可以交替使用。不過，「英雄」是電影角色中非常特別的階級，通常個性正直、操守佳、犧牲奉獻、身體強壯、行事有效率。

　　「這是誰的故事？」這個問題其實很容易回答。有時，光看片名就可以猜出故事的主角，例如：《辛德勒的名單》、《大國民》（Citizen Kane）、《阿拉伯的勞倫斯》、《龍鳳鬥智》（The Thomas Crown Affair, 1968）、《少年 Pi 的奇幻漂流》。不過，像是《雲端情人》（Her, 2013），就有點誤導方向，因為按照這個模式，我們可能以為原文片名的「她」，是我們最在乎的角色。可是，片中的女子莎曼珊，其實是會發出女性聲音的人工智慧，主要劇情是落在男主角西奧多‧

托姆利（喬昆·菲尼克斯飾）身上，一開始他並沒有迷上那個女聲。事實上，提示就藏在片名裡：人不能成為第三人稱（她），除非有人先具有第一人稱的身分，換句話說，要成為電話裡的聲音，一定要有一個人拿著話筒講話。

有關「他的故事是什麼」呢？這是很關鍵的一環。觀眾一旦知道主角是誰，就能猜出這部片的內容。或者，觀眾知道這部電影，就能了解那個劇中主角。別被預告片誤導了，宣傳海報上的名字，也許是吸睛的大明星，也可能是要角，但不能保證他或她的故事可以主宰觀眾。這種情況並不普遍，但還是有，就拿《法國中尉的女人》（*The French Lieutenant's Woman*, 1981）為例吧。從片名和演員表，可以知道梅莉·史翠普（Meryl Streep）飾演的安娜／莎拉是這部片的宣傳主力，而她的神祕感與充滿禁忌的異國情調，不但捕捉了小說中人物的神韻，也詮釋出內心戲；這當然是促使麥克／查理（傑瑞米·艾朗飾）行動的因素。不過，那是維多利亞時代的故事，當然是由查理採取行動 —— 他想知道答案，有些畏縮卻又莫名地被這個「不良」婦人的故事吸引著，寧可犧牲婚約和個人名譽去追求她，一個接一個的抉擇推動著劇情的發展。

這種情況並不常見，也就是那個角色負責推動劇情前進，而他的故事其實也很重要，卻不是片名所提及的角色。不過，這種情況也發生在《歡迎來到布達佩斯大飯店》（*The*

Grand Budapest Hotel, 2014）：由雷夫·費恩斯（Ralph Fienns）飾演的葛斯塔夫，以及F·莫瑞·亞伯拉罕（F. Murray Abraham）飾演的年老穆斯塔法先生，兩位演員在演員表上都有很高的地位，但其實年輕時期的穆斯塔法（以季諾稱呼，由東尼·雷佛羅里飾演）才是整部片的重點。劇情進展的推動力，並不是葛斯塔夫所表現的荒唐行徑，而是季諾對這些行為的反應，他履行命令的能力或嚴重失誤的情況，使得劇情繼續發展下去。但這種情況是相當少有的，通常，電影片名是觀眾踏進電影院時唯一可信任的提示。

還有一種是刻意誤導觀眾，讓人以為片名中的人物故事就是該片的主題。例如，《安妮霍爾》這部片就不是在講安妮，而是她的舊情人艾維·辛格（Alvy Singer）。後來，在馬克·偉柏（Marc Webb）執導的《戀夏500日》（*Days of Summer*, 2009）中，焦點也不是女主角夏天·芬恩（柔伊·黛絲香奈飾演），而是湯姆·韓森（喬瑟夫·高登·李維飾演），他是一名領有執照的建築師，在一家賀卡公司工作。一如《安妮霍爾》，《戀夏500日》是從一個男人緬懷過去感情的敘事角度開始。湯姆的角色類似安妮，夏天則是提出感情不合的那一位。兩部電影之間有許多相同之處。

有時候，電影的故事與角色的利益衝突有關，難免總有一人要勝出。接下來是兩部電影的故事：兩位明星，在這兩

部電影中都有演出。從前 —— 在西部，關於兩個好友的故事，他們慣用六發左輪手槍，在此片演員表上的星級地位相等：《虎豹小霸王》（*Butch Cassidy and the Sundance Kid*），無論原文片名再怎麼強調，這兩個主角的戲分根本不平均。那麼，這是誰的故事？編劇威廉‧高德曼（William Goldman）不容你質疑：這是屬於布屈‧卡西迪的。

影片一開始，我們看到保羅‧紐曼飾演的布屈‧卡西迪在一家新銀行勘查地形，卻被這家銀行裝設的新式保全設備搞得很狼狽 —— 他曾經在鎮上搶過那家老銀行。我們即刻明白，他看出了事實：他不打算搶劫新銀行。他問警衛，那家「漂亮」的老銀行發生了什麼事。「有人一直去搶劫。」警衛說，然後布屈回答：「為漂亮付出的小小代價。」這就是這部電影的縮影。搶銀行的時代已經過去了；在他有限的選擇裡，不是改邪歸正，就是另謀其他勾當。整部片都與「抉擇」有關，決定如何採取行動，並因為這些決定，導致這批歹徒闖下的禍。

四年後，這兩個主角又在《刺激》攜手合作，不過這次他們的角色互換。勞勃‧瑞福飾演的強尼‧胡克是一個菜鳥騙子，而視他如子的詐騙集團老大因一筆鉅款被殺害，胡克誓言要替老大報仇。於是，他找到老大生前的好友 —— 詐騙經驗豐富的酒鬼亨利‧康多爾夫（保羅‧紐曼飾演），協助他向某個黑社會頭目報仇。雖然說康多爾夫集中了所有力

量才完成這樁大騙局，但胡克無疑是這部片的重點人物。兩部電影，同樣的演員，他們的名氣相當，可是他們在這兩部電影裡飾演的角色，分別有不同輕重的戲分。

這裡有一點值得提出：飾演第二主角，或第三、四或第二十七個角色，並不會比較容易。最重要的是，每一個演員要多多理解自己的角色在戲裡的動機、背景、驅動力和欲望。死之華樂團（Grateful Dead）的貝斯手菲爾・萊什（Phil Lesh）說過，他們的樂團能存活這麼多年的原因，在於團員一直把他視為領導者。這在一個搖滾樂團裡可能行得通，但在主流電影，甚至B級片中，都是行不通的。

2013年奧斯卡金像獎最佳女主角的入圍者中，有一名女演員在接拍這部電影時才六歲。葵雯贊妮・華莉絲（Quvenzhané Wallis）是以《南方野獸樂園》（*Beasts of the Southern Wild*）入圍，這部電影從一開始就是屬於華莉絲飾演的荷西波比（Hushpuppy）這個角色的，幾乎每一個場景都有她的特寫鏡頭，而且她負責大部分的旁白。從我們的文學課堂上曾學到，小角色可以為比較重要的角色做相關的旁白敘述，如《大亨小傳》或《白鯨記》（*Moby-Dick*）。可是，我們還是比較希望旁白者是戲裡的核心人物。這部電影是關於荷西波比的體悟，讓她在極地冰冠正逐漸融化、史前猛獸被釋放的新世界中生存，以及最重要的是面對許多垂死邊緣的

長輩。當父親溫克（德威特・亨利飾演）死亡時，她必須獨自面對世界，這個故事比任何大自然災害還要更震撼人心。

目前，我們所談的是比較常規的電影，都有明顯的主角，或一、兩個角色競爭領銜地位。不過，還有另一種電影類型值得探討：合奏電影（ensemble movie）。我們在這裡要談的不是《東方快車謀殺案》（*Murder on the Orient Express, 1974*）或《尼羅河謀殺案》（*Death on the Nile, 1978*）中，英雄對付一堆嫌疑者的場景。而是真正擁有龐大演員陣容的合奏電影，具有多條故事線和問題，也沒有明確的主角。這類電影大部分都是由勞勃・阿特曼執導，例如在《外科醫生》（*M*A*S*H, 1970*）中，兩名軍醫 —— 霍奇・皮爾斯（唐納德・薩瑟蘭飾演）和約翰・麥茵特爾（伊里亞德・古爾德飾演）並不像在後來的電視影集中那樣，是其中的關鍵人物。片中反派人物的故事，即法蘭克・本恩斯上校（勞勃・杜瓦飾演）的問題與他如何解決問題，才是全片的核心。法蘭克・本恩斯是一個難應付的角色，不近人情、個性頑固，不僅蠻橫，還威脅到工作單位上的作業。他摧毀了一個毫無經驗的年輕勤務兵（巴德・寇特飾演）的信心。從那一幕以後，就開展了英雄和本恩斯的公開敵對，再加上一個同樣賣力的女護士「熱唇」郝莉蓮（薩莉・凱勒曼飾演）。霍奇和約翰的所做所為，大大超越了本恩斯和郝莉蓮共同造成的傷害。事實上，整部片中有幾個段落的焦點，是在一個陸軍駐

站醫院內的不同部門，由不同的角色推展出不同的故事。

　　這樣包羅許多角色的拍攝方式，成為勞勃‧阿特曼的標準電影手法，尤其是《納什維爾》（Nashville, 1975）、服裝界嘲諷片《雲裳風暴》（Prêt-à-Porter ╱ Ready to Wear, 1994）、豪門鉅片《謎霧莊園》（Gosford Park, 2001），以及他的最後一部電影《大家來我家》（A Prairie Home Companion, 2006）。在這幾部電影中，觀眾跟隨幾條可能的或有趣的線索，卻沒有明顯標示哪些角色是主角的素材。每個角色都有問題、背後的故事、動力、欲望、動機、優點和弱點。有些習慣主要角色明顯分配的觀影者，對於以上的電影往往會感到相當挫折。可是，這就是這些電影有趣且讓人大有收穫的可貴之處，也就是那一種我們不知道要站在哪一邊的不穩定感。

　　如果拿一把尺來衡量，《綠野仙蹤》位在合奏電影的遠端，幾乎可以另取名為《桃樂絲傳》。這類電影或許可以教導我們許多有關拍攝角色的現行電影規則。而在勞勃‧阿特曼的電影中，每一個角色都有出場的原因。他們的出場可能看起來不是什麼好理由；角色也許愚蠢、膚淺、自大，完全受制於不同的動機，但觀眾能觀賞到這些不同的角色。因此，一部好電影必須做到這點。以《綠野仙蹤》為例，桃樂絲的需求是該片的重點：她一定要到達翡翠城，那樣才能找到回家的路。可是，她的故事不是唯一的關鍵，裡面的每個角色都有故事，甚至反派角色也有自己的故事。每個故事都

帶著某種重要的意涵，尤其是那些反派。任何一部好電影的關鍵，在於所有角色都有動機，不管是什麼動機。當編劇在寫劇本時，他們需要決定每個角色要做什麼、為何要做，光是「他很邪惡」或「他想要征服世界」是不行的。我們不太能接受隨性的角色或沒有任何理由就出場的人物。

角色的構成元素

有時候，為了成為一個比較好的讀者，從作家的角度去思考會有一些幫助。來看看編劇在創造角色時，需要考慮什麼。劇中角色需要許多特質才能打造出來，包括：一致性、複雜性、前後關係、動機、衝突、改變，還有出其不意的能力。聽起來好像有點矛盾，就讓我們個別討論一下。

首先，關於「一致性」，倘若我們認識的人演得像我們熟悉的人，是很有幫助的；如果他們不喜歡在星期一吃花椰菜，很可能到了星期四還是不喜歡吃。如果不是這樣，我們需要有個好理由（如「我試過了，很好吃」）。電影中的角色也一樣。如果一個人一開始就是膽小脆弱的，最好別把他變成《王者之劍》（Conan the Barbarian, 1982）的角色 —— 除非膽小是一種掩飾，那樣的話，他們要怎麼野蠻都可以。一個英雄角色就是要做英雄會做的事，即使是被朋友或親人欺騙。所以，某個角色基本上善良誠實，很可能就會一直

是誠實的，不一定要有好理由。雖然我們有一些關於成長過程的比喻，像是「牆上的花變成公主」或「膽小的睡鼠變成壯士」，可是，真正的成長不是無常的行為。當影片的第一幕演示出他是一個易怒的老頭，我們大概會預料到他接下來的敏感反應與暴躁行徑，例如《天外奇蹟》中的卡爾・費迪遜，或者克林・伊斯威特在《經典老爺車》（Gran Torino, 2008）中飾演的頑固老頭華特・寇華斯基（Walt Kowalski）。

　　至於「複雜性」，美國哲學家拉爾夫・沃爾多・愛默生（Ralph Waldo Emerson）在他的論文〈自助〉（Self-Reliance）中提到：「愚蠢地堅持一致性，是胸無大志者的心魔。」這句話對於我們現在要討論的內容很管用，因為那也是使劇情受限的心魔。如果劇中角色那麼穩定且沒有變化的可能性，觀眾可以推斷出後面的每一個步驟，那就不妙了。我們要的是，主要角色有能力發展和改變。在較大範圍內，因為有複雜性，才有能力克服固定性，並有彈性地改變，也就是說，這些角色具有多面向的人格特質。每一個虛構故事（戲劇或影劇）的書寫指南，都囑咐學生替虛構人物製造一些深度。但遵從這個簡單的指示，使得許多糟糕的編寫隨之而來，像是在創造恐怖的反派人物時，讓他酷愛小狗。那樣的虛構人物是一種制式化的創作。你也可以看看這樣的指南：「第三段，12分鐘：從這裡開始穿插不同的特質。」所有的虛構人物就跌跌撞撞地演完那些管它是什麼的單薄劇情，四處蒐集

的元素隨意搭配，就當作是有深度的交代。可喜的是，大部分電影的複雜性比較自然，那是好事。若華特・寇華斯基或卡爾・費迪遜完全卡在「暴躁老人」的標籤上，他們會無處可去。那些即將發生在他們身上的事，將因為他們的個性而不會發生。所以，的確需要製造一些亂子讓角色去面對。

接下來是：電影內容的前後關係和動機，擴大了角色的一致性與複雜性。「前後關係」指的是角色們的外在景況，包括生活及經驗、人際關係、就業歷史、生命中的每樣東西都有關係。「動機」，正如觀眾已經看到的，所有錯綜複雜的因素，追根究柢只有一個問題：角色需要什麼？所謂的「需要」可以是公開的，也被角色認同的，如達斯・維達（黑武士）需要統治整個宇宙。或者，這個「需要」沒有被角色察覺到：卡爾・費迪遜需要在乎自己以外的另一個人，以及做一些冒險行動。但卡爾・費迪遜不知道這些是他的需要；達斯・維達卻很清楚。

另外，故事的前後關係和動機會帶來衝突。透過衝突，我們挖掘出角色真正的人格本質。衝突可以是外來的（眼鏡蛇和貓鼬）或內在的 ── 一個誠實的人突然需要撒謊或說實話，來保住或害死另一個人的內心掙扎。例如，當《原野奇俠》的尚恩（亞倫・賴德飾演）必須放棄單純的工人生活，拿起槍桿重操舊業，內心充滿許多衝突。首先是對他自己：能否避免走回拿槍桿的路？第二，周遭的環境：他目

前的處境不是自己造成的，是一場農民與牧場主人之間的戰爭。他並沒有要求托雷去挑戰殘暴的威爾森，但最後，卻演變成他與威爾森及其同黨的衝突。因此，內在與外在的衝突同時出現在一個情節上。

衝突會帶來改變。但我們不會要求所有的角色都要改變。例如，配角（兩個平凡的壞蛋，擋住主角的路）不需要改變，否則只會攪亂局面。即使是最有用的角色，也不必有多少改變，因為他們的功能是幫助主角的成長及發展，例如《蝙蝠俠：開戰時刻》（*Batman Begins*, 2005）的管家阿福（米高·肯恩飾演）就是這樣的角色。

對於主要角色，我們需要看到他的成長與改變，或是萬一失敗就會失去什麼。換言之，一個角色可以維持原狀，這也是一種延伸形式。例如，《原野奇俠》的尚恩發現客觀情況不允許他繼續留在山谷；那不是個人的失敗，只是對現實環境的確認。相對的，《虎豹小霸王》的布屈·卡西迪見到了世事的改變，卻無法改變他想走的路，反而說服日舞小子和艾妲·伯雷斯去改變世界。不過，大部分的角色對於改變中的現實情況和衝突所做出的反應，已經遠遠超越了最初的形象。在《大藝術家》裡，喬治受挫於有聲電影的崛起，但他最後還是克服了自卑，加上一個好女人的鼓勵，適應了新的世界。我們都是觀看迪士尼的英雄故事電影長大的，從《小鹿斑比》（*Bambi*）、《木偶奇遇記》（*Pinocchio*）、《海底總

動員》（*Finding Nemo*）、《玩具總動員》（*Toy Story*）到《冰雪奇緣》（*Frozen*）等等。從最早的觀影經驗中，我們知道支援及阻礙的角色與英雄們的關係是怎麼回事。我們不必費力，就自然發展出批判的思維，看著主角的成長，還有那些協助或阻礙著他／她的角色的變化過程。

那些改變的能力，意指這些角色有能力及空間做一些出其不意的事。現今電影讓人詫異的拍攝手法五花八門。一名襲擊者從黑暗中跳出來，無疑令人驚恐。然而，這不是我們要討論的，我們要探討的是那種從角色的複雜性演化而來的意外驚喜或失落感。我們看見的驚喜不是來自火星，而是來自於明顯持續一致的個性。

當《體熱》最終出人意表的場景出現時，奈德・拉辛才意識到瑪蒂・渥克還活著，他絕對可以找到答案，因為在他們交往的過程中，他已經看出她的轉變：欺騙、自私自利、踩著別人往上爬、對他人刻薄且精於算計。《虎豹小霸王》中，布屈・卡西迪在與高大的哈維・洛根（Harvey Logan）決鬥時，朝著他的胯部踢過去，觀眾當時看了吃驚不已，可是並不會排斥。當然，布屈擁有不公平的優勢：他不管規則，有很強的欲望要活下去。然後，他又展現了第二個驚喜，採用哈維堅持的構想（打劫火車而不是搶銀行），那是布屈原本抵死反對的計畫。這正是布屈的個性，務實卻也懂得變通。驚喜，就像大部分的事物，需要有人去創造，觀眾

熟知的角色特質變了樣，因為主要角色是複雜的，他們擁有許多空間可做出意想不到的行為，有能力製造的震撼效果是可預期的，而不是隨意的。

為什麼這一切很重要呢？因為電影裡包含了許多角色。就如一個標準的公式：「劇情是行動中的角色」或「角色的行動推動劇情，而角色在劇情中展現。」我比較喜歡的說法是：「**劇情和角色是息息相關，唇齒相依的。**」若缺乏特定的角色特質，劇情永遠無法拼湊在一起。用一個角色替換另一個，或給其中一個角色塑造不同的特質（例如，把自私變成慷慨）之後，若要繼續往同一個方向前進，你將編造不出一個可信的劇情。

關於現代超級英雄的電影，我們傾向於把那些電影想像成穿上彈性纖維服的人，可是編劇寫作的基本應用手法不會少於在《安伯森家族》（*The Magnificent Ambersons, 1942*）裡應用的。在《超人》（*Superman, 1978*）中，那些事之所以會發生，是因為超人克拉克（克里斯多夫‧李維飾）、露易絲‧蓮恩（瑪歌‧基德飾演）和雷克斯‧路瑟（金‧哈克曼飾演）等人，他們的特質匯聚成各自特別的態度。例如，露易絲野心大又充滿好奇心；超人需要掩護，但也得透露出一些個人資料，才能推動劇情的進展。你也可以取第一部《蝙蝠俠》（*Batman, 1989*）為例。這部電影的劇情效果特別成功，是因為蝙蝠俠布魯斯‧韋恩（米高‧基頓飾演）與「小丑」

（傑克・尼柯遜飾演）受到了他們的欲望、顧慮、憎惡及傾慕所驅使。

　　角色推動著劇情的發展。無論我們談的是電影或小說或短篇故事或舞台劇，都是如此。

　　如果你想看角色之間的互動和劇情的話，觀看改編自漫畫的電影是最好的。為什麼呢？對於初學者來說，讓人感興趣的動作場面很多，而且很容易看出劇情的發展：由反派角色先開場，讓人知道有災難要發生了，需要英雄來扭轉劣勢。第二點，英雄的動機和幹勁是非常表面的，我們不必費力就知道背後有什麼動力驅使他們那樣做。我們一旦了解那些動機，就很容易看出劇情的發展。

　　《鋼鐵人》（Iron Man, 2008）的智慧和科技知識，與他的角色很搭，可是他的傲慢和缺乏前瞻卻偶爾會帶來麻煩。X戰警系列，金剛狼的憤怒問題不只是角色上的缺點，也同時帶動劇情的發展。超人需要保護他周遭的人，但讓人知曉他的祕密，有時使他陷入更大的險境。

　　那麼對蝙蝠俠來說呢？……是指哪一個蝙蝠俠？在許多不同的系列影片中，黑暗騎士的化身有不一致的作為，顯然的，他們的需要和動力可能有點不一樣，就如同那些電影背後的願景也會不同。所以，我們必須決定要探討的是米高・基頓、克里斯汀・貝爾（Christian Bale）、方・基默（Val Kilmer）或喬治・克隆尼（George Clooney）的蝙蝠俠角色。

基頓演的蝙蝠俠如何影響劇情的發展？跟貝爾演的蝙蝠俠比較起來又如何呢？蝙蝠俠的溫柔、堅韌、執拗、謙恭、傲慢和憤怒，在幾部不同的電影版本中又是如何呈現的？你不妨研究看看。

電影的三幕結構
30－60－30

電影具有一個架構可當作手錶來計時，而電影製作者和精明的觀影者都會那樣做。我看著手錶，事情的發生一定有理由；必須依時發生。

那是三幕架構，業界都知曉的「30－60－30」，這是電影編劇最基本的工具。那些數字代表「分鐘」，一部電影具有三場不同長度的主劇情，第二場大約有第一場和第三場加起來那麼長。這是一個縮影：第一幕的30分鐘，為我們介紹角色和基本的情況，大約第30分鐘左右，會發生關鍵事件來推動劇情到下一個階段，這個事件稱為「第一情節點」(first

plot point）；它將會呼應第90分鐘附近的「第二情節點」。在來到第二情節點之前，我們有一個小時長的第二幕，劇中角色的人格特質、人際關係和問題演化達到高潮，觀眾感受到一種高度的騷動。在第二情節點的事件中，將發展出更多狀況，並留到第三幕來解決。不過，我們期待的是事件及其發展是自然地往前進，而非一板一眼地依照編劇規則。這個三幕架構也可以運用在短一點的電影，一如早期的典型喜劇拍法，只有90分鐘：三幕有大約 $1X - 2X - 1X$ 的對稱比例，中間部分比第一幕和第三幕長一倍。

我們以《法櫃奇兵》為例。聯邦探員來找印第安納‧瓊斯教授，談論老教授艾伯納‧瑞文伍德（Abner Ravenwood），謠傳瑞文伍德擁有「拉雅之桿」頂端的盔環。當時，印第安納‧瓊斯已經推斷出，他們必須在納粹下手之前找到法櫃。這就是推動此片劇情的場景，那場對話交代了印第安納‧瓊斯後來的行蹤。他先到尼泊爾找瑞文伍德的女兒，也就是自己的前女友瑪麗安（凱倫‧艾蓮飾演），然後在她開設的酒館停留。

瑪麗安的父親已經過世，她在當地的生活十分辛苦，同時她也怨恨印第安納‧瓊斯，因此不讓他帶走父親留下的盔環。就在印第安納‧瓊斯一行人正要離去時，納粹壞蛋阿諾陶德（羅納德‧拉西飾演）帶領大隊人馬出現，奪走了瑪麗

安不想出售的那件盔環。印第安納・瓊斯救出了瑪麗安，卻救不了被火吞噬的酒館。

瑪麗安要求賠償，但她不信任印第安納・瓊斯，卻又有納粹緊追在後。印第安納・瓊斯必須處理眼前的危機和對過去的內疚，這對昔日戀人於是被逼著一起去找出神祕的謎底，啟程前往埃及。那一刻，當這兩個已分手的男女意識到前景困難重重而必須攜手合作時，就是第一情節點，從開場到全速前進的情節發展與錯綜複雜的劇情，到這裡是33分39秒。

接著，情節的發展速度慢了下來，但還是繼續進行。第二劇情點與90分相差了1分37秒，這是在納粹搭上卡當格（Katanga）的走私船，不但搶到法櫃，也抓到了瑪麗安。印第安納・瓊斯失去了寶物，瑪麗安也在敵人手中，他便掛在敵人的潛水艇出入口處穿越地中海。之後，劇情就開始急速衝向刺激的結尾。

因此，在影片播映大約半個小時處，或快要結束前的半個小時，關鍵的事件發生了，並導致下一個情節，可能會是更進一步的發展或是狀況獲得解決。相關元素會因電影的類型而改變，可是基本架構是不變的。

這些計時的標記並不是什麼了不起的東西，就像任何文法的組成，幾乎大部分是自然發展出來的。透過練習，電影製作者為主要的劇情發展找到很好的分段點。第一情節點是

兩種情況之間的界線，這時可能觀眾還沒準備好去面對一個
重要劇情，或是已經變得焦躁，急著要看變化。第二情節點
也是一個界線，所有的劇情部分終於安置好，觀眾急著要事
件開始做最後的分解。若你太早就讓劇情轉向，會讓人感覺
牽強或必須依賴不完整的資訊。但若等太久才轉向，就感覺
太過拖拖拉拉。這就是為什麼電影製作者在乎30－60－30三
幕架構。

身為一個觀影者，你可能從來沒注意到任何明顯的「所
以這裡是情節點」或「好，開始了」。實際上，一個設計良
好又處理得當的劇情，會給你一瞬間的滿足感，自然說出
「啊」一聲。如果一個隨意的觀影者注意到情節手法，那麼
這部電影就是失敗的。不過，如果那位隨意觀影者不知不覺
有了一絲滿足感，那就叫作成功。

接下來，我們再以《哈利波特：神祕的魔法石》（*Harry
Potter and the Sorcerer's Stone*, 2001）為例來說明。這部片的第一
個30分鐘交給背景故事（巫師救了哈利，把他交給親戚），
跟現實世界相當不一樣的巫師魔幻界（斜角巷、古靈閣巫師
銀行），以及哈利的不同（大家似乎都聽說過「活下來的男
孩」）。第一情節點就發生在哈利穿過月台9¾的柱子，看到
霍格華茲快車在那兒等著（34分0秒）。哈利不知道他將來
會怎麼樣，可是他憑著月台和蒸汽火車，就可以肯定絕對會

比住在親戚家樓梯下的小窩好。然後第二情節點呢？當哈利在許多飛翔的鑰匙之中抓住一把門的鑰匙，把它交給榮恩與妙麗，然後飛過門；當他們關上門，把所有攻向他們的鑰匙擋在門外時，剛好是2小時，而整部電影長2小時32分。（關鍵不是中間的60分鐘，而是第三幕在影片結束前30分鐘展開）。

　　再一部？沒問題。《險路勿近》（No Country for Old Men, 2007）的第一情節點是在26分時，羅倫‧摩斯（喬許‧布洛林飾演）撿到因毒品交易失敗而留下的兩千萬美元，捲款逃命，他逃過那些墨西哥人與狂犬，一邊想著要如何告訴妻子卡拉‧金（凱莉‧麥唐納飾演）去她母親那兒躲起來。當另一邊也有狂犬時，他知道該是上路的時候了。他們以前的生活就此結束。中間的小高潮點，剛好落在摩斯與奇哥（哈維‧爾巴登飾演）的槍戰中。所有的跡象皆朝這個方面發展，我們可能預料到決鬥是最後的大結局。之後，兩人受傷離去，但他們彼此知道事情不會就此結束，兩人之間至少有一個人必須死。第二情節點，在摩斯到卡森‧威爾斯（Carson Wells）的飯店房間找他。這時，威爾斯剛被奇哥殺害，而奇哥告訴摩斯，唯一能救卡拉‧金的方法，就是把錢交出來。但是，摩斯不但不聽從奇哥的話，甚至還威脅他。接下來，觀眾就看著災難接續發生。

情節點的計時標記也許是可以避免的，可是我們學習的三幕架構，已使得我們會本能地依賴它。下次，你在家看電影時，不妨設置計時器，然後注意重要事件發生的時間，以及它對劇情的影響。從此，你看電影的角度再也不一樣了。

Lesson 11

單人、雙人鏡頭到
群體鏡頭的運用
—— 有多少人？在哪個位置？

　　在《王者之聲：宣戰時刻》的結尾，宣戰的無線電廣播
進行過程中，攝影機的鏡頭不斷在國王喬治努力克服口吃和
不同領土的老百姓之間切換。大部分是不同地方的子民 ——
國外的士兵、非洲的村民、英國商店裡的民眾 —— 只有這
麼一刻，是一個雙人鏡頭。前任國王愛德華八世，現在是溫
莎公爵，和他的夫人。他們倆坐在一張超大的沙發上，在一
個似乎空曠的室內，後面的窗外則是更大、更空曠的世界。
很少有兩個人看起來是那麼的少數、那麼的渺小、那麼的孤

立。那是很棒的一個鏡頭，意思是：這是公爵自作自受。國家的命運已遠離他的掌控。畫面裡的人物一句話也沒說，關於事件的所有話語皆來自他處，也就是透過無線電廣播。那麼我們如何曉得這一切？視覺語言：這兩個人在一個不需要擠在一起的空間，卻擠在一塊兒，這就是為何我們可以看出不用語言描述的訊息。

看誰在鏡頭裡，與他們站在哪裡，我們就知道什麼是重要的，以及他們彼此之間的關係。他們是一起的？還是單獨的？互相搶戲？平分焦點？轉移焦點？換句話說，場景裡有多少人，他們又在哪個位置？

對電影製作者來說，這些選擇非常重要：導演與攝影師不僅用故事包裝訊息，也安排每一個鏡頭畫面。每個畫面裡的場面調度，不只要處理演員，還包括他們所在的空間、其他物件、影子、光線等。想一想：一盤沒人動過的各種餅乾點心，或者同一盤有不少餅乾留下來，或完全相同的盤子卻沒有餅乾，只剩下幾張餐巾紙上的餅乾屑。每一個畫面從時間、行動，甚至情緒溫度上的角度來看，要宣告的是不同的訊息。如果一盤滿滿的餅乾在賓客甩門離去後才出現，我們知道它們出現的時機不對。如果我們切入場景時，看見半滿的餅乾盤，就知道這些客人已經在此停留多時。如果盤子是空的？這就得看周遭的景況：用餐的人是否還坐在咖啡桌旁？或是有整理過的痕跡，而餅乾可能已被當成武器。現

在，我們要專注在那場面調度的特別選擇上，也就是鏡頭畫面裡角色的位置。一個鏡頭畫面裡要放哪些角色，可以削弱或加強動作及其意涵，或顛覆公開的訊息，或繼續延伸發展影片的主題。

　　若期望成為更成熟的電影藝術消費者，那麼可精進的部分在於理解那些視覺細節如何傳達意涵。觀賞每一部電影時，都能觀察到在鏡頭畫面裡安排角色的手法。當然，有時候的選擇並不多，像是《浩劫重生》（*Cast Away*, 2000）或《絕地救援》（*The Martian*, 2015）或任何求生者的故事，最好的選擇是拍攝單人鏡頭；是孤獨的一個人面對大自然的基本事實。其他比較常使用單人鏡頭的情況，則是某人偷偷摸摸地在調查或躲藏，像是亨佛萊・鮑嘉飾演的偵探山姆・史佩德或菲利浦・馬婁（Philip Marlowe），或是驚悚片的女英雄在打開嚴禁開啟的門之際。不過，大多時候都有許多人出現在同一個場景裡，任何個別鏡頭的使用都關乎選擇。研究那些選擇如何變化，我們就會成為更強的電影語言解讀者。

　　我們先來看看「單人鏡頭」。虛構創意電影《雲端情人》和軍人傳記電影《美國狙擊手》，不管在主題、語氣、氛圍等各方面，都有很大的差異，唯一的相同點是，兩者都使用相當多的單人鏡頭。片中主角都有孤獨一人的理由。西奧多（Theodore）唯一的伴侶是電話操作系統的聲音，所以沒有

一個實實在在的人可以給觀眾瞧，除非把電話算進去。一、兩個單人鏡頭，無法提供觀眾任何肯定的訊息，但當這類鏡頭出現的次數愈來愈多時，就道出了片中人物的孤立。《美國狙擊手》中的克里斯·凱爾則是基於專業要求：他單獨一人地用槍瞄準目標物。單人鏡頭也用在凱爾記錄下他殺掉那一對向戰友投擲手榴彈的母子的時刻。這個鏡頭要傳達的訊息是，他對必須做出如此殘酷抉擇的焦慮，和那無以言宣的哀傷；若把其他角色放進來，就會減低影片的情感承載量。

《美國狙擊手》的結尾沒有給人足以慰藉的答案，而《雲端情人》有個令人感到安慰的成分：在影片終了時，西奧多對艾美（艾美·亞當斯飾演）傾訴他的失落，也自然地接近她。最後的鏡頭是，他們倆在大樓最高處並肩而坐，她的頭靠在他肩上。這是最讓人心怡的雙人鏡頭。

單人鏡頭與雙人鏡頭的運用，並不會受到兩個人所在空間的大小所限制。談到善用空間，也就是很會應用場景的電影，應該就屬《萬花嬉春》（*Singin' in the Rain*, 1952），金·凱利（Gene Kelly）唱跳〈雨中曲〉（Singin' in the Rain）的那一幕，以及唐納·奧康諾（Donald O'Connor）滑稽的一系列「讓他們取笑」的跌跤失態動作，讓許多人印象深刻。唐（金·凱利飾演）與凱西（黛比·雷諾飾演）的感情剛開始進展得並不順利。唐對凱西有了感情，便在一個無人的攝影棚裡對凱西調情獻唱。唐先出場，在花園布景中，月光照

耀在「陽台上的淑女」（凱西在很大的梯子上）的場地，一台造風機器製造著微風，唐高唱〈你註定屬於我〉（You Were Meant for Me），當這首歌響起時，凱西高高站在梯子上，唐則坐在梯子下。這樣的空間關係很清楚：他是向她求愛的主動角色。接著，他們一起往左繞著梯子轉到另一邊。攝影機拍攝他們倆在一起的鏡頭，但凱西有意保持他們之間的距離，視線朝向角落。他們的手在表演著非常棒的舞蹈：他的手在梯子腳邊，彷彿要把梯子拉到身旁，擁抱它，凱西在梯子的另一邊，準備好跳脫的姿勢，表示她還在考慮逃開。然而，一個非常顯而易見的表情背叛了她內心的轉變：當他唱到「一定是天使送你來」時，她的左（外邊）手滑落到梯腳邊。她還沒有伸出手，可是已經傳送出具鼓勵性的訊息。他接收到了，然後就在他繼續唱「你註定屬於我」時，他走近她身邊，但她還沒有放棄矜持，接著他伸出手，她就接受了。這一連串的小動作：給，拒絕；接近，抽身；追，退；給，稍微接受；接近，欣然接受；求，允許。那是這部片中最精湛又最含蓄的編舞。

到此，他們都還沒開始跳舞呢。

而當他們真正開始跳舞時，從拍手踏步的基本舞步到最終淋漓盡致的調情舞蹈，整個段落中，鏡頭一直把他們放在同一個景框裡。當他們暫停跳舞回到梯子時，唐覆誦那一句：「你註定屬於我。」而這一次，凱西站在地面含情脈脈

地往上望著占據了梯子的唐。在四分鐘多的畫面裡，他們大約有20秒不在同一個景框裡。即是凱西站在梯子上時，以單人鏡頭呈現凱西要唐說出他曾經承諾的事，然後切換到唐的單人鏡頭，唐答應，然後一邊走向梯子，一邊開始唱歌。當他唱到「你註定屬於我」時，我們又看見雙人鏡頭。

編劇歐尼斯・烈茲曼（Ernest Lehman）曾說了一個故事，他將《國王與我》（*The King and I*, 1956）改編為電影劇本時，他建議作曲家理查・羅傑斯（Richard Rogers）需要讓觀眾聽見國王對安娜說，他要與她做愛。羅傑斯卻表示，烈茲曼沒有掌握好歌舞片的文法。他說：「當他們兩人一起唱歌時，意思是『我要與你做愛』，而當他們一起跳舞時，就是彼此在示愛。」

在《大國民》中，凱恩和第一任妻子吃早餐的畫面。當他走過來並誇讚奉承她時，她已經入座了。那是在一段長夜活動結束後，他們雖然穿著晚禮服，但看起來還滿有精神的。然後，兩人親密地坐在一起。在接下來的鏡頭裡，餐桌變大了一點，他們相對而坐。她有點嘮叨，他卻志得意滿地談論妻子的總統叔叔。再下一個鏡頭，他們之間的距離更明顯，裝扮得比較好看，看起來更老一點，有點敵對。在最後的場景，他們變得成熟高雅了，同時對彼此無動於衷。他們「聊天」的內容是，她閱讀《舊金山紀事報》（*San Francisco*

Chronicle），而他只管看他的《詢問報》（*Inquirer*），光看那些表情，比聽他們之間的談話，能得知更多訊息。

那是凝縮段落的奧祕。瑞典導演英格瑪・伯格曼的《婚姻生活》（*Scenes from a Marriage, 1973*），片長接近五個小時。威爾斯的《大國民》則只用了兩分鐘多一點，就讓我們知道那場失敗婚姻的一切。成功之處就在只有第一個場景和最後一個場景，呈現給觀眾的是雙人鏡頭，前者是兩個相戀的人距離相當近的畫面，後者的鏡頭則是對彼此倦怠的兩個人，在一個大餐桌上各坐一端的畫面。過程中，從一個漸漸不滿的伴侶切換到另一個伴侶，都是單人鏡頭，這樣的呈現是表示缺乏溝通與體諒的伏筆；觀眾感覺得出他們彼此之間是衝著對方批評，而不是閒話家常。

勞倫士・卡斯丹（Lawrence Kasdan）執導的《體熱》，是充滿雙人鏡頭的一部電影。可是駕馭我們注意力的鏡頭，不是那些親密鏡頭，而是遠遠的分離。在瑪蒂・渥克勾引倒楣的奈德・拉辛陷入狂熱的婚外情，接著謀殺了她的丈夫後，他們之間的裂痕漸漸擴大。我們必須看出來這一點，因此卡斯丹設置了一個近乎完美的鏡頭：這對婚外情戀人站在敞開的玻璃門兩邊。

透過先前的場面調度，卡斯丹已經告訴我們，誰在掌控全局，誰沒看穿真相。那是瑪蒂拿一杯酒給奈德的鏡頭：奈德坐著，瑪蒂站著，在倒酒時背向奈德，然後再轉身把酒拿

給他，奈德很自然地以為自己受到款待。可是，身為觀眾的我們，看見瑪蒂明顯是較高的一方，她就在景框中較高的位置。整個過程都在瑪蒂的掌控之中；她讓奈德以為自己還是她心中的如意郎君，而實際上，他只不過是這場超出他想像的更大遊戲中的一個抵押品而已。

這精采的鏡頭提示我們，如何在景框裡安置人物。有多少人出現，以及他們之間有多近或多遠的距離，是很關鍵的；但更關鍵的是，如何安排他們的互動位置。例如，在一個雙人鏡頭中，是不是其中一位在前景？若有，哪一位是在焦距裡，前面的還是後面的？還有，是不是其中一位的位置比另一位高？這樣的安排是為了達到什麼樣的目的？要注意的是，我們不能因一個人在較優勢的位置，就認定那個人是在占上風的處境。只是在這婚外情的關係裡，瑪蒂顯然是占了上風，因為一個接一個的鏡頭都在強調她的強勢。

另一個例子是《冬之獅》（*The Lion in Winter, 1968*）。亨利二世（彼得‧奧圖飾演）和伊蓮諾王后（凱瑟琳‧赫本飾演）的婚姻關係不佳。亨利二世無法決定要由三個兒子中的誰繼承王位。但他要摧毀伊蓮諾的期望 —— 由理查繼承王位，看來他似乎要讓位給無能的約翰。劇情的高潮就在大勢已定的時候，他們單獨在一起，尷尬的場面在這一段落中不斷地出現，他們湊在一起、走開、彼此拉近又對峙、轉過來、轉過去，甚至有個巨大的壁爐用來強調他們之間的隔

閣。然而，他們幾乎都處在同一個景框裡。在這個場景內，雙人鏡頭所能實現的種種可能，實在難以用語言來表達，你一定得親自看一看。

　　如果你真的要看經典，可以考慮約翰·福特在《關山飛渡》中如何安排許多人物的大頭。例如，在沒有騎兵隊護衛的情況下，眾人必須決定要不要繼續前進時，有一個群體鏡頭拍攝所有的旅客。摩洛利（Mallory）太太坐在餐桌旁，有哈特菲（Hatfield）伺候她；妓女達勒絲（Dallas）坐在左側的牆邊，而林哥小子就在她上方的位置，然後從他的位置往右有巴克（Buck）、皮可克（Peacock）與蓋特伍排成一條曲線；葛爾利（Curley）就站在坐著的人與巴克之間。只有醫生本恩（Boone）在景框之外，往右朝向他的陸軍老友兼酒友比利（Billy）。接下來，他們分成哈特菲、摩洛利太太和銀行員蓋特伍一組，妓女達勒絲及林哥小子在另一邊，分成三人鏡頭和雙人鏡頭。事實上，摩洛利太太和哈特菲從最靠近達勒絲的一邊移到另一邊，蓋特伍也跟著移動。他們這一動，只留下了達勒絲和林哥小子在原位。有趣的是，皮可克不屬於任何一組乘客。這些鏡頭告訴了我們，這個小社會的社交互動。

　　之後，摩洛利太太開始分娩，出現很棒的三人鏡頭，鏡頭裡有林哥小子、葛爾利和哈特菲在客棧的走廊朝她生孩子的房間望去。那場景主要是製造喜劇效果，卻有一種莫名的

溫柔，幾個莽漢迫切等待一個新生命的誕生，而這個新生命將會使他們接下來的旅程更艱難。

不過，單人鏡頭並非約翰‧福特的專長。他對人物的介紹比較像是放在海報上的照片，而不是影片鏡頭。蓋特伍收到五萬美元時，觀眾看到的他，是一個可預知的單人鏡頭，他將會帶著這筆鉅款潛逃。那個介紹林哥小子的單人鏡頭，是在他擋下馬車時拍攝的，是比較適合影迷雜誌使用的柔焦鏡頭。撇開那些錯誤不談，這部電影的拍攝整體來說是傑出的。

有個傑出的部分出現在旅程的第二天。第一天，那位肥胖的銀行員蓋特伍，坐在達勒絲和摩洛利太太之間，感覺不舒服。第二天，在印地安人襲擊的前一刻，皮可克代替蓋特伍而坐在兩個女人之間。他顯然比那個虛假的蓋特伍較不會評頭論足，他是顧家的男人，也喜歡小孩。在皮可克與達勒絲的雙人鏡頭中，他呼籲所有人：「讓我們善待彼此。」我們看見達勒絲幫忙那疲憊的女人和小嬰兒，我們也從皮可克身上看見人們可以好好互相對待。天啊，這溫柔的時刻卻被一支箭打亂了。

在接下來的追逐中，有個很棒的馬車鏡頭是那些關鍵人物的側影：巴克駕著馬車，風吹扁他的帽緣，葛爾利在旁邊的位子上向後轉，然後開了槍，林哥小子在上面開了他的左輪槍，達勒絲在窗口處保護著小嬰兒，摩洛利太太在後窗掩

耳，看起來不太好，然後醫生本恩移到他們之間，好像很享受這一刻。在大部分的段落中，我們看見馬車裡的場景 —— 摩洛利太太在禱告，達勒絲在保護小嬰兒，哈特菲幹掉印地安人後也許太得意了一點等等。在這樣的危機中，旅客和車夫患難與共是合理的，每個人都有自己的私人劇場。約翰·福特證明他的專長在於貫穿整部片的私人與公開經驗的相對特質，雖然此處的「公共」是非常渺小的。

《大國民》中，凱恩在第二任妻子離開他後，不顧正在豪宅院子裡進行的活動，隨即開始大肆破壞她的房間，一直到他拿起那顆在開場段落中掉在地上的水晶球為止。他的大發雷霆，招來了圍觀的人，他走出妻子的房間，經過站在走廊上的一群職員和賓客，同時，邊走邊把水晶球放進外套口袋裡。他僵硬地走著，穿過人群之間，然後經過一面鏡子。當我們從另一個角度看凱恩走到這個空間時，便看見他的全身鏡頭，從頭到腳趾，而畫面中至少有六個漸次縮小的鏡子與凱恩置身其中的倒影，「這些」凱恩一齊同步向前走。我們以為自己所看見的，只是凱恩的另一個影像，那個由燈光和玻璃製造出的假像。而在他經過之後，那些鏡子裡什麼都沒有了，只有一個空空的隧道。

這部電影裡充滿了許多孤獨和獨處的畫面，從偌大大廳裡的單人身影，到凱恩與其他人之間的隔閡，就屬這個鏡頭

畫面最棒。這裡有個與世隔絕的一個人，只有他自己，活在粉碎了的夢的外殼。電影史上，似乎找不到比這個更深刻的孤獨形象了。

Lesson 12

景框的各種變化形式
—— 景框裡的世界

　　回想一下《大國民》裡那雙面鏡的手法。其實，不僅鏡子裡有多重倒影，更重要的是，每一個倒影裡的鏡子也都有華麗的景框；原本的影像裡有景框，倒影裡當然也會有。我們看到的是一個接著一個查理・凱恩的複製身影，同時也看到無數重複的景框。這是該片中利用景框最突出的例子，但不是唯一的。以下列出一些其他例子：

- 在壁爐門間，呈現整部片的「謎底」—— 小雪橇。
- 凱恩站在一張自己的超大宣傳海報前。

- 穿過天窗，進入悲愁的夜總會，凱恩的第二任妻子 —— 蘇珊‧亞歷山大（Susan Alexander）喝著酒，假裝自己還是酒館的歌手。
- 百無聊賴的蘇珊在豪宅裡的石造大壁爐前玩拼圖，這座豪宅是凱恩送給自己的城堡和紀念碑。
- 用天花板來限制景觀，並壓抑人的抱負。
- 當蘇珊離開後，凱恩砸亂她房裡的東西，低矮的天花板搭配宛如娃娃屋般的夢幻室內設計，這樣的格局有種令人悚然的詭異魅力。

　　這類的例子在這部片中並不多，卻給了它必要的氛圍和意涵。不需要讓角色明說，就能直接傳達訊息。例如，當蘇珊在大壁爐前玩拼圖時，我們不用聽她說話，就知道她「小」得可憐。那不是一棟房子，而是一座華麗的墳墓。然而凱恩對此毫無察覺的事實，也已經將他的一些故事告訴了我們。若你想了解應用景框的手法，再也沒有比《大國民》更好的範例。

　　這項工作叫做「取景」（framing），這與每個景框裡呈現的畫面內容有關。電影專業說的鏡頭取景，就是指如何組成鏡頭畫面的內容，要包含或排除什麼視覺元素？主體要離攝影機多近或多遠？（填滿景框，或是周圍留一些空間？）所有元素全都放進景框裡，還是切掉一部分？

　　不過，這不是我們現在要討論的重點；我們要討論的是：一個景框裡的小景框。導演和攝影師利用這些小景框來控制觀眾的視野。有時，導演有特別的理由，不希望我們注意整個銀幕，而要我們把注意力放在某部分或另一部分。例如，如果要拍攝大提頓國家公園，自然要把整個雄偉的景觀放入景框中。這時，若有一個孤獨的騎士騎馬穿越這片遼闊的荒野，一旦鏡頭慢慢靠近他，我們就會將注意力放在他身上。在這個例子裡，是採用調整鏡頭取景範圍及焦距的方式，來完成取景作業，攝影機本身沒有移動。另一個縮小視野的方法是移動攝影機，往前移動，或是切換到另一個較近的取景角度。

　　這就是我們要討論的部分。這一類的例子並不缺；幾乎每一部電影總有些時候要應用這樣的內部景框來限制、管控、強調、對比、組合、分隔或安排視覺元素。

　　例如，在《大藝術家》中，天真無邪的佩比‧蜜勒在電影奇才喬治參與的電影中飾演一角。他們才剛拍完第一場戲，彼此發現對方很有趣。在午餐時間，佩比‧蜜勒潛入喬治空盪盪的化妝室，在鏡面寫上「謝謝」，然後與他的西裝外套演出有趣又動人的動作，讓西裝外套擁抱她。後來，喬治花心思創造她的「招牌」形象，在她的上唇點上黑痣。他們照著化妝鏡，檢查那顆痣，進而意識到彼此的鏡中倒影似乎互相吸引，接著他們看看彼此，這時，觀眾可以從另一面

圓鏡，以不同角度看到他們的身影。這是一部有關電影界故事的影片，《大藝術家》用了許多手法來框住、環繞，或不時地排除一些人物及東西，像是海報、門、車窗，還有喬治看自己舊作時的銀幕……，在了解處理「景框」的手法上，《大藝術家》非常值得觀看。

在拍攝畫面時，有時會出現一個問題：**很難在長方形景框裡捕捉圓形世界。**不過，我們暫時先討論「有什麼可以安排」。

- 在同一個畫面放入許多小景框。可是，不管在任何時刻，觀眾能接受及消化的視覺訊息就只有那麼多。
- 一切都可以用遠景把整個世界拉進去，但這個方法比較缺乏個人特質。
- 把畫面中世界的尺寸切小，在房間裡、汽車內、窗內、門內、車窗內、擋風玻璃內、較大的門、鏡框、玻璃門、電話亭、櫥櫃，還有種種的縫隙。

針對以上所列的，我選擇最後一項。

我們先來看看影像兼幻影大師希區考克的絕活，在電影《美人記》（*Notorious*, 1946）中，影像與幻影就只有兩分鐘之隔。劇情設定是：一個美國情報員德林（卡萊·葛倫飾演）接到命令，必須利用一個名叫艾麗茜亞（英格麗·褒曼

飾演）的女子，她父親最近被判納粹間諜罪罪名成立。為了要達成任務，艾麗茜亞必須嫁給納粹間諜塞巴斯（克勞德．雷恩斯飾演）。在塞巴斯發現艾麗茜亞的身分後，便與母親串通好，計畫用毒藥慢慢毒害她。當德林試著從塞巴斯的豪宅救出艾麗茜亞時，在樓梯間碰到塞巴斯，便用威脅方式制服了他。這時，三名納粹間諜從一樓的書房走出來，他們站在棋盤花樣的地板上，一位是領導者，精準地站在暗色的方塊上，後面一位也是，第三位在兩格之後，好像在決定是否要移動的樣子。在一部用女人做抵押品的電影中，敵人排列起來就像站在棋盤上。事實上，他們不只是「排列」而已，還會自動組合。每個從樓梯上切換到一樓的鏡頭，他們之中至少有一人會採取行動，最快的那一「塊」越過另外兩個停滯不動的。這些鏡頭沒有一個持續超過幾秒鐘，很容易就錯過，而一旦我們注意到了，絕對能達到導演預期的效果。

　　另一個例子是最後的畫面。德林強迫塞巴斯幫忙艾麗茜亞進入車裡，隨即坐進車內上鎖，把塞巴斯留在外頭，讓他落入納粹間諜的魔掌。當納粹間諜命令塞巴斯進去時，他走上樓梯的樣子就像犯了罪的人，當他跨過門檻，那偌大的黑門關上時，就像要接受地獄的審判。在這個場景中，已經用黑白方塊包圍住站立者的身影，可是在最後的致命景框裡，是用超大門廊框住了塞巴斯的命運。

　　彼得．韋伯（Peter Webber）執導的《戴珍珠耳環的少

女》（*Girl with a Pearl Earring*, 2003）中的例子有點特別，卻也展示了更寬廣的概念。這部電影從主角的家開始，第一個鏡頭裡有個門口（其實是兩個門口，第二扇門是關上的），觀眾要等到稍微適應了透視的角度後，才會看見葛里葉（史嘉蕾・喬韓森飾演）的身影，但她從來沒有被好好地放在景框裡，直到她進入維梅爾家的那一刻，在門口停下腳步。

- 當葛里葉要去打掃畫家的畫室時，她在大廳尾端的門口停下來，夾在兩個死對頭之間，這兩個死對頭是維梅爾的太太卡達琳娜（Catharina）和她那可怕的女兒可妮麗雅（Cornelia）。那些門，在戲裡很有用處，因為十七世紀時期的門較低矮，同時門框很寬，具有很明顯的景框效果。
- 葛里葉瞄見鏡子裡的自己和畫家的人體模型。
- 維梅爾（柯林・佛斯飾演）允許葛里葉看他正在進行的畫作，把玩他的照相暗盒，那是一個透過鏡頭和鏡子捕捉影像的盒子（這是她從未見過的東西）。
- 維梅爾躲在門框邊，看葛里葉把頭髮放下來，準備披上藍色頭巾的那一刻，這就是出現在知名畫作上的畫像。這樣局部地揭露，是在強調他這種行業的偷窺特質和他們之間的關係。
- 高潮出現在卡達琳娜衝進去要求看那幅畫時，維梅爾

把他手上還在畫的畫作移開。這時，可透過三腳架上的框格，看見葛里葉站在一排畫前面。猛然之間，她從一個站在許多幅畫前面的女子，變成一個站在畫作中的人物。

- 當吃醋的卡達琳娜解僱葛里葉後，葛里葉走出去的鏡頭是一系列被框起來的畫面。她慢慢地走，穿過一道門後進入一個房間。在她左邊，透過一扇敞開的門和另一扇門前，我們可看見正在掃地的傭人坦娜可（Tanneke），她抬起頭看著正要離去的朋友。那個鏡頭的構成就像一幅畫：在前景，就在門框前，一個暗色的小櫃子上，有隻鸚鵡站在架上；旁邊，有一個鋪上亮麗桌布的圓形桌子和燭台，而坦娜可正在掃地。葛里葉接著走到畫室下面的樓梯，在那裡，我們看見她從走道穿過另一個隙縫間。這個鏡頭同樣有如一幅畫：女子抱著包袱站在堅固的欄杆前，旁邊是一個很大的半透明窗口。她走向門，觸摸一下，可是沒去開門，而他在門裡面靜靜地忍受折磨。那個時刻，她的身影是以牆角為景框，而那開了一點的門縫透出銀色的光，較小的影子是那面牆的，而較大的影子是那扇門的。這是非常維梅爾的畫面。在大廳的遠端，她停下來再往後看一次，這是她的主觀視角鏡頭。她離去時的最後景框不是取自室內，而是運河上橋兩側的房

子所圍繞的景觀，緊隨著葛里葉離去的身影。

● 葛里葉的最後一個畫面，是在她新家的廚房門口。一開始，葛里葉坐著，而當坦娜可帶著包裹（裡面有藍色頭巾和珍珠耳環）過來時，她站了起來。

這一切組合得十全十美：她在一個一生致力於把影像捕捉進方框裡的人家裡工作。我們一而再、再而三地看見維梅爾坐在方框前面作畫。我們看見畫家和他的妻子在看那幅畫像時各持不同的眼光。葛里葉在這間畫室看了很多幅畫。在影片的結尾，維梅爾的雇主，那位好色的皮特‧范‧雷芬（湯姆‧威金森飾演），在這幅畫前坐著，他的反應是讚賞，也是詭邪的。

另外，誰說影格非是長方形的不可呢？就算是最廣闊的畫面，約翰‧福特也能把角色放入他勾畫出的景框空間。有時候，那些景框具有穿透性，如驛馬車的窗戶、監獄的門或有欄杆的牆、戶外或室內敞開的門；有時候，那些景框是某種實體，如人物在某個牆面前方互動；或是以傾斜角度來拍攝建築物之間的空間，如此一來，遠端建築物似乎就把巷子、穀倉或馬廄封鎖起來似的。還有另一個可以延伸的例子，就是酒館的搖擺門可以隨著情境的需要凸顯或掩藏某個主體。

　　在約翰・福特以愛爾蘭為背景的電影《蓬門今始為君開》（*The Quiet Man, 1952*）中，也有很多精采的畫面：離家出走的妻子瑪麗（瑪琳・奧哈拉飾演）倚著火車的車窗看風景，然後跌坐下來，以便躲過丈夫桑頓（約翰・韋恩飾演）的視線；他們倆在一棟很小的村舍裡，咆哮的風聲穿過門窗；在開始摔角時，眾人開道讓給瑪麗通過，然後眾人圍在桑頓和瑪麗的哥哥威爾（維多・麥克勞倫飾演）身邊，畫面裡由人群組成的小景框，其形狀和範圍不斷改變；門、窗和低矮天花板似乎到處都有。

　　最突出的就是寺院廢墟的拱形窗。這是他們婚前的一個段落。桑頓和瑪麗像小孩般霸占了一輛雙人座腳踏車，擺脫了那位緩慢地拉著馬車護著他們漫步的媒人，然後跑到一條小溪旁。為了要渡過小溪到對岸，瑪麗脫去絲襪，桑頓一臉欣賞的態度提高了兩人之間的性吸引力。就在他們做最後的擁抱時，暴風雨來襲，掉下來的一根樹枝差點打中他們。桑頓把他的外套披在瑪麗的肩上，然後跑去沒屋頂的廢墟躲雨，希望那裡的牆壁可以稍微擋風遮雨。他們全身淋得濕答答，在老寺院的拱形窗前擁抱及熱吻，像極了但丁・加百列・羅塞蒂（Dante Gabriel Rossetti）或其他前拉斐爾派畫家忘了上色的一幅畫，十分完美。

　　勞倫士・卡斯丹的《體熱》裡，也有許多小景框的設

計。例如，前文中提過的，玻璃門包圍著在謀殺後變得互相猜疑的一對情人，他們各自站在相對的門框邊。從某些方面來說，瑪蒂給奈德一杯酒的那個畫面更有意思，鏡頭是從外面透過玻璃門看進去的。整部片給我們許多設計景框的範例，像是不同形狀和大小的窗戶與門，還有各種諮詢室和盤問偵訊室之類的小房間。

　　以下是有關如何在人物的動作周圍創造小景框的手法。有時，導演用小景框來限制畫面的真正範圍，將我們的注意力集中在比較小的地方。有時，他們會把景框不斷擴大，一直到它幾乎占據了整個畫面。你可以把景框擺在人物和攝影機之間，或是把景框擺在人物之後。景框大小與人物的關係，也是傳達訊息的一種手法。例如，你可以自己試一下這個實驗：透過不同大小的景框，來拍攝站得很近的兩個人。首先，從一個狹窄的開口處拍攝，讓他們幾乎填滿了景框；接下來，在比較寬大的空間拍下他們。你也可以再嘗試把他們擺在距離開口處更近或更遠的地方，然後將攝影機推近或移遠，把「人物」保留在同一個空間。

　　如果小景框完全卡在兩個人物之間，是要告訴我們什麼？表示他們倆之間不太友善，對不對？若是他們在小景框之外的更遠處站著、坐著、漫步著或躺著，他們之間疏遠的距離就更加放大了。或是，那些人物在小景框內離開了中心點。每一個決定都傳達了有關人物關係的重要訊息。

　　每一部電影裡都有許多例子，而我們需要做的就是認出並了解這些手法。

　　本書中有許多關於技術的討論，主要目的是希望能解析出電影製作者如何與我們溝通，他們又是如何應用電影的語言，以帶給我們觸動人心的故事。不過，有時候，某些電影希望道出一點有關歷史的、理想的或政治的觀點，超越「只是故事」，傳達更深刻的意義。

　　《歡迎來到布達佩斯大飯店》的導演魏斯‧安德森（Wes Anderson）給了我們一部瘋狂幻想片，是介於兩次世界大戰之間生活的超現實派版本。可是，他做了非常奇怪的事：在視覺上，他給我們看那個世界裡的人極受限制的生活景況。大車子載來的賓客，穿過一條窄小的通道。大廳侍者季諾‧穆斯塔法，睡在一個小到連放張單人床都有困難的房間；之後，我們發現門房葛斯塔夫也睡在沒多大的房間，並且在一個更寒酸、更小的空間裡穿著內衣褲吃晚餐，削弱了他在大庭廣眾前所展現的高貴形象。此外，他在一個凹進去的角落裡對職員做晚間會報，這個角落並沒比他的誦經台大多少，而且還放了掃把和菸灰桶，來強調它的小。我們看見季諾、葛斯塔夫與賓客擠在小電梯裡，季諾背貼著牆。他們倆也被框入火車的車廂裡，一人一邊；當時，那些法西斯幹部占據了車廂的中間部分，小景框是從門邊的角度取的。葛斯塔夫也和他的會計及律師被框入小景框裡，使得它似乎有被三個

大頭擠爆的危險。我們可以透過汽車或火車窗戶看見不同的人物。影片中隨處都有這類耐人尋味的怪誕與用心。事實上，當葛斯塔夫被誤抓且關起來時，監獄建築物的窄小空間和詭異氛圍，與布達佩斯大飯店比起來並沒有什麼差別。

　　這些有關狹窄空間的運用是什麼意思？其中藏了這部電影給我們的許多暗示。在兩次世界大戰間發生的事，是歷史上一段相當短暫的時刻。除此之外，葛斯塔夫是受到階級制度束縛的人，他具有上層階級的風度與裝扮，但不管他的服務態度有多優美，仍停留在傭人階級。他的舉止從彬彬有禮變得魯莽的突然轉變，讓我們看見這樣的衝突。在影片後段，雖然他獲得了一筆財富，但他永遠不會是受恩寵的那群人之一，真正幸運的人是那些一出生就擁有財富、權力和從容儀態的人。

　　片中的每個人都受到穿制服者的威脅；在兩個掌權者的進逼下，他們的人數不斷增加。集權主義的明顯蠶食，凸顯在葛斯塔夫和季諾坐進的火車車廂裡。這個世界很像兩次大戰之間的真實世界：個人自由幾乎是不存在的，是脆弱的奢侈品。在影片中，人們的自由在不久後就被一系列的暴行奪走（飯店所在的神祕國家，於戰後掉入另一種專制主義的統治）。在影片的結尾，年老的穆斯塔法先生說，他相信葛斯塔夫的世界已經消失。對那老舊的五星級飯店和那些擁有特權的上流顧客來說，肯定很快就會厄運當頭，就像葛斯塔夫

的命運那樣。

這部電影中，在長廊和樓梯間不停奔跑的畫面，幾乎可媲美荷蘭版畫家莫里茲・柯尼利斯・艾雪（M. C. Escher）以重複圓圈填滿空間的水準。這些超現實和荒誕的組合成分，總是建構在這些窘迫空間的初始畫面中。可是，超現實主義和荒誕主義藝術不會在真空裡成長，超現實主義的發展是對第一次世界大戰做出的反應，而荒誕主義比較直接，來自納粹的占領及相關抵抗行動。安德森在本質上是類似荒誕派的導演，總是挑選陷入困境、虛無、追求和懼怕的相關題材來創作。而他做了許多詭異的設定：被追捕者和他們的救援者，要在一個令人暈眩的地點調換纜車；樓梯口一個接一個，並帶向更多的樓梯口；槍戰發生在天井裡，發射出許多子彈，卻只有聲響而沒有結果；迷宮式的通道。整部電影裡含有對政治的評述。

我們在這裡，特別討論了「小景框」，那是完整畫面的幾何結構裡的一小部分：人物和物體如何在畫面空間中移動，他們之間是如何被安排的，並以此呈現出最好的效果。景框不是整個故事，卻是故事的主要部分。

電影流派的轉變
—— 共通點

　　幾乎每部電影都可以歸入某些類型，而每一類型都有其歸屬的規則。當一部電影確實是原創卻又無法歸類，通常就超越了觀眾的觀影經驗。我們知道電影作品大多數看起來像其他電影，所以都可以套入相當有限的類型系列中。再加上製片者與好萊塢出資者的對應方式也是有限的，標準台詞如：「製作一部像《逍遙騎士》加《華爾街之狼》（*Wall Street*）的電影。」怎麼樣的混合都可以。這也是為什麼每部電影看起來都像其他電影的部分原因了。

　　那麼，《閃亮的馬鞍》（*Blazing Saddles*, 1974）及《太空炮

彈》（*Space balls, 1987*），這兩部電影的類型可以依導演的名字稱為「梅爾‧布魯克斯」（Mel Brooks），可是它們在電影家族裡是屬於哪一類型？《閃亮的馬鞍》是一部西部片還是喜劇片呢？有些人會稱它是「仿諷詼諧類」，就是指一種喜劇的結構和目標，仿諷的對象則是西部片。

「流派」（Genre）在文學中是用來討論「種」或「類」的詞彙。一部電影需要屬於某個類型，可是它若要具有流傳的價值，就不能只是某個類型。若一個偵探故事只是重複別人的老套，是無法成立的。

讓我們來思考一下電影的流派。對一部電影來說，被歸入哪個流派的意思是什麼？通常是指影片遵循一定的規則去敘述某個類型的故事。這並沒有訴諸文字的規則和指導條文，他們只是拍攝下來。以西部片為例，當一部部電影中都有人、馬、六把槍和風滾草，它的運作就漸趨成形了。每一個類型都有其專屬的規則，全都關聯到某種英雄、裁判方法、景觀與天空等。如果你看得夠多，就會看出不少的差別及相似處：**流派（Genre）是一個支架，可以是恩寵，也可以是詛咒**。那支架提供一個熟悉的結構，讓你能演示自己的構想，卻也是限制你發揮的詛咒。知道流派的觀眾會想要看見特定的特徵，不會滿意你的亂來。

有時候，一種流派出現後，會因為受歡迎程度的變化而

自然消失。這就是西部片最終的宿命。不過，也會出現有遠見的人來振興這個流派，例如，在現代西部片似乎進入衰退期時，梅爾‧布魯克斯製作出《閃亮的馬鞍》，充滿了以前沒有的元素，例如牛仔吃了豆子後不斷放屁的畫面。

有時，某些電影能夠擴大所屬流派，在老式格局裡做出一些新構想，例如《教父》（The Godfather）。黑手黨電影到了1972年已經沒落。原因是，傳統的黑手黨只有一種個性，他們是鐵腕人物，手段強硬，一直要到影片最後才會得到報應與懲罰。飾演這些角色的都是專業的硬漢，如愛德華‧羅賓森（Edward G. Robinson）、詹姆斯‧賈格納（James Cagney）、喬治‧勞福特（George Raft），全部受困於流派的習氣和緊張的氛圍。後來，馬里奧‧普佐（Mario Puzo）與法蘭西斯‧柯波拉（Francis Ford Coppola）設計出唐‧維托‧柯里昂（Don Vito Corleone）這個角色，由馬龍‧白蘭度飾演。他可以做許多殘暴的事，卻是顧家的男人，一種責任感驅使著他去「保護」那些人。此外，他也設法在紐約五大黑手黨家族中尋求和解，這不是黑手黨界見過的事情。

西部片

所以，流派會消失嗎？可能，但不是永遠；不過，從另一種層次來說，答案卻是絕對的。以西部片為例，以前，牛

仔是王，我們可以看見牛仔幫助遇難的鄉鎮、牛仔削弱印地安人的勢力或想辦法與他們和平共處、牛仔與敵人對峙等。可是，牛仔能做的事就是這些，而這個產業製造了大約一萬部西部片，所有內容演了又演。大約在 1960 年前後，好萊塢最後一部真正偉大的西部片《豪勇七蛟龍》後，人們才警覺到這個現象。當然，不是所有電影公司都會注意到。約翰·韋恩在一些西部片和仿諷西部片裡，大多飾演員警或軍人，直到改變了一些元素後，他的電影才變得有看頭，例如《大地驚雷》（True Grit, 1969）和《莽龍怒鳳》（Rooster Cogburn, 1975），還有晚期西部片《牛仔》（The Cowboys, 1972）和《槍神》（The Shootist, 1976），才突破模式並開發了韋恩的演技。至少從 1950 年代中期，他才以《搜索者》這部片涉入修正西部片的工作，但仍有許多製片人想要韋恩沿用老套演出。

約翰·韋恩最後在《槍神》的演出非常逼真動人，那是一個垂死槍手的故事。而約翰·韋恩在 1964 年曾因肺癌切除左肺，經歷過死亡的威脅，清楚自己在世的時間有限，因此他得以融入個人親身經歷及演出西部片的經驗來表演。1976年的西部片，再也不能像 1915、1939 或 1951 年時的西部片一樣簡單乾淨。《關山飛渡》裡清楚劃分了好人和壞人的界線；《日正當中》（High Noon, 1952）也是那樣。觀眾從來就不必去猜誰才是好人。《槍神》則不是如此。約翰·韋恩飾演的角色布克斯（J. B. Books），在尋找一種死得快又光榮的

辦法。他最後到一家酒館，找三名槍手算舊帳並挑戰他們，在自己嚴重受傷前把他們殺掉。

在1960年代後半和整個1970年代，我們看到的是「修正主義西部片」（revisionist Westerns，又稱「現代西部片」），它們傳承了一些老西部片的神祕感。所謂的「修正主義」，是指修改或重新構思其模式。為修正主義西部片打前鋒的，是塞吉歐‧李昂尼的「義大利式西部片」，把焦點放在善與惡模糊不清的特質上。他的英雄，無論是克林‧伊斯威特飾演的無名漢子，或查理士‧布朗遜飾演的口琴男，雖然在分歧點上站在對的那一邊，可是他們不一定是「好」人。他們一樣會在打鬥時占便宜，而他們的目的從來就是不清不楚的。例如，在《黃昏三鏢客》（The Good, the Ugly, the Bad, 1966）最後高潮迭起的槍戰中，克林‧伊斯威特飾演的角色先下手偷了敵方的槍械。李昂尼運用其他西部片的構想和形式，並發揮到荒謬的程度。如果牛仔英雄是沉默寡言的，他的版本就是安靜的。如果暫停時間是槍戰互動的重點，那他真是把寂靜拉長到令人難以忍受的地步。《狂沙十萬里》的開頭，就有「七分鐘的寂靜」。簡而言之，李昂尼的處理手法是讓人質疑的，包括以經典西部片為基礎的一切。

可是其他人也加入這個陣容，有喬治‧羅埃‧希爾的《虎豹小霸王》、山姆‧畢京柏（Sam Peckinpah）的《日落黃沙》（The Wild Bunch, 1969）、勞勃‧阿特曼的《麥凱比與米

勒夫人》（*McCabe and Mrs. Miller*, 1971）。克林・伊斯威特在
參與演出李昂尼的鏢客三部曲 ——《荒野大鏢客》、《黃昏
雙鏢客》（*For a Few Dollars More*, 1965）和《黃昏三鏢客》之
後，也執導了這類道德觀不明確的電影，包括《荒野浪子》
（*High Plains Drifter*, 1973）、《西部執法者》（*The Outlaw Josie
Wales*, 1976）、《蒼白騎士》（*Pale Rider*, 1985）和《殺無赦》
（*Unforgiven*, 1992 年）。從那些電影中，我們學到了台詞要說
得愈少愈好；那些暴力是不好的，卻又令人興奮；邪惡常
在，甚至污染了無辜者；救援常來自意想不到的源頭；那些
神祕人物能夠想消失就消失，想出現就出現。

假如，昆丁・塔倫提諾（Quentin Tarantino）也來革新
西部片呢？萬一他把強大的、安靜無聲的構想顛倒過來，那
會是現代西部片的自我修正嗎？我們必須避免為此貼上標
籤。《決殺令》（*Django Unchained*, 2012）和《八惡人》（*The
Hateful Eight*, 2015）這兩部片，就如他執導的許多電影一樣，
戲裡人物拚命說個不停，只有少數例外。昆丁・塔倫提諾
向來被認為喜歡用電影流派做平台，來建構不怎麼屬於該
流派的影片。《決殺令》是有關復仇的故事，傑米・福克斯
（Jamie Foxx）飾演前奴隸，為了從可惡的奴隸雇主（李奧納
多・狄卡皮歐飾演）的魔掌中救出妻子，他學習如何用槍，
以便順利進行解救行動。而《八惡人》是義大利式西部片的
新作法：沒有一個壞蛋和賤民具有什麼既定的角色特質。

這個片名也許令人想起約翰・史達區（John Sturges）執導的《豪勇七蛟龍》，這是一部早期修正主義西部片，比較接近義大利式西部片。再加上昆丁・塔倫提諾邀請顏尼歐・莫利克奈（為李昂尼的所有電影作曲的配樂大師）為他的電影作曲，更加重了這部電影的義大利氛圍。不過，也許荒誕劇場先驅路伊吉・皮藍德羅（Luigi Pirandello）的劇作《六個尋找作者的劇中人》（*Six Characters in Search of an Author*）才是這部電影的類型前身。該片確實有種「存在－危機」的元素，片中人物在屠殺行徑中關心存在主義的問題。創造一個新形式的部分原因，是要使該流派再次變得新奇，讓觀眾用新的眼光再看看以前未出現過的可能性。

海盜歷險電影

1908年，大衛・葛里菲斯（D. W. Griffith）製作了《航海王之黃金城》（*The Pirate's Gold*），接著，J・希爾・多雷（J. Searle Dawley）在1912年製作了第一部《金銀島》（*Treasure Island*）。於是，在1930至1940年代，好萊塢的潮流追逐者大約一年製作出一部海盜歷險電影，到了1950年代更是盛況空前，在1950和1951年各出產三部，甚至在1952年竟有十部之多。到了最後，這類型電影的內容已被消耗殆盡。海盜不停地出現在銀幕上，但類型公式卻被破壞得面目全非了。

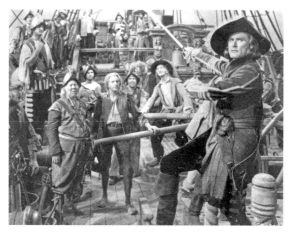

圖 7：艾洛・佛林（Errol Flynn）飾演鐵血隊長。（華爾納兄弟電影公司提供，版權所有。）

　　不過，《神鬼奇航》（*Pirates of the Caribbean*）就不像傳統的海盜電影。它具有所有老電影的結構，卻改頭換面了。以下是觀眾喜愛的元素：精美的船隻、海風吹拂、雖是慢動作追逐卻很刺激、五顏六色和衣衫襤褸的人物、烈酒、少女、砲火、登船、擋繩索、比劍、眼罩、木頭腿、鐵鉤、鸚鵡，還有非常酷的服裝。

　　問題是，在《神鬼奇航》出現以前，海盜電影已經到了停滯不前的階段。出現在銀幕上的橋段和元素都不斷重複，讓影片看起來疲乏又蒼涼。自我仿諷，特別在沒有自我意識的情況下出現，不管在電影、歌舞劇、喜劇、視覺或文字上，都會為一種藝術形式敲響喪鐘。

圖8：強尼‧戴普飾演船長傑克‧史派羅（Jack Sparrow）。
（蓋帝圖像／米高梅娛樂公司提供）

　　在某些時候，「仿諷模式」是一個流派必須去拓展的視野。不過，我們所說的「仿諷」，通常是指一個原著的扭曲版本，摻入了微不足道的幽默和一個主題焦點，所以壽命通常是短暫的。不過，文學評論對這個辭彙的看法不太相同。根據俄羅斯評論家米哈伊爾‧巴赫京（Mikhail Bakhtin）的解釋，仿諷的意思是指，採用任何資料來源來達成其他目的，卻不是該資料原本的意圖。伍迪‧艾倫的《愛與死》（*Love and Death*, 1975）是以《戰爭與和平》（*War and Peace*）為藍圖再加入笑料的作品。伍迪‧艾倫不只是用了列夫‧托爾斯泰（Leo Tolstoy）的作品，還用了其他偉大俄羅斯小說家的作品來扭曲一番。這麼說來，無論是修正主義西部片或

新黑色電影，即使是永遠那麼流行的流派，也一樣有尋求重新定義的需要。

黑色電影

從1931年的《國民公敵》到1949年的《黑獄亡魂》，黑色電影是個龐大的流派。在美國電影製片人暨發行人協會（Motion Picture Producers and Distributors of America，戲稱Hayes Office）對電影內容進行審查的年代裡，這種流派的電影十分盛行，形成一種反抗運動。這類電影經常建構在懸疑及人性的醜惡面上。黑色電影的「黑色」（noir）一詞來自法語，一般是指這類電影晦暗的格局和早期影片所用的黑影片色素，不過也可定義為對人類本性的悲觀看法、黑暗的劇情和主角慘淡的結局。影評人羅傑・伊伯特在1995年時曾寫道，這個如此貧瘠的流派是最美國式的模式，因為只有如此「單純和樂觀」的國家才會創造出這種類型。他指出此流派的其他元素有：紳士帽與濃密睫毛膏、低胸、香菸、恐懼與背叛、謀殺、厄運、命運，以及「女人可以前一秒愛你，後一秒就把你殺掉（或反過來）」。

黑色電影在1940至1950年代沒落了。幾十年後，伍迪・艾倫又賦予它新生命，他的目標幾乎是專攻喜劇，在《呆頭鵝》（*Play It Again, Sam*, 1972）中，敘述一位著迷於黑

色電影時代明星亨佛萊・鮑嘉的男人，所經歷的慘淡愛情故事。比較嚴肅的革新派在兩年後出現，也就是羅曼・波蘭斯基（Roman Polanski）的《唐人街》（Chinatown）。傑克・吉特斯（傑克・尼柯遜飾演）是被牽連到一件假案的私家偵探，這個案子最後轉變成謊言與背叛，還有一個美麗卻危險的女人（費・唐娜薇飾演），以及在審核年代絕對過不了關的恐怖暴力鏡頭，還有對性愛的袒露。

自 1970 年代以後，出現一波又一波的新黑色電影潮流，讓我們來談談其中一部 ──《體熱》。它運用了哪些黑色電影的元素？全部。首先是「香菸」，瑪蒂和奈德的婚外情建立在香菸上，此外，劇中角色大部分都吸菸。從古典黑色電影時代到推出《體熱》的這段時期，有一半的成年人口都在吸菸，可以對此潮流進行嘲諷。另外是「流汗」，在古典黑色電影裡，人們常常冒汗，那樣觀眾才知道他們很熱、很在意。但在現代性愛驚悚片裡，要達到這種個人過熱的程度似乎是個問題，好像就順便忘了有空調設備的存在。《體熱》的一開頭便是奈德的新情人抗議「很熱」，說她剛沖完澡就已經在流汗。1980 年代，在片中的背景地 ── 佛羅里達，只有非常廉價的旅館才沒有空調設備。後來，瑪蒂和奈德偷歡之後，用了很多冰塊來解熱，彷彿 1950 年代還沒結束。

然後是「致命女主角」。古典黑色電影時代的致命女人角色再度復活，神祕、性、有一堆危險、隱藏著部分本性。

另外，每個致命女主角都需要一個沒用的男人，奈德以為自己是玩家，可是事實剛好相反。

在黑色電影的黃金時代，一對情人的舉止大部分是清楚的，但在審查規範下的表演難以說服觀眾。到了1981年就沒問題了。因為電影審查已成過往，表示片中的瑪蒂和奈德可以誇張地做性挑逗。

再來就是「對話」了。黑色電影的角色不會像平常人那樣說話。他們的語言是充滿弦外之音的。《體熱》中的對話就如大部分的新黑色電影，是非常風格化的：

> 瑪蒂：我的體溫高了幾度，大概華氏一百度左右。我不
> 　　　在意。那是一部機器還是什麼的。
> 奈德：也許你需要調高一點。
> 瑪蒂：讓我猜猜。你有合用的工具。
> 奈德：我不愛那樣說話。

但這一類對白的風險是，不一定每個人都會懂。

要談談我最喜歡的新黑色電影嗎？這部片中有致命女主角，很多壞行為，一名狼狽的偵探，一堆險境，一個很邪惡的真人，還有一個愚笨、有長耳朵的男主角，也就是1988年問世的《威探闖通關》（*Who Framed Roger Rabbit*）。

導演羅勃辛‧密克斯（Robert Zemeckis）與兩位編劇彼

得‧S‧西曼（Peter S. Seaman）、傑夫瑞‧普萊斯（Jeffrey Price）共同創造出電影的新形式，整合出一個神奇的動畫喜劇世界。艾迪‧瓦利安（鮑伯‧霍金斯飾演）是一名討厭動畫人物的私家偵探，因為需要錢而替製片公司老闆馬龍（Maroon）做事，去跟蹤動畫明星兔子羅傑的太太潔西卡。因為老闆馬龍擔心美麗的潔西卡有外遇，害得兔子羅傑不能專心工作。正如其他優秀的黑色電影，情況很快就起了變化，當卡通城的老闆馬文‧艾克姆（Marvin Acme）被人發現已死去時，羅傑是頭號嫌疑犯。於是，這就把艾迪和動畫人羅傑湊在一起。艾迪本來是友善對待動畫人的，但自從幾年前他弟弟被一名動畫人用鋼琴壓死後，才改變了態度。就如華納兄弟娛樂公司教會我們的，動畫人可以在被壓扁後馬上恢復原形；但真人就沒那麼幸運了。這案子對艾迪來說是嚴峻的考驗，因為他要去救一個自己很想掐死的動畫人。再加上那基本的設定、潔西卡可能是致命女人、很多風格化的對話，還有說話強硬的子彈（在卡通城什麼事都可能發生），和克里斯多夫‧洛伊（Christopher Lloyd）飾演的大壞蛋，共同上演了一部真正的黑色電影。

電影中有許多精采的對話，其中一句名言來自潔西卡道歉的方式，她說：「我其實不壞，只是被畫出來時就是這個樣子了。」用沙啞的細語做了與《體熱》裡相似的交代。

偶爾，當有精采的演技出現時，會讓你認真地重新衡量

你所懂的東西。例如，1960年代後期，塞吉歐・李昂尼要
亨利・方達（Henry Fonda）在《狂沙十萬里》裡飾演反派
角色。亨利・方達之前都是飾演正派角色，結果卻在這部
片中成功演出一個沒有靈魂的殺手。在2002年的《非法正
義》（ *Road to Perdition* ）中，我們也看到這樣的演出：湯姆・
漢克斯（Tom Hanks）飾演黑幫槍手麥克・蘇利文（Michael
Sullivan），保羅・紐曼飾演他的老闆 —— 黑幫老大約翰・
魯尼（John Rooney）。那情況就好像是阿甘應了布屈・卡西
迪的要求而去殺人。這是一部徹徹底底的黑色電影，除了沒
有致命女人外，幾乎什麼都有了，有謀殺、追殺、埋伏、背
叛、欺騙出賣、雙重出賣。麥克・蘇利文是約翰・魯尼視如
己出的養子，但最後他不但殺死了約翰・魯尼，還把他的一
整幫手下殺掉。他自己則遭到另一名槍手（裘德・洛飾演）
暗殺。麥克・蘇利文為了保護兒子不被殺害或變成殺手，撐
到殺掉槍手後才死去。誠然，麥可對小麥可的愛是他唯一的
好德行，讓他比片中其他成人多出一點善良面。約翰・魯尼
這個角色對保羅・紐曼來說，也許就沒什麼可發揮的。至於
湯姆・漢克斯所飾演的角色，雖然是冷血殺手，卻是個顧
家、設法保護僅存家人的男人。在黑色電影裡，就連英雄也
具有嚴重扭曲的面向。

　　黑色電影主要起源於1931年的《小霸王》或1941年
的《梟巢喋血戰》，一直到《非法正義》。而其流派的發

展從來沒有慢下來過。柯恩兄弟（Coen brothers）執導的許多作品，如《冰血暴》（*Fargo*, 1996）、《謀殺綠腳趾》（*The Big Lebowski*, 1998）、《缺席的男人》（*The Man Who Wasn't There*, 2001）等，以及昆丁‧塔倫提諾執導的《霸道橫行》（*Reservoir Dogs*, 1992）、《黑色追緝令》（*Pulp Fiction*, 1994）、《黑色終結令》（*Jackie Brown*, 1997），都受到黑色電影的影響。柯恩兄弟說過，他們的電影是受雷蒙‧錢德勒（Raymond Chandler）筆下的偵探故事所啟發，特別是《漫長的告別》（*The Long Goodbye*）這部小說。相似之處有：犯罪並非真的犯罪、主角處在造假的情況中仍是危險的、很多誤導和奇怪的人物、最後才揭開偽造者的面具等。我們可以列出一長串現代黑色電影，或至少具有黑色成分的電影，從大衛‧芬奇（David Fincher）的《千禧三部曲I：龍紋身的女孩》（*Girl with the Dragon Tattoo* (2001)）到羅勃‧羅里葛茲的《萬惡城市》等。就像電影裡的英雄，這種強硬的類型不容易被消滅。

╱ 小結 ╱

電影史上充滿了流派重新再創的例子。有時，這表示現代西部片或黑色電影裡的重要風格復興，但有時只是從電影歷史中挖掘出一些稍微有關聯的形式。曾經，許多製片人

認為科幻影集，尤其是太空旅遊類，只是靠填滿卡通和特別報導之間的空隙而生存的。後來，喬治‧盧卡斯（George Lucas）和史蒂芬‧史匹柏給我們影史上最成功的系列電影，那就是星際大戰和印第安納‧瓊斯傳奇。

羅伯‧萊納（Rob Reiner）、諾曼‧傑維遜（Norman Jewison）及諾拉‧艾芙倫（Nora Ephron）等人，則重新創造了1980和1990年代的浪漫喜劇。其中，如果沒有諾拉‧艾芙倫的貢獻，也許浪漫喜劇不足以成為一個流派。首先是她改編自己的小說，由梅莉‧史翠普及傑克‧尼柯遜擔綱主角的《心火》（*Heartburn, 1985*），然後寫《當哈利碰上莎莉》（*When Harry Met Sally, 1989*）給羅勃‧萊納執導，接著她繼續編劇及執導其他同類型的電影，最知名的有《西雅圖夜未眠》（*Sleepless in Seattle, 1993*）和《電子情書》（*You've Got Mail, 1998*）。在這些電影中，與以往不同的是：對性行為更加坦率的表達方式。《當哈利碰上莎莉》那一幕在餐館佯裝性高潮的劇情，就連在《亞當的肋骨》（*Adam's Rib, 1949*）裡，兩個已婚人物給彼此露骨訊息的劇情中，也不可能會出現。這份新的自由，要歸功於《畢業生》（*The Graduate, 1967*）及其導演麥克‧尼克斯（Mike Nichols），他是古典浪漫時代「末期」和浪漫電影復興初期之間的連結。

有時候，一部或一系列電影可以變成自己的流派。例如，《星際大戰》系列就與其他電影截然不同，在《侏羅紀

公園》系列出現之前，也沒有人那樣處理恐龍的故事。然後，是在公路上的生死關頭。在喬治・米勒之前，就有公路電影，也有末日劫難後的電影，但從來沒看過任何像《瘋狂麥斯》系列這樣的電影。喬治・米勒將新創意融入原有的電影流派形式，也開創改造車輛的新方式。在他執導《瘋狂麥斯：憤怒道》時，不但構想成熟且深入，各種自動車的獨特造型和它們的特寫鏡頭畫面，也非常具有巴洛克風格。有一些影評認為，這整部片就是一段長長的追逐。不過，末日劫難後的公路所代表的，不只是一個長程追擊的場景，而是角色發展、社會陳述、環境處理與性別政治的媒介。它與《關山飛渡》有著相同的深度，在一個非常危險的情況下，許多不同的人被湊在一起，讓角色因此成長或失敗。有許多機會可展現高貴的情操、懦弱、勇氣和自我犧牲。

每個流派都有專屬的規則。有些隨著時間演進發展，僵化成老套，成為仿諷和嘲諷的對象。不過，它們都因為被運用而存在，並且成為我們正在觀看的電影類型的縮影。那些規則的差別很大，我們不會期望一些西部片元素出現在浪漫喜劇片裡，或一些太空漫遊元素放在一部魔鬼片裡，可是胸有成竹的創作者有時候可以借用其他類型，而達成滑稽的效果。關鍵就在懂得流派的存在，並注意時下的規則和應用的手法。從那裡出發，什麼都有可能。

Lesson 14

改編電影與原著小說的異同
── 將小說搬上大銀幕

　　請你將一張紙分成兩欄。一欄，寫下所有來自偉大小說的偉大電影。另一欄，寫下所有確實來自偉大的小說，卻令人失望又非常失敗的電影。

　　什麼？你只需要一欄？

　　老實說，真的有一些好電影是來自好小說。當然，這麼說要有事實根據。首先，我們必須先同意什麼是構成一本好小說的條件，然後再回來探討電影。

　　要如何讓小說、回憶錄、歷史、自傳等這類書本的內容走進大銀幕？我們該怎麼看待那些變化和電影製作者所做出

的結果？有將它們完美地改編成電影的可能性嗎？為了回答這些問題，我們需要看看改編製作的過程。

從小說改編成電影的結果，往往與文字本身的水準無關。而且改編後出錯的比率大概有九成之多。但另一方面，也有許多方法可以成功。約翰・休斯頓是把小說搬上銀幕最多產且最有成就的導演。他的《梟巢喋血戰》、《碧血金沙》、《非洲皇后》（The African Queen, 1951）、《在火山下》（Under the Volcano, 1984），以及最後一部片《死者》（The Dead, 1987），都是改編自小說的作品。沒有人像他那樣既了解及尊重原有的素材，又知道該在何時脫離原著的牽絆。

另一個極端的例子是，魏斯・安德森認為自己執導的《歡迎來到布達佩斯大飯店》是受到史蒂芬・褚威格（Stefan Zweig）的故事所「啟發」，也就是他抓住了一點原著的精神，卻很少有原著的素材。這是可行的。畢竟最關鍵的是，完成的電影作品成不成功。

在大部分情況下，儘管我們常感覺電影成品抹煞掉了那些書本作品的原味，但其實原素材並沒有比真正的製作來得重要。現在，先記下這件事：2016年入圍奧斯卡金像獎最佳影片的八部電影中，有七部的前身是書本，其中只有四本是小說。

首先，我要做個勇敢的聲明：我們一直都生活在改編電影的偉大時代。

　　先從定義開始。我們需要先建立「偉大時代」是什麼意思。這通常是指一個時代生產的好電影比任何時代還要多，或者，至少生產很多好電影。但這麼做的話，我們會卡在審級分等而無法自拔，實在太沒有效率了。所以，讓我們以不同的方式思考，如果是「一個在銀幕上出現大量作品，且這些作品可以不同媒介呈現的時代」呢？每年，為了要製作出許多電影，就得消耗許多故事。那些故事有些是原創的，是編劇為了電影而創作的。可是，書本的世界提供了一個廣闊的、以前就存在的故事資料館，有些是虛構的，有些是真實事件，等著被改編成電影。那些創作已經有很好的成績。若你是一個製片人，有人給你一個背叛婚姻和犯罪的故事，你會比較喜歡看兩頁的劇本大綱，還是小說《控制》（Gone Girl）？當然是後者。這跟吉莉安・弗琳（Gillian Flynn）小說的文學性好壞是分開來的；它的優點純粹是從金錢的觀點來看，因為跟隨而來的是大量潛在觀眾。即使一本小說或回憶錄不是暢銷書，它還是有成績：某人選擇出版它，然後有不少人選擇來讀，就會有口碑出現。口碑，在當今的社會媒體中，仍然是很好的市場行銷工具。

　　但「改編」並非全都是甜蜜和輕鬆的。伍迪・艾倫曾說，若他的生命可以重來，他願意像以前一樣再活一場，「除了觀看《魔法師》（The Magus, 1968）外」。這部電影改編自約翰・福爾斯（John Fowles）的小說，原著很精采，出版

以後大受歡迎。不過，參與製作電影的人，包括演員，似乎都不了解這部原著小說。一部電影就算使用擁有廣大讀者群的小說為素材，不一定有勝算，也可能陷入無底深淵。

改編電影的藝術充滿各式各樣的困難。添加材料的作法很少；讓編劇和導演頭痛的是：要切掉哪些。通常一本小說的內容都會比一部長篇電影要來得多。例如，彼得‧傑克森執導的《魔戒》系列中，像湯姆‧龐巴迪（Tom Bombadil）這麼有趣的角色，怎麼可以消失呢？他是小說裡最有意思的人物之一，但彼得‧傑克森選擇切掉這個角色。

對於改編電影，我們常常會反對製作者處理小說「事實」時我行我素的態度，常常會說我們鍾愛的小說被搞得面目全非。當然，我們是對的。可是許多時候，改變是必要的。你不能把四、五百頁的小說內容擠進120分鐘裡。

舉個例子。有一部被公認為最棒的文學名著改編電影，是大衛‧連執導的《孤星血淚》。一開場，年少的皮普奔跑經過堤防，到處都是看起來像用來執行絞刑的架子，然後來到埋下他父母的墳場，就在那裡，他認識了可怕的馬格維奇（Magwitch）。這個場景裡有黑暗的氛圍、風聲、貧瘠的土地、影子與危險，而且貫穿了整部片。這部電影什麼都有，除了奧立克（Orlick）之外。奧立克在小說中是最主要的壞人之一，他用鐵鎚把皮普的姊姊殺了。但在影片中，大衛‧

連只用旁白交代了皮普的姊姊突然生病而帶過。小說的忠實讀者對此大概不會滿意，卻是必要的手法。

為什麼要改變呢？因為在大衛・連製作的《孤星血淚》裡，奧立克是沒必要存在的。他要的故事焦點，是集中在皮普的成長，以及他和其他人的故事發展。電影有時間限制，這個反派主角會分散主要的敘事：在五百頁的故事裡，能分散焦點是好的，可是在兩個小時的時間內去轉換，就只會令人分心。

🎞 想像化為實際的限制

要不要看看170公分高的湯姆・克魯斯(Tom Cruise)飾演李・查德(Lee Child)驚悚小說裡比他高出25公分的英雄傑克・李奇(Jack Reacher)？很多年以後，李・查德說：「比傑克・李奇矮20公分的人，跟比傑克・李奇矮21公分的人相比，更好。」那是他在一家國家廣播公司受訪時的談話。他說，進入角色的「內在」很重要，而體型往往是改編電影的問題所在：「一本書完全是想像的領域：我的想像與你的想像。可是，若你把它變成電影，基本上就是真的了：有真正的人在一個實質的空間裡，而你直接面臨了真正人選的限制。」真是說得太好了。

改變是無法避免的。接受改變吧！

忠實於素材並非重點，電影成品的品質才是。若要誠實地改編電影，你必須具備約翰·休斯頓對文字的卓越敏銳感。可與他媲美的，還有導演詹姆士·艾佛利（James Ivory）的創作團隊，包括製作人伊斯曼·默臣（Ismail Merchant）與編劇露絲·鮑爾·賈華拉（Ruth Prawer Jhabvala），她也是一名很有成就的小說家。三十多年以來，他們應證了敏銳的製作者懂得處理文學的素材，把亨利·詹姆斯（Henry James）與 E·M·佛斯特（E. M. Forster）與石黑一雄等人的小說改編製作成電影。其中，光是《窗外有藍天》（*A Room with a View*, 1985）就足以把他們擺在小說改編者的神殿裡。

接下來，我們來談談成功改編為電影的幾種不同風格的小說作品。編劇霍頓·福特（Horton Foote）在 1962 年改編哈柏·李（Harper Lee）的小說，所拍成的電影《梅岡城故事》（*To Kill a Mockingbird*），非常忠實於原著。霍頓·福特完全領會了這本小說的內容。不過，這部作品本來就適合用來拍成電影，因為它的敘事夠直截了當，而且注意到表面的節奏，能夠直接變成電影的架構。

可是約翰·福爾斯的小說 —— 深具玩味又曲折的後現代鉅著《法國中尉的女人》就不是了。1980 年代，當我們聽說這本小說要被改編成電影時，幾乎每個人都問：「他們

要怎麼同時處理兩個結局呢？」小說中，不僅忠實呈現維多利亞時代的風格，也發揮了作者的文學造詣，他提供一個結局，然後有一個他自己的替身把手錶轉回到15分鐘前，接著呈現第二個幾乎相反的結尾。電影的線性特質無法包容這樣特別的設計。這本小說很幸運地落在戲劇天才哈洛・品特（Harold Pinter）的手上。他的解決辦法是創造兩組不同的人物，由同樣的演員 —— 梅莉・史翠普和傑瑞米・艾朗飾演。在一條敘事線中，他們飾演維多利亞時代的莎拉和查爾斯。而在另一條敘事線中，他們飾演安娜和麥克，身分是演員，負責演出片中改編電影裡的莎拉和查爾斯。安娜和麥克就如他們所演的維多利亞時代的角色一樣痛苦。所以，莎拉和查爾斯有一個結局，安娜和麥克有另一個結局。

　　是否要忠於原著的問題，沒有正確答案。每一本小說適合不同的作法。有時，只要製作過程中有個環結是薄弱的，整部電影就垮了。有時則會出現奇蹟，例如《大白鯊》（Jaws, 1975）就是一部比原著小說還精采的電影。

　　我們談及將小說改編成電影時，會少掉一些東西。可是會不會獲得什麼呢？一定會有其他收穫，否則我們不會付錢買電影票。我認為那就是「魔術」。看《驚魂記》的淋浴蒙太奇畫面時，那驚恐的效果難以從閱讀中感受到；《飢餓遊戲》的恐怖場景彷彿從銀幕中跳了出來。此外，也沒有任何

印刷體與書本可以呈現《大亨小傳》中派對的瘋狂能量，這本小說的改編電影無論由誰來執導，都充塞了活動、人群和喧囂吵鬧。

以《哈利波特：神祕的魔法石》為例，從開場畫面就呈現了魔法世界的魔力，以及它與凡人世界的截然不同。我們先看見怪異的鄧不利多（Dumbledore），當一群天使把嬰兒哈利送到德思禮（Dursley）家門前時，他收攬了街燈的照明。哈利寄人籬下的可憐處境；以及哈利來到霍格華茲以後，所接觸的一切都是奇妙的。我們還觀賞了霍格華茲第一次的盛大晚餐，不但有飄浮在空氣中的神奇蠟燭，還有年輕學子經歷如此精采的場面時，又驚又喜的表情。無論對大人或小孩而言，這些都是新奇的畫面。

所以重點是，電影是個有自己語言的媒介。它比較直接，是視覺的，也是直指內心的。書本比較能夠表達複雜的構想，其內容需要一段時間的梳理。至於電影呢？我們很容易在複雜的劇情下看得頭昏腦脹，這就是為什麼沒有現代哲學家選擇用影片為表達媒介的部分理由。不過，如果你真的想要刺激一下，電影是很棒的選擇。電影最精采的部分就是「動作」。當蜘蛛人在建築物之間擺盪時，若沒有用大銀幕來呈現，就不會那麼刺激了。或是想一想哈利波特的魁地奇空中球賽，那些掃帚騎士飛天撲地與停靠的場景，觀影者也跟戲裡的看球觀眾一樣喘不過氣來。

書本的好處是，不但允許也逼著我們用自己的想像去閱讀一切。人物、動作、危險、歡樂、恐懼、愛等，這些都需要讀者憑想像來注入生命。電影的好處就是，前述那些項目出現在銀幕上時，已經有了生命。也因此，常有人提出這樣的斷言：電影是一種被動的媒介，所有觀眾能做的事就是坐下來觀賞被提供的內容。可是，我們的天性不是如此。我們常常不停地判斷銀幕上所呈現的是什麼。例如，在那場魁地奇空中球賽中，哈利的飛帚失控，榮恩與妙麗深信是石內卜（Snape）使用魔法危害哈利。妙麗衝過去，在石內卜的袍子上點火，並把奎若（Quirrell）教授撞倒。但身為觀眾的我們也有懷疑的自由，會考慮到影片的每個元素：他真的有那麼做嗎？他為佛地魔工作嗎？有些小訊息也許驅使我們懷疑奎若教授才是問題人物，而不是石內卜。所以，每一部片都會給用心的電影解析者一些事情做。

總之，電影基本上對原著都算忠誠，因為大部分的觀眾都是（客座）影評，會對照他們看的書本內容。事實上，小說中經過改變的部分，大多是小細節，而且幾乎都是為了修整敘事。例如，皮皮鬼（Peeves）在小說中是一名惡作劇的妖怪，但沒有在電影上出現。儘管他是一個有趣的角色，卻對電影劇情起不了什麼作用，因而把他刪掉。同樣的，哈利要等到進了霍格華茲學院，才會認識跩哥·馬份（Draco Malfoy）。而在小說裡，他們在斜角巷魔爾金（Malkin）夫

人那裡就見過面，然後又在火車上遇見。可是，只要見過跩哥・馬份一次，就會知道他是個反派角色。在電影裡的海格（Hagrid）也與書上有些明顯的不同，是他而不是德思禮家的人送哈利去國王十字車站。

在書頁中，故事背景是自然發展出來的訊息，成為整體敘述的一部分，但是在電影裡，就得讓角色自己說出來。

因此，為了製作出更好的電影，就必須對原著小說做一些改變。不過，其中有些改變可能是偶然事件造成的，例如演員的髮色、年齡和體型等。因為最重要的是演技，而非外型。

有時候，那些改變並不是增加或刪減，只是從小說形式轉換為電影形式的過程所導致的結果。《險路勿近》的原著比較像寓言，而不像現實小說。後來在2007年被拍成電影時，就比較接近現實。值得一提的是，這部片在許多方面都高度遵照原著，而它與原著的差異處，並非源自一個主動的決定或是可以避免的抉擇。有許多觀眾和影評人認為，片中一路追殺主角羅倫・摩斯的安東・奇哥，是個「徹底險惡」的人物，但這是電影特性所導致的結果。那些只讀過小說的人，也許能看出安東・奇哥比較屬於一種宇宙的奧祕。這裡來談一下為什麼。

原著小說是戈馬克・麥卡錫（Cormac McCarthy）所寫的，關於寬恕者（Pardoner）的故事。喬叟（Chaucer）是一

名寬恕者（1384 年間天主教的一種神職，現已經不存在），他在前往坎特伯雷大教堂途中，講故事給一群年輕人聽，卻發現「死亡」帶走了其中一人，因此走到森林裡發誓要報仇。他們本該去找出拿著鐮刀的那個人，卻發現了寶藏，而這些財富使得他們相互謀害，所以他們遇見了計畫之外的死亡。這個故事經常出現在麥卡錫小說的許多情節裡。

羅倫・摩斯在尋找死亡，卻不是屬於他的死亡。他要如何神不知鬼不覺地把別人毒品交易失敗而留下的滿滿一箱鈔票帶走呢？別以為那群互相殘殺的人全都死光了，就愚昧地以為沒有人要這筆錢。那個決定幾乎使所有與羅倫・摩斯有關聯的人都難逃一死。在那種景況下，根本無法將安東・奇哥歸類，他已經不是善惡的標籤了，簡直就是「死亡」。

身為觀眾，要看著一個人的行動而不歸因於他的動機，是有點難度。結果，影片就變成了與原著小說不同的版本，幾乎是不同的流派。少了寓言，多了自然主義的敘事。那是可以的。這不是失敗，只是媒介語言的改變，造成了不可避免的不同成品。

回到我的論點：「我們活在改編電影的偉大時代」。自 2000 年以來，觀影者有幸觀賞到高票房紀錄的系列電影，有兩部幻想系列《魔戒》和《哈比人》、一部兒童探險幻想系列《哈利波特》、一部青少年反烏托邦系列《飢餓遊戲》。

也有一些改編自暢銷小說，各自大放異采的電影，如《控制》、《龍紋身的女孩》、《神祕河流》（*Mystic River, 2003*）、《少年Pi的奇幻漂流》、《險路勿近》、《贖罪》（*Atonement, 2007*）和《別讓我走》（*Never Let Me Go, 2010*）；回憶錄有《亞果出任務》（*Argo, 2012*）、《美國狙擊手》和《自由之心》（*Twelve Years a Slave, 2013*）；歷史片有《奔騰年代》（*Seabiscuit, 2003*）、《黑鷹計畫》（*Black Hawk Down, 2001*）和《林肯》（*Lincoln, 2012*）；流派小說有《超危險特工》（*Red, 2010*）、《神鬼認證》系列、《絕地救援》（*The Martian, 2015*）和《失蹤人口》（*Gone Baby Gone, 2007*）；也有一些電影出自知名度較低的小說，如《繼承人生》（*The Descendants, 2011*）、《金盞花大酒店》（*The Best Exotic Marigold Hotel, 2011*）、《尋找新方向》（*Sideways, 2004*）和《冰封之心》（*Winter's Bone, 2010*）。

　　至於，改編自亨利‧詹姆斯經典文學名作的《慾望之翼》（*The Wings of the Dove, 1997*），以及出自文學輕量級作品的《穿著Prada的惡魔》（*The Devil Wears Prada, 2006*），都顯示了電影可以達成把小說搬上銀幕的使命。當然，經典文學作品的地位，無法保證改編結果一定會成功，《貝武夫：北海的詛咒》（*Beowulf, 2007*）和《魔法靈貓》（*The Cat in the Hat, 2003*）就是很好的證明。

　　當然，也有一些原有的障礙，會讓喜愛名作的讀者大失所望。《安娜‧卡列妮娜》（*Anna Karenina, 2012*），改編自列

夫‧托爾斯泰的小說，由湯姆‧史都帕（Tom Stoppard）編劇，每一個面向都受到相同程度的褒及貶，從選擇綺拉‧奈特莉（Keira Knightley）和裘德‧洛演出，到一些不真實的元素。那是難以避免的困境，要把六百多頁的小說情節壓縮到兩個小時，對故事進行大刀闊斧的處理，以配合電影的需求，肯定會帶來爭議。那麼，我們該做怎麼樣的思考呢？最重要的是，我們自己先觀看整部電影，也許才能體諒這些製作過程的種種嘗試，就算結果不盡理想。

我們需要考慮不同媒介的分別，來對改編電影下判斷。

我本來想理出一些規則，好讓讀者及觀影者可以從書本的內容來分析電影。但這當然是假設我們看了相關的書。倘若我從未讀過安迪‧威爾（Andy Weir）的《絕地救援》，我還是會以完全放鬆的心情去觀賞電影，好像書本不存在一樣。所以，就是這樣：

1. 首先，一部電影必須是成功的電影。這就是出發點。
2. 不要先列下什麼是必須或不必要包括在內的。有些改編最棒的部分，是因為脫離了原著的桎梏。當然也有相反的情況。
3. 不要接受顯然是愚蠢的作法。這要由你自己決定。換句話說，判斷任何的改變部分值不值得，是劇情如何

成功銜接。

4.培養兩種思維：一是你記住且珍惜的文學原著部分，
另一則是探討電影的差異處。

最後一項是最難的。我們往往很難放下自己看過的一
本書，尤其是愈喜愛的書愈難割捨。改編自 D・H・勞倫斯
（D. H. Lawrence）的小說，由肯・羅素（Ken Russell）執導的
《戀愛中的女人》（*Women in Love*, 1969），這部電影就有讓人
珍惜的，也有令人惋惜的部分。當我第一次觀看這部片時，
最大的困擾是魯珀特・伯爾金（艾倫・貝茲飾演）與傑拉
特・克里奇（奧利弗・瑞德飾演）之間的裸體摔角場景。這
是小說裡就有的場景，但在那個年代，電影上的畫面無疑是
片中最驚人的同性戀性歡行為。我當時在想，這肯定不是勞
倫斯的原意吧。可是經過思考後，我明白了，勞倫斯就是要
表達這個意思，而肯・羅素要讓觀眾感到錯愕的決心是必要
的，這會讓我們仔細去探討小說裡的含義。肯・羅素教我用
全新的眼光檢視這一幕。

最重要的是，我們要先去電影院看電影。在我們找到改
編的原著後，可能會更喜歡這部片，但若電影作品失敗了，
它是如何處理原著的，就變得沒什麼意思了。

如果我們更進一步了解電影，就可以把電影當成獨立的
一件藝術品來看待，同時分析小說、回憶錄或歷史，與改編

電影之間的異同。冷靜地看，從被改編的部分，我們能洞察出什麼？是不是透露了製作者的想法？是不是開拓了故事的張力，是我們以前從未見過的，也許是書裡沒提供的？

　　改編電影提供吸引人的機會，讓我們能鍛鍊創意的思維，認真積極地解析改編電影。其實，是這些電影強迫我們這麼做的，因為我們無法把閱讀過書本的記憶抹掉。既然如此，我們就好好享受這種遊戲吧。

托爾斯泰與電影

《安娜·卡列妮娜》曾被改編為電影多次，全世界最少有17個版本，安娜分別由葛麗泰·嘉寶、費雯麗（Vivien Leigh）、賈桂琳·貝茜（Jacqueline Bisset）、蘇菲·瑪索（Sophie Marceau），以及綺拉·奈特莉飾演。

篇幅更長的《戰爭與和平》只被改編為英語電影一次，是導演金·維多（King Vidor）於1956年的作品，由奧黛莉·赫本（Audrey Hepburn）、亨利·方達和梅爾·法利爾（Mel Ferrer）等人演出，全片長達3小時28分鐘。

托爾斯泰自己的故事也被改編成電影《為愛起程》（*The Last Station*, 2009），取自傑·帕瑞尼（Jay Parini）的小說，由麥可·霍夫曼（Michael Hoffman）執導。演員陣容有克里斯多夫·柏麥（Christopher Plummer）和海倫·米蘭（Helen Mirren），頗受肯定。

Lesson 15

讓人信以為真的電影特效
—— 電影的魔力

　　電影製作者早在底片一秒只有 18 個影格的年代起，就一直在嘗試創造飛行的幻影。有被馬匹踐踏的、從建築物掉下來的、穿牆走壁的，幾乎任何現實生活中或舞台上不能達成（和生存）的，應有盡有。1977 年，在喬治・盧卡斯的《星際大戰》中，開始使用光劍交戰。我認為，電影史上從沒有像光劍這麼刺激少年想像力的創意點子 —— 它可以射出光或收回光，也可以致人於死地。光劍的效果是透過影像描摹達成的，先在每個有光劍出現的影格上繪製線條，再於表面上進行一些處理即可。在那個年代，家有男孩的美國家庭

裡，沒有一家不擁有一把塑膠仿製光劍的。那就是魔力的一部分。光劍只是整個宇宙的迷人元素之一，其他還有奇異的生物、強大的險惡、真正酷炫的配備、神祕的力量和精采的工具機件。

　　本課的重點不是在討論「特效」，特效只是電影魔力的一部分，而且不一定是最重要的部分。

　　「電影魔力」是指，一部電影應用許多手法和技術，把我們帶入電影所創造的世界裡。那些手法和技術，可以是簡單或複雜的，最關鍵的是讓觀眾認同片中所呈現的現實。例如，你可以讓一群旅客談論印地安人突擊的危險，但真正讓觀眾感受到危險，是第一支箭射入驛馬車的那一刻。當然，沒有人真的把箭射進馬車裡，可是觀影時就感覺那支箭是印地安人直接發射過去似的。

　　還有比較複雜的例子：有個三公尺高的藍色物體，藉由動態捕捉及電腦生成影像（CGI）技術，將我們帶入一個世界，整個場景不但看起來逼真，而且是三度空間的。這些電影魔力效果，不只是為了製造視覺上的錯覺，而是用眼睛（包括耳朵）來說服大腦。因為大腦知道兩件事：首先，這裡沒有一樣是「真的」，第二，它又要我們相信這些全都是真的。我們往往願意被電影裡的事實引誘。若影片給我們誘人的創作表現，我們就會被吸引。

　　演員的演技是魔術之一，讓我們信服虛構故事裡的情況

是真實的。我們要注意的是，整套設備技術如何處理及操縱錄影素材，以達到震撼、誘騙、驚嚇、娛樂、迷惑、啟發，甚至是駕馭觀眾的目的。無論那些錄影素材是類比或數位形式、黑白或彩色，用刀片或電腦完成，全都無關痛癢的。關鍵是在某人，即攝影師、導演、剪接師等人，為了達到影片需要的效果，而對素材動了一番手腳。

電影之美，在於它能辦到其他媒介做不到的事。你可以擁有劇場裡不可能有的特效，或是那些由書本或收音機傳達時，只能自行想像的畫面。有些是非常簡單的小技巧，以下是一些例子。

- 某人在室內開槍，子彈跳過許多物件，然後才射入牆內或打中壞人的大腿（這是喜劇），這是一個直截了當的過程，用一系列極快速的鏡頭凸顯屋內物件，射歪了的子彈最後射入牆壁中，或讓某人哀叫。

- 你要超人用胸膛擋住子彈，還是用手直接抓住？這些都沒有問題。

- 《駭客任務》裡，觀眾可以看見尼歐（Neo）躲過子彈的射程。觀眾清楚地看見子彈發射的軌跡，還有尼歐如何千鈞一髮地躲過。其實，這一刻的成功製作，是靠超級慢動作或特效所創造出的幻象，讓觀眾「看見」所有正在發生的事。

圖9：擋住子彈？對《駭客任務》中的基努‧李維來說，絲毫不是問題。
（華納兄弟娛樂公司提供。版權所有。）

- 在《關山飛渡》裡，約翰‧福特的座右銘是不浪費子
 彈。林哥小子每次一開槍，就有一個印地安人倒下。

　　電影特效史上，「特別」與否，是一段很長的發明過程
與創造歷史。願景常常推動著發明。當一個導演要用某種方
式傳達一個特定的故事，卻無法應用現有的手法時，他或她
會去尋找一些新的途徑，或一套混合現有技術的新模式來達
成理想。例如，他要重新創造一個沒有任何演員能達成的特
技，而要發射的那一槍在真正的實體環境必須足以造成致命
的危險。製作的結果得絕對逼真才行。1974年8月7日，有

位年輕的法國人菲利普・佩蒂（Philippe Petit）走過兩百呎高的鋼索八次，成為全世界討論的焦點。它的新聞價值在於，鋼索是懸在世貿中心的雙子星塔之間，在 1,350 呎的高空中。自卓別林以來，沒有人願意複製那樣的演技，沒有製片公司願意讓演員冒險，也沒有保險公司願意承擔這樣的風險。而《走鋼索的人》（The Walk, 2015）的導演羅勃・辛密克斯（Robert Zemeckis），則使用了最新的合成科技、原建築物架構與著重演員的體能訓練來進行拍攝。首先，飾演菲利普・佩蒂的喬瑟夫・高登－李維（Joseph Gordon-Levitt），跟著佩蒂本人進行密集的體能訓練，一直到他能夠走在一條較低的鋼索上為止。在拍攝時，羅勃・辛密克斯在一個攝影棚裡重新打造雙子星塔的最高兩層，然後在離地 365 公分的高處吊起一條電纜線。

在技術方面，則以綠幕拍攝手法再加上雙塔及其周圍環境的電腦設計影像。所謂的綠幕拍攝，就是在一個綠色背景前進行拍攝，再於後製剪接時，使用設計好的影像來取代綠色背景。一些需要後製處理掉的物件，也會是綠色的。在這樣的情況下拍攝，即可解決在高處拍攝的問題：若是在真實的情況下，演員會被裝載攝影機的直升機之氣流從鋼索上吹落。其實，自從有電影開始，許多高處場景都習慣在攝影棚內重新布置，同時在下方設置一個類似安全網的東西。當哈樂德・羅依德在《安全至下》中演出他與時鐘的逗趣畫面

時，他確實是在高空中。他爬上一棟摩天大樓的邊角位置，讓鏡頭可以避開攝影機所在的那棟樓，給人一種因高度而暈眩的幻覺。他的表演與喬瑟夫・高登－李維的差別，主要是規模大小的問題，我們到底該相信片中人物是離地 10 層樓還是 110 層樓高。還有，如何成功地運用技術達成所要的效果。

《走鋼索的人》的電腦生成影像，是掃描千萬個世貿中心及曼哈頓區附近的影像。場景要看起來像 1974 年的紐約。此外，世貿中心的大廳與樓梯間在 2001 年後已經不存在，所以電影製作人員也必須描繪出來。（在你夢想從事「耀眼」的電影界工作時，請考慮一下那些可憐人要在千千萬萬的照片中做篩選工作，其中很多是完全沒有真正視覺上的趣味的，只為了需要用許許多多的照片來填滿電腦，然後才能產製出相關畫面。）天空還是天空，當然，那也是以電腦製作的畫面穿插的。這是程序繁複的工作，與傳統搭布景和背景銀幕的電影作業不一樣。最後的成果非常出色。幾乎每一篇報導和影評，都刊出喬瑟夫・高登－李維站在鋼索上，背景是雙子星塔及老世貿中心廣場的畫面。影評對《走鋼索的人》有很多分歧的意見。不過，這部片最重要的科技成就，受到幾乎一致的贊同。

然而，即使絕對完全了解一切有關影像如何生產，與特效如何完成的來龍去脈，我覺得銀幕上的畫面還是令人心驚膽跳的。

　　有些最精采的魔術只能用低階科技才可能實現。例如，「天使」最好用黑與白。在《主教的妻子》（*The Bishop's Wife,* 1947）中，卡萊‧葛倫飾演名為達力（Dudley）的天使。他是回應亨利‧布勞漢主教（大衛‧尼文飾演）的禱告而來到人間。亨利希望能得到其他人的贊同和財力支持，去建造一座大教堂。但其實，他需要幫助的是弄清楚他的人生價值，同時要先改掉疏忽太太朱莉亞（洛麗泰‧楊飾演）的壞習慣。為了把亨利的下午時間空出來，達力迅速處理掉手上的許多卡片，他搖了幾下手指，就把它們放到各自專屬的盒子裡。他重新裝飾一棵聖誕樹，而且試了兩次才成功。看著他把裝飾燈與金蔥彩帶拿掉，跟他擺放裝飾品的過程幾乎是一樣有趣的。我知道這些特技是經過一些有創意的編輯（例如在這部片中，是先拍攝把卡片吹出盒子外、把那些聖誕樹上的裝飾品甩掉，然後再將影片倒轉播放，就做出想要的特效），但我們不怎麼在乎。重要的是，我們看見達力的魔術，並且忽略了藏在背後的攝影師、剪接師等人的工作。在「忽略」這件事上，單色類比電影可能比高清晰度數位處理的3D模式容易許多。在某些方面，正因為舊式科技製造的那段距離，讓人感覺比較親和。

　　儘管如此，本片最神奇的時刻根本不需要特效，只需要一點玩小把戲的技巧。當憤怒的亨利把達力召來辦公室說個明白時，為了不被干擾，他把門鎖上。事情說清楚後，達力

乾脆拉開「上了鎖」的門，帶著狡黠的微笑走出去，留下簡直傻住了的亨利。在設置布景時，只要打造一個有門鎖卻沒有實際鎖上的門就行了，但這不是最重要的事。而是這部電影花了一小時來建立達力是個奇蹟人物的真正身分，所以當他打開鎖著的門時，我們相信他做了神奇的事。是啊，有人開了門鎖，卻不一定是天使。

當達力展現他的奇蹟時，我們相信他的神力：在朱莉亞的臉頰上加點氣色（在黑白電影裡不容易）與她閃亮的眼睛（只要洛麗泰・楊稍微站直點，走起來步伐輕快，然後多微

🎞 如何不必焚燒真正的書

偶爾，需要更少的技巧就可以瞞過觀眾的眼睛與想法。在《聖戰奇兵》（*Indiana Jones and the Last Crusade*, 1989）中，史蒂芬・史匹柏加了一幕納粹燒書的片段，那是1933年在柏林發生的、焚燒「不德國」書籍的真實事件。那場戲是史匹柏發想的，而且他堅持不燒真正的書。但是，沒有任何東西燒起來能像書本那樣。他要如何解決呢？於是，幾個人用了一大批電話簿，拿一些油漆刷和幾桶彩漆，花幾個小時，最後，在這個摧殘文化的場景中，就不必真的去做破壞智慧傳承的事。

笑，就能成功達成），同時，他也把亨利搞得醋海生波，才
讓亨利想起自己對妻子的愛。這就是我們去看電影的理由。
「人」的因素幾乎是電影的推動力。我們是人，當然有興趣
想了解與我們類似的人，在人類世界甚至虛構世界裡，為何
及如何從事世間的事。

　　希區考克是最懂得應用低階科技的大師，他最重要的技
術工具就是刀片，當然還要配上一雙剪接影片的巧手。在他
最有名的場景裡，我們看見許多東西：裙子、假髮、浴簾、
蓮蓬頭、裸體、刀、血。鏡頭畫面快速地掠過，瞞過我們的
腦袋，使我們相信自己親眼見證了一場謀殺案。如果你把這
些蒙太奇組合，一個影格、一個影格放慢速度來看的話，很
快就會意識到：你所看見的並不是你以為的那個樣子。我們
看電影時，不是一個影格接一個影格看的。我們看的是一秒
鐘24個影格，所以，六個影格只占據了短短的四分之一秒，
會讓我們記住它，但實際上並沒有清楚地顯示什麼。《驚魂
記》不必提供場景的整合訊息，因為我們的腦袋會自然地承
擔想像的任務。將個別的、沒有意義的影像集合在一起，就
成了可怕的訊息。從來沒有什麼小說可以如此有效率地傳達
訊息。

　　這就是書本辦不到的。伍迪・艾倫喜歡研究男女之間的
溝通問題，其中沒有比《安妮霍爾》做得更好的了。男主角

艾維‧辛格是一個神經質的演員，剛與安妮‧霍爾分手。在兩人之間，雖然有種族與宗教的問題，但比起兩性之間的大石頭來說，只是一顆小碎石。這部電影最棒的一項技術，是把「第四道牆」拆掉，這道看不見的障礙通常會把片中人物留在他們應該在的位置，彼此對談，而不是對觀眾說話。他很早就演示出一個很好的例子：艾維和安妮排隊等著看電影時，有個男人站在他們後面自言自語地談論費德里柯‧費里尼、電影概況、電視的不良影響，與馬素‧麥克魯漢（Marshall McLuhan）的傳播理論。最後，老是在抱怨的艾維受不了，脫隊站出來對鏡頭前的觀眾述說他的不滿，說那個人根本就不懂麥克魯漢的理論。後來，艾維甚至拉出真正的麥克魯漢，由他親自開口說，那男人真的不了解他的理論。

　　此外，還有對「字卡」的運用。他們在一家網球俱樂部首次見面後，安妮邀請艾維到她的公寓喝杯酒。當他們在陽台上喝酒時，兩人都想辦法談一些輕鬆的話題，可是說出的話並不是他們腦中所想的。我們怎麼知道呢？因為，伍迪‧艾倫提供了字卡。當安妮說她玩攝影，字卡顯示：「我玩？聽著。混蛋。」之後，艾維說，攝影仍需要發展一套美學規則，他在思考（我們可以看見）：「她的裸體會是什麼模樣？」這樣的互動是這部電影裡最有趣的一部分。日常互動和談情說愛的語言都充滿了言外之意，但在真正的生活中，我們看不到這些潛台詞。他們的這些潛台詞，大部分也是屬

於我們的：不安、感興趣、疑慮及彆扭的感覺。

這樣的創意，其迷人之處在於幾乎不需要專門技術的支援。試想，一個人突然從根本料想不到的地方蹦出來。有多難啊？然而，他們卻掌握了使電影變得神奇的要點。就拿麥克魯漢的例子來說吧：你根本無法在小說或畫作裡那麼做。甚至在舞台劇裡，也不能那樣做。我們需要一個真的麥克魯漢，在時空上的定義是有限的。所以，即使你說服他出現，例如，在百老匯中演出，但他很難在巡迴表演時出現吧？在電影裡，若能找他上鏡一次，你就永遠有他的鏡頭。同樣的，潛台詞只能用電影這種媒介來操作。若是在舞台上，我們可能需要角色舉起觀眾完全看不清楚的告示牌，因為要是把潛台詞打在大天幕或舞台後方的銀幕上，都會使它超過人物的大小與相對重要性。只有電影的銀幕可以提供那種親密度、時效性，以及使笑話起作用的、有層次的有趣混合。

我的意思並不是說，書本可以做到的事，電影都可以做得更好。任何人只要看過改編自意識流小說的電影，都知道那是不對的說法。但另一方面，電影會找到它自己處理意識的方式，例如《鳥人》與《名畫的控訴》（Woman in Gold, 2015）都是很好的例子。這兩部片的主角都要回顧他們過去的經歷。在《鳥人》中，雷根·湯森（米高·基頓飾演）是一名疲倦的演員，曾在一系列的超級英雄片裡當主角，演出鳥人。當他要上舞台演出時，這個以前演過的角色總是在折

磨他：我們看見也聽見鳥人嘲笑著雷根。在《名畫的控訴》中，瑪麗亞·奧特曼（海倫·米蘭飾演）不時在眼前看見自己在維也納的過去。這兩部片的處理方式，都不需要用到特效。《鳥人》把人物直接插入場景，《名畫的控訴》則直接拍攝整個場景，所創造出的結果都很神奇。雖然小說比較能表達意識流層面的細節，卻不能像電影這麼容易地把兩個不同時空的場景與影像放在一起。若要在小說裡達到同樣程度的即時感，像是直接跳到一分鐘前並不存在的一個角色或場景，一定會使某些讀者感到混淆。但若小說家在文中提供一個過渡的提示，按照定義來說，又會失去了即時性。而在電影中，當我們突然看見幻覺的段落展開時，大腦會接受並理解這個轉變。

二十年來，電影的特效技術比一百年前精進不少。許多製片公司，如喬治·盧卡斯的光幻公司（Industria Light & Magic）、迪士尼與皮克斯（Pixar）等，一直在發展特效，不過，實際上卻是憑藉某個人的挫折感，才真正讓特效技術更上一層樓。詹姆斯·卡麥隆（James Cameron）在1997年推出非常成功的《鐵達尼號》之後，有一個新構想，卻無法用當時的技術來實現。直到電腦生成影像、3D與動態捕捉技術發展到某個階段時，他才有能力把腦中的構想製作成《阿凡達》（*Avatar*, 2009）。成果令人大開眼界：這部電影的畫面

是那麼逼真，那些視覺效果完全震撼人心。光是把活生生的
演員變成十呎高的藍色智慧生物納美人，就是很大的成就；
還讓他們騎著山妖（介於龍與馬之間，又有蝴蝶的特徵）穿
過完全虛擬的空間。傳統攝影畫面與電腦生成影像混合得天
衣無縫的成果，吸引了每個人的注意力。在數位時代製作電
影，最大的一個挑戰是，電腦生成影像與攝影機所拍攝的鏡
頭畫面之間，常出現明顯的界線。

🎞 勇氣勝過特效

　　有時候，最好的電影完全不需要攝影機耍幻覺技
巧，只需要聰明的計畫與非常大的勇氣。在《船長二世》
中最出名的精采片段是，巴斯特‧基頓把他用在《最後
的一週》（One Week, 1920）裡的特技重新再創並修改，
也就是牆倒特技。在這部片中，狂風襲擊城鎮，年輕的
比爾所住的醫院也被吹掉了屋頂，他的床位被吹動，在
穿過一間馬廄後，來到一棟正在倒塌的建築物前面，這
位明星站在一扇敞開的窗戶即將掉落下來的位置，最後
得救了。攝影師後來表示，在拍攝這個緊要關頭的畫面
時，他們也要不顧可能會發生的危險。本片完成後，基
頓看了一下周圍的破壞情況，便趕快逃離現場。

　　最後，我們必須了解的是：電影是魔術，因此可以製造出魔術效果。讓我們來試想，在沒有電腦生成影像技術、沒有特效，甚至沒有任何倒塌的牆或字幕，就只有普通攝影機拍攝的鏡頭，一個人要如何穿越時光隧道呢？如果我們採用最簡單的工具，像是讓他進入一輛車裡呢？

　　在伍迪・艾倫執導的《午夜巴黎》中，吉爾・彭德（Gil Pender）就是這樣的角色，他是一個成功的編劇、失敗的小說家，一個無能也沒有前途的未來丈夫，他若能置身在被他美化了的1920年代，到處都是自我放逐的藝術家的巴黎，他會是充滿希望的、浪漫的。製作手法很簡單：午夜一到，有輛1920年代的標緻176轎車，載滿了身穿奇裝異服要去參加派對的人，開到山坡上停下。接著，吉爾發現自己置身在1920年代美麗又頹廢的巴黎，結識了一大堆人，其中包括澤爾達・費茲傑羅（Zelda Fitzgerald）、史考特・費茲傑羅（F. Scott Fitzgerald）、歐內斯特・海明威（Ernest Hemingway）、葛楚・史坦（Gertrude Stein）、巴勃羅・畢卡索（Pablo Picasso）與薩爾瓦多・達利（Salvador Dalí）。這種設定的一個優點，是不太需要檢視年表。在片中的1928年，海明威只有出版一本書，但實際上，他的第二本書《太陽照常升起》（*The Sun Also Rises October*）在1926年已經出版。很明顯的，神奇的氛圍把一個時代弄得有點不穩定。每當那輛車來接吉爾時，他便到達那個令人嚮往的時代。有一次，他和海明威

圖10：為什麼不？吉爾（歐文・威爾森飾演）、海明威（寇瑞・史托爾飾演）和葛楚・史坦（凱西・貝茲飾演）共處一室。（格拉維亞製片廠，2011年。版權所有。）

坐在酒吧裡，而後他要回家拿小說手稿給海明威，但他走下山坡再回頭看，那間酒吧已經變成現代的自助洗衣店。手法很簡單吧。

　　不需要製作者運用什麼特效，唯一需要的是觀眾「願意放下懷疑」，因為我們都知道，不可能靠一輛骨董車就回到過去。但這是一部電影，當然辦得到。我們願意跟隨電影的帶領。

　　這個故事讓我們知道一個基本的事實：這是電影的魔術，電影讓我們看見了未曾見過的東西。電影展現給我們充滿死亡的故事，卻沒有人真的死去，只有虛構人物的死亡。當布屈・卡西迪與日舞小子衝過那道門，進入一個褐色的凍

結影格與一連串的子彈聲中時，我心中湧上許多感覺：慌恐、痛苦、絕望⋯⋯。在那一刻，我感覺不到：「沒關係；這不是真的。」我當然知道那不是真的。可是我們所知道的，和我們所感覺到的，是完全不同的東西。電影使我們在乎故事裡的那些虛構人物，就好像他們是真的一樣。這裡有一些基本的事實：

- 席維斯・史特龍（Sylvester Stallone）不是洛基。他也不是藍波。
- 葛麗泰・嘉寶或綺拉・奈特莉，不是安娜・卡列妮娜。
- 克林・伊斯威特不是硬漢警探哈利，約翰・韋恩也不是林哥小子。

　　但我們觀看他們演出的電影時，這些事實都不重要。只有電影本身的想像事實和表達的情感，才是重要的。

　　英國詩人兼文評家塞繆爾・泰勒・柯勒律治（Samuel Taylor Coleridge, 1772～1834）曾說，我們在文學作品面前，很樂意保留我們的質疑。我們當然清楚，也不會相信一個演員真的是戲中人物、會飛的一個人、哈比人與巫師。不過，我們**選擇**接受那個事實。我們不需要相信它們是真實的；我們只要**停止「不相信」**，即使我們有不相信它的充足

理由。這個過程好像是藝術家與觀眾之間的某種協議。若製作者讓我們對他有信心，提供如小說家約翰・加德納（John Gardner）所稱的「鮮明且持續的夢想」，我們就會處在他們創造的現實裡。保羅・紐曼沒有死，勞勃・瑞福也沒死。他們繼續演出許多精采的電影。可是，布屈・卡西迪與日舞小子卻死了。而那一刻，我們的心交給了他們，他們不僅是「飾演」片中角色的演員，而是「真的」成了片中角色。如果那不是魔力，我不知道什麼才是。

電影變身記：
翻拍、續集、前傳
── 你無法複製一部電影

這是一個老笑話：

問：一共有多少部電影？

答：一部。然後他們重新製作，一次又一次。重複又重複……

翻拍、續集、前傳，甚至還有旁枝故事，這個產業裡的每個人都知道，最偉大的電影學校，就是放映室。

1998年，葛斯‧范桑（Gus Van Sant）一個鏡頭接一個

鏡頭，重新製作希區考克於 1960 年的經典《驚魂記》，演員陣容當然全面換新，但葛斯·范桑就算再有才華，也無法變成希區考克。製作《驚魂記》，需要有特別的觸覺，這是少數導演才具備的能力。

假設「翻拍」真的是個好主意的話，當你要將鏡頭一個接一個鏡頭重新再造時，最好能創造出一些新構想。但這似乎是不可能辦到的事。若一部老電影是糟糕的，為什麼要一板一眼地照著重做呢？若它是一部經典影片，又有什麼道理讓你覺得自己會做得更好呢？

有時，翻拍電影可以做得成功，例如《天羅地網》。我很喜歡 1968 年的原創電影《龍鳳鬥智》，有史提夫·麥昆和費·唐娜薇的演出、米謝·勒葛蘭（Michel Legrand）的配樂、滑翔機、沙灘車、〈心中的風車〉（The Windmills of Your Mind）這首歌曲、世上最性感的棋局對弈場景，有誰不會喜歡？

這部電影的故事背景是：富翁湯瑪斯·柯朗（史提夫·麥昆飾演）覺得平日的休閒娛樂，諸如打馬球、沙灘車競賽、滑翔機飛行、在高爾夫球場行騙等，全都不夠刺激，最後竟想出一個點子，安排五個陌生人去搶劫一家銀行，並且要他們把贓款留在一座墓園的垃圾箱裡。薇琪·安德森（費·唐娜薇）是一名保險調查員，幾乎一眼就看穿是湯瑪斯幹的，湯瑪斯對這個顯然聰明又堅定的女人產生了興趣。

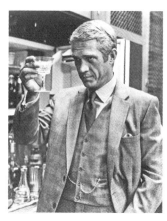

圖11：史提夫‧麥昆飾演的湯瑪斯‧柯朗。（介絲格蘭特／蓋帝圖像提供）

圖12：皮爾斯‧布洛斯南飾演的湯瑪斯‧柯朗。（介絲格蘭特／蓋帝圖像提供）

他們很快就變得親密，在前述的棋局中調情。但是，他們不顧彼此之間的濃情蜜意，堅持完成各自的任務，薇琪下定決心一定要逮住湯瑪斯，湯瑪斯則決定以智力取勝。但就在薇琪即將得逞時，湯瑪斯再度安排五個陌生人去搶劫。不過，湯瑪斯發現薇琪背叛了他，只好改變行動。薇琪在墓園裡等候時，有員警做後援，可是當湯瑪斯的高級轎車停下來時，他卻不在車裡，只有一張便條。上面寫著，希望薇琪把錢帶給他，與他遠走高飛，共度不明朗卻富裕的未來；若她不願意這麼做，就記得他的好，並收下他的高級轎車。薇琪一邊傷心流淚，一邊把手中的字條撕成碎片，就在此時，湯瑪斯已登機飛向自由的天空。

　　三十年後，當我聽說這部電影要被翻拍，而且是由飾演詹姆士·龐德（James Bond）的皮爾斯·布洛斯南（Pierce Brosnan）來挑大樑。我很懷疑這樣的選角，認為皮爾斯·布洛斯南似乎缺少了飾演湯瑪斯·柯朗這種謎樣角色的必備條件。不過，我很高興自己看走了眼。皮爾斯·布洛斯南與蕾妮·羅素（Rene Russo）在銀幕上的架勢，與史提夫·麥昆和費·唐娜薇是旗鼓相當的，他們倆既時髦又充滿了新世紀的魅力。

　　為什麼行得通呢？因為這兩部電影相似，卻又不太一樣。相同的地方，首先是「搶劫」：有個顯然不是為了錢而安排此事的人。這兩部片的湯瑪斯都是非常成功且富有的人。男女主角看起來又帥又美，在一起的時候非常火熱，甚至在這樣高度不穩定的景況下，我們仍相信他們可以保持彼此之間的親密關係。這兩部片都強化了湯瑪斯與追捕者之間的高度好奇心：一種混合的魅力、遊戲之樂、猜疑、沒把握、誘惑和暗藏的敵意。在《天羅地網》中，男女主角第一次見面是在博物館的慈善活動，湯瑪斯受到博物館的表揚，因為他為被偷的莫內名畫（他偷的）提供替代作品來展出，而蕾妮·羅素飾演的凱瑟琳·班寧（Catherine Banning）對他宣告，她正在調查失竊事件。兩部片的後面三分之二篇幅，都是湯瑪斯與美麗的調查員玩貓抓老鼠的遊戲。

　　不同的地方是，新版的故事背景地從波士頓移到紐約。舊版中，只呈現湯瑪斯是個企業大亨，卻沒有特別凸顯是哪類企業；新版中，湯瑪斯則明顯從事收購置產企業。另外，新版也跟著「藝術」走。湯瑪斯不僅要偷一幅名畫，而且要從美國最有名的大都會藝術博物館中盜取。無論內部或外觀，幾乎都沒有其他可媲美的博物館。除了這些設定之外，湯瑪斯仍然保有原來的名字，但「薇琪」卻換了名字 —— 凱瑟琳·班寧。雖然她有許多跟舊版女主角相同的特徵，卻是不同的人：不同品味、不同髮型、不同風度，還有笑的樣態。她比較兇悍霸道，比起舊版女主角更有掠奪的本性。她也比較接近失控狀態，心裡的掙扎比較明顯。她與湯瑪斯之間的性關係也展現得更明顯。

　　但是，只有差異是不夠的。無論異同，都要做得精準。哪一個活動能顯示湯瑪斯的富有且瘋狂？什麼樣的運動是包含危險性卻具有主控權，並讓人看出他的本性的？玩風帆，大概不可能。雙體船競賽？那就對了。而且讓他玩到極致卻不會死亡或殺人，如此一來，凱瑟琳才能說：「我看過他把一百萬美元的船毀掉，因為他喜歡水花飛濺。」這個畫面也很有看頭：湯瑪斯吊在叉架座位上，彷彿跟桅頂一般高，然後他一頭跳進海裡。那種無畏和精準，是他個性中最重要的部分，也是這部電影的中心點。他那個衝入海裡之前的畫面，不是一段三分鐘長的對話所能達到的境界。

　　世界上沒有一個計算機可以告訴你，哪些部分要保留，哪些部分要放棄，才能創造神奇效果。唯一能校準決定的機器，是人的腦子。當然，腦子也有做錯決定的時候，但要是成功了，就不得了啦！

　　在「翻拍」之外，還有一種「重新詮釋」（reimagining）的分類，製作者嘗試改進老片，或是為一個新世代注入新東西。我們先來看看，讓約翰・韋恩以飾演獨眼警探魯斯特・柯本（Rooster Cogburn）獲得奧斯卡金像獎的《大地驚雷》，片中的另一位英雄——德州騎警勒博夫（格倫・坎貝爾飾演），他愛吹牛，也很幼稚，雖然有片刻的英雄表現，最終還是遭到殺害。而在重拍電影《真實的勇氣》（*True Grit*, 2010）中，勒博夫（麥特・戴蒙飾演）年輕、風度翩翩又帥氣，也是片中的英雄。他雖然擁有熟練的技巧，卻是註定去送命的，因為他的死亡比他的存在具有更大的意義。

　　《真實的勇氣》由柯恩兄弟執導。對於《大地驚雷》這種與巨星約翰・韋恩有關聯的知名電影，有件事是不能做的：你根本不能模仿。如果觀眾在乎這部電影的話，你就得帶點新的東西進來。在柯恩兄弟的版本裡，更忠實於查爾斯・波蒂斯（Charles Portis）的小說。當然，他們還是做了一些改變。例如，在小說裡，麥蒂・羅斯（Mattie Ross）沒有跟埋葬她父親的治喪者討價還價，也沒有為了省錢而睡在

許多屍體旁，可是那些加進去的劇情，是為了建立角色的形象：她節儉、有膽識，而且剛毅。這部電影對小說的忠實度，延伸到保留小說的豐富語言和幽默，也讓它比較不著重在大明星的派頭上。部分原因是飾演柯本（又譯考柏恩）的傑夫・布里吉（Jeff Bridges）總是喃喃而語，卻不像約翰・韋恩那樣吼叫自己的對白。另外，新版也轉換了電影類型。那部1969年《大地驚雷》是實實在在的西部片，而《真實的勇氣》在保留小說原味的同時，是一部類似黑色喜劇的西部片。那些馬匹的部分都有展現出來與妥善處理，但新版更加暴力、陽剛，也更逗趣。柯恩兄弟應用了幽默與嘲諷的手法，讓觀眾相信世界上有些很壞的人，也會有醜惡的意外。

　　演員詮釋角色的方式也不同。傑夫・布里吉飾演的柯本更冷血且生活顛沛，他的爛醉和暴力比約翰・韋恩更醜惡。麥特・戴蒙飾演的德州騎警勒博夫，不僅戲分較多，也比較有份量。格倫・坎貝爾版的勒博夫，加了點金髮碧眼的光采，非常年輕，缺乏經驗。麥特・戴蒙版則比較友善，卻也沒那麼守規矩，彷彿柯本比較有人情味的特質，都改放在勒博夫身上。而且，他非常能幹，在關鍵時刻能開槍擊中360公尺遠的目標。無疑的，柯恩兄弟展現的是屬於他們自己的版本。傳統與創新，就是我們在重拍電影裡要找到的東西。

　　在電影史的後期，幾乎每個流派或每部電影的靈感都來

自某部舊片。以飛行男兒探險故事為例，1986 年為湯姆・克魯斯奠定電影明星地位的《捍衛戰士》（*Top Gun*），有許多地方取自默片《鐵翼雄風》（*Wings, 1927*）。這兩部電影都是有關戰鬥機飛行員的故事，《鐵翼雄風》的背景是第一次世界大戰的陸軍航空隊，《捍衛戰士》的背景則是冷戰時期的海軍部隊。在 1917 至 1918 年間，當鐵翼雄風在執行任務時，飛機不可能降落在航空母艦上，是兩者主要的差別。而在經過六十年後，戰鬥機的飛行速度也更快速了。儘管如此，這兩部電影裡的空中戰鬥鏡頭，在各自的時代裡都一樣令人頭暈目眩。

此外，在六十年後，電影相關技術也進步了，許多新鏡頭與角度是以前不可能拍出來的。拍攝《捍衛戰士》的年代，也正是音樂錄影帶的黃金時期，導演們重新採用被放棄許久的各種快速剪接和特效。結果，使得《捍衛戰士》裡的速度感比《鐵翼雄風》更快，甚至更顛簸。

在這兩部電影裡，「速度」是最明顯的差異，其他內容則是相似的，例如兩部片都提到相關的戰略性質、飛行的暈眩特質、友誼與競爭、內疚和自我的追尋。《鐵翼雄風》的傑克・包爾（Jack Powell）與《捍衛戰士》的「獨行俠」彼得・米契爾（Pete Mitchell）都需要追尋成熟的自我，處理同儕的敵意，而且要克服造成好友死亡的罪惡感。這是歷史悠久的故事形式，幾乎自《伊利亞德》以來所有的戰士故事，

都得處理這些問題。只要將戰馬車、巡防艦或騎兵團，改為戰鬥機就行了。

《鐵翼雄風》樹立了空中戰鬥的模式，《捍衛戰士》也繼續沿用。其實，現代戰鬥機空戰的距離，造成了排演戰鬥技術上的問題：看起來不像兩個駕駛員分別坐在機艙裡，一對一在空中作戰。導演和攝影師必須回頭看早期的電影，去研究是什麼讓觀眾認出那是空中戰役的場景。最終，還是得回到首部空中戰役電影《鐵翼雄風》，因此幾乎所有關於戰鬥機飛行員的電影多少都得歸功於它。總之，要拍一部空戰影片，不能不帶有《鐵翼雄風》傳承下來的風格。

在討論重拍已經有成就的電影時，不能漏掉系列電影。影評有時會調侃拍攝系列電影的現象，貶低了現代電影的素質。在《瘦子》受到歡迎後，就出現了一系列的影片，其中第一部是《迷霧重重》（*After the Thin Man*,1936）。1930與1940年代的觀眾，有一系列的陳查理（Charlie Chan）電影可觀賞，至少由三個不同的演員擔任主角。還有，當然少不了詹姆士·龐德，《007：惡魔四伏》（*Spectre*, 2015）是詹姆士·龐德在五十二年來第26次現身，陸續由六個不同的演員來擔任主角。較近期也有1977年就開始的《星際大戰》系列，一共有七部片，包括2015年的《STAR WARS：原力覺醒》（*Star Wars: The Force Awakens*）；還有，以《憤怒麥斯》開

始的四部電影；由七本哈利波特小說改編成的八部電影；彼得·傑克森執導的《魔戒》與《哈比人》，各有三部。湯姆·克魯斯演出的《不可能的任務》（ Mission Impossible ）系列就拍了五部以上；青少年吸血鬼主題的《暮光之城》（ Twilight Saga ）系列是將史蒂芬妮·梅爾（Stephenie Meyer）的四部小說改編成五部電影；《飢餓遊戲》（ The Hunger Games ）系列的四部電影則出自三本小說等等。至於超級英雄系列，得花費大量心力才能整理條列出來，因為不斷有重拍版、新演員版及新故事不斷出現。有一些系列可以維持一致的高水準，甚至做得更好；但也有一些系列的品質，沒幾部就走下坡了。星際大戰前傳三部曲廣受影評界和觀眾的抨擊，然後由J·J·亞伯拉罕（J. J. Abrams）執導的《STAR WARS：原力覺醒》，以傑出的表現回報觀眾的期待。

最後這部電影提示了一些可讓續集成功的條件。首先，影迷要找的是故事的連貫性。這部片懂得帶回大家喜愛的人物，包括韓·蘇洛、路克·天行者、莉亞公主、丘巴卡、R2-D2與C3PO，都是由原班人馬演出。背景故事從《星際大戰六部曲：絕地大反攻》（ Star Wars Episode VI: Return of the Jedi, 1983 ）跳到三十年後。前面幾部電影的一些個人問題已經劃下句點，另一方面有新的角色帶著他們複雜的生活故事而來。芮（黛西·蕾德莉飾演）是一個靠拾荒過活、來歷不明的孤兒；芬恩（約翰·波耶加飾演）在加入抵抗勢力前，

原本是由第一軍團栽培養大的風暴兵，凱羅．忍（亞當．崔佛飾演）也有困苦的背景故事，是一個新的反派。這部片要解決的就是這三個人的問題。從熟悉的元素去演示全新的故事，是開展劇情的好方法。

　　既然我們從來無法預測什麼能使一部電影成功，如果可以研究早期及其後來的影片，就會發現翻拍或續集電影成功的理由與製作手法。而研究的意思，就是要多花心思去看電影。在我們觀看翻拍及續集電影時，應該記住前一部影片，然後與新作品做比較。新作品如何尊重前作？或是故意忽略了哪些元素？或是故意攪亂似乎已經穩定的部分？新舊關係的組合有很多種可能。觀看新作品的新作法，看出它的強項與弱點。現在的這部電影對前作的忠實度及創新度，如何影響它的品質？它如何延伸發展或削弱了這個系列？

　　我們從來不缺翻拍、重新詮釋、前傳和續集電影的例子。因為這些製作電影的男男女女，本來就熱愛看電影，才會想要去製作一部電影。他們應該都看過滿坑滿谷的老電影了。你不可能要拍一部搶劫火車的影片，卻不聯想到《火車大劫案》。

　　回到我們先前舉的例子 —— 戴維與蕾西。
　　戴維放棄參加上星期的活動，只為了看瘋狂麥斯系列的其他電影。

　　他對蕾西分享心得：「很有意思。看了後面的新作後，再回頭看第一部（《迷霧追魂手》，1979），覺得它有點像一部學生影片。這兩部片有很多相同的地方。沙漠、狂野的車、追殺等等，可是規模小很多。一開始，只是一個人在瘋狂世界裡的故事，後來，角色變得愈來愈複雜，在《瘋狂麥斯：憤怒道》中，就變成是那個瘋狂世界裡的人們是如何度過的。這部電影比其他部更豐富，有很多新構想，但還是很吵鬧、很野蠻。」

　　「哇，戴維，你聽起來就像個電影歷史學者。」蕾西說。

　　「只是玩玩而已。這不就是電影存在的原因嗎？」戴維笑著回應。

Lesson 17

能為電影加分，
才是最好的配樂
—— 聆聽音樂

　　無聲電影，不只是沒有對話的電影，因為電影製作者缺乏把聲音配入影格的技術。不過，當時有音樂。配樂樂譜會被送到電影院，每一家電影院都要想辦法提供現場音樂。許多大城市的電影院有專屬的交響樂團，而大部分的電影院裡只有鋼琴師，隨著播放中的電影彈奏音樂。隨著有聲電影的出現，這些樂師就失去了工作機會。但其實，有樂師在現場的情況，對觀眾而言是很棒的經驗。因為每一次的演出都是獨特的，無論樂師再怎麼努力，也無法像機器一樣每次都彈

出一模一樣的音樂。

　　不過，這也會有品質管控的問題，例如，鋼琴師的技術夠好嗎？他能夠了解電影的內涵而適當地做現場同步配樂嗎？

　　有一首曲子從很久以前就被運用在香菸廣告裡，然後被迪士尼用來當作樂園遊覽的音樂。它是由電影配樂大師艾默伯‧恩斯坦（Elmer Bernstein）所作的。

　　我們第一次看見那位英雄時，就聽見了這首曲子的精簡版本。既有的種族歧視不允許印地安人安葬在鎮上的墓園裡，因此，當英雄要駕駛靈柩車到那裡時，我們就聽見一段仍未成主題的打擊樂隆隆響聲。然後，另一名男子從驛馬車借了一把短槍隨行，這時，低音弦樂器的斷音刷弦樂奏起。當男子穿過街道來到靈車前時，我們聽見輕快的木管樂器，暗示一首歌的開始，也告訴我們他是正義的一方。但是，還有一些黑暗面的事情要處理，因此接著奏起了不和諧又沉重的小和弦，告訴我們這趟旅程將不會輕鬆。堅決的意志與一把槍，讓我們的英雄終於把遺體送到墓園。

　　後來，英雄決定組一隊人馬，來對付三、四人的惡棍黨羽。每增加一個人，音樂就揚起，但沒有人完成那段音樂，一直到他們六個人與那些西班牙農夫一起騎馬朝村子的方向回去，那首主題曲才大致完成。這個主題音樂聲勢浩大且奔

放，卻似乎少了什麼。後來，一個拒絕當農夫，立志當槍手的少年，渴望加入他們的隊伍，花了一天一夜追上他們，此時音樂中間的空缺部分才被填滿。這就是《豪勇七蛟龍》。

這是有關《豪勇七蛟龍》的主題曲：純正的、傳統的、時序交錯的、大膽的音樂。這首曲子沒有半點爵士樂的痕跡，而是歐洲傳統的音樂傳承。然而，雖然有無數的流行樂團演奏過，它仍然無法獨立成一篇傳統的交響樂譜。

作曲家經常與電影導演合作。柏納‧赫曼（Bernard Herrmann）就與許多好萊塢導演合作過，作品有奧森‧威爾斯的《大國民》與《安伯森家族》（*The Magnificent Ambersons*, 1942）、馬丁‧史柯西斯（Martin Scorsese）的《計程車司機》（*Taxi Driver*, 1976）等。其中，他與希區考克合作了七部電影，包括《擒凶記》、《迷魂記》、《北西北》與《驚魂記》等。最知名的那場出浴場景中，當諾曼‧貝茲用刀刺殺瑪麗安時，是短於60秒的尖銳弦樂聲，被傑克‧沙利文（Jack Sullivan）稱為「好萊塢的原始狂叫」。他有許多傑出表現，例如在《驚魂記》裡，音樂帶有持續的恐懼暗流，《北西北》裡的音樂則混合了預示、危險與適量的反覆無常。但若只把柏納‧赫曼說成是「希區考克的音樂人」，就太低估他的才華與能力了。

作曲家約翰‧威廉斯（John Williams）為史蒂芬‧史匹

柏絕大部分的電影配樂，也經常與喬治·盧卡斯合作，幾乎製作了所有史詩冒險電影的配樂。他為《大白鯊》所譜的心跳鼓聲與《星際大戰》的〈帝國進行曲〉（Imperial March theme），就足以讓世人長記在心。他也寫了其他電影的配樂，包括哈利波特系列、《林肯》、《神鬼交鋒》（Catch Me if You Can, 2002）、《航站情緣》（The Terminal, 2004）、《天使的孩子》（Angela's Ashes, 1999）、《小鬼當家》（Home Alone, 1990），還有那些有恐龍、鯊魚、太空船和祕藏珍寶的電影。他可以為許多類型的電影譜曲，從輕飄飄的哈利波特主題曲，滑去佛地魔主題曲，彷彿是世界上最自然的事。當他為《辛德勒的名單》譜曲時，所選擇的匱乏感幾乎是骨骸似的：都是小調，樂器的編排非常簡單，主旋律是伊扎克·帕爾曼（Itzhak Perlman）的小提琴獨奏，再搭配極少的伴奏，彷彿在表示任何音樂的修飾或美化，對這個故事來說都是不對的。

有些作曲家會與特定的導演合作。康果爾德（Erich Korngold）為麥考·寇帝斯（Michael Curtiz）的電影譜曲，如《鐵血船長》、《海鷹》（The Sea Hawk, 1940）與《羅賓漢歷險記》（The Adventures of Robin Hood）。莫瑞斯·賈爾（Maurice Jarre）似乎特別適合氣勢磅礴的鉅作，如《阿拉伯的勞倫斯》、《齊瓦哥醫生》、《大戰巴墟卡》（The Man Who Would Be King, 1975）。傑瑞·戈德史密斯（Jerry Goldsmith）

則能為各種類型的電影配樂作曲，包括《聖保羅炮艇》（*The Sand Pebbles*, 1966）、《再生緣》（*A Patch of Blue*, 1965）、《浩劫餘生》（*Planet of the Apes*, 1968）、《巴頓將軍》（*Patton*, 1970）、《納粹大謀殺》（*The Boys from Brazil*, 1978）、《唐人街》（*Chinatown*, 1974）、《火爆教頭草地兵》（*Hoosiers*, 1987）、《鐵面特警隊》（*L.A. Confidential*, 1997），還有迪士尼的動畫電影《花木蘭》（*Mulan*, 1999），這些作品都入圍奧斯卡金像獎，只是唯一獲獎的是《天魔》（*The Omen*, 1976）。

還有，亨利・曼西尼（Henry Mancini）在事業巔峰時期寫了許多樂曲，但人們就只記得一首主題曲，那就是《頑皮豹》（*The Pink Panther*, 1964）裡的爵士樂。馬文・漢立許（Marvin Hamlisch）在《刺激》中，採用了史考特・喬普林（Scott Joplin）的散拍作品，尤其是〈藝人〉（The Entertainer）。誰會想到要用三十年前的黑人作曲家作品，來為經濟大蕭條時期的白人騙子故事做主題曲？兩者配合得天衣無縫，馬文・漢立許果然是天才。

我們目前討論的，都是專門為電影編寫的配樂。不過，最近這幾十年有另一個趨勢：使用其他來源的曲子，最主要是來自收音機廣播的流行樂。一直以來，電影都很會應用流行歌曲，或古典音樂、爵士樂的曲調。《花都舞影》（*An American in Paris*, 1951）是以喬治・蓋希文（Gershwin, 1898~1937）的音詩（tone poem）為基礎而譜寫的，也許可

以算是這類電影的前輩。不過，我們要討論的是那些可以稱為「自動唱片點唱」或「唱片堆疊」的電影。在勞倫士・卡斯丹於 1983 年推出的經典作品《大寒》（*The Big Chill*）裡，一群前嬉皮如今已成為社會上所謂的正經人士，因為其中一位自殺身亡，而在他的葬禮上聚首。凱倫（Karen）同意在葬禮上演奏死者生前鍾愛的曲子。在莊嚴的氣氛下，她坐下來彈奏風琴，我們很快就聽出那首〈你不能總是得到你想要的〉（You Can't Always Get What You Want），沒多久，風琴聲就讓位給了原版的滾石樂團（Rolling Stones）的吉他彈奏，甚至連哀悼的人也意識到氣氛的變化，竟然破涕而笑。

整部影片中，卡斯丹引用了 1960 年代後期至 1970 年代初期的大學生會聽的歌曲，包括三犬之夜合唱團（Three Dog Night）的〈普世歡騰〉（Joy to the World）、史摩基・羅賓遜（Smokey Robinson）的〈我的淚痕〉（Tracks of My Tears）、普洛柯哈倫合唱團（Procol Harum）的〈更淺的蒼白陰影〉（A Whiter Shade of Pale）等。

卡斯丹不是第一個這麼做的人，從反主流文化的電影《逍遙騎士》、有關音樂文化超越電影的《草莓宣言》（*The Strawberry Statement*, 1970）、戰爭片《歸返家園》（*Coming Home*, 1978），到相當怪異的《粉身碎骨》（*Vanishing Point*, 1971），好萊塢已經把現代音樂交錯編入不少電影裡。可是，在《大寒》中所使用的技巧，可能最適合懷舊電影。

　　在《美國風情畫》（*American Graffiti, 1973*）中，美國知名ＤＪ沃夫曼・傑克（Wolfman Jack）飾演一名ＤＪ。他似乎有特異能力，與《粉身碎骨》中的超級靈魂（卡萊文・里台飾演）有相同之處，唱片轉盤也好像與司機柯瓦斯基（巴里・紐曼飾演）有詭異的關聯，總是會透過不同的方式預告驚恐事件。沃夫曼・傑克在片中似乎知道這漫漫長夜到底會發生什麼事，能在每一個時刻裡播放絕對符合情境的唱片，包括比爾・哈里（Bill Harry）和他的彗星樂團（Comet）的〈晝夜搖滾〉（Rock Around the Clock, 1954）、巴迪・霍利（Buddy Holly）的〈值得等待的那一天〉（That'll Be the Day, 1957）、「布克T&MGs」（Booker T. & the M.G.'s）的〈綠洋蔥〉（Green Onions, 1962），與海灘男孩（Beach Boys）的〈漫漫夏日〉（All Summer Long, 1964）。電影中收集了那個年代的音樂，完全沒有原創樂曲。

　　這也是《美國風情畫》的特別之處：這是電影史上的第一次，所有音樂都是透過收音機廣播出來的，片中的角色都可以聽到音樂。這不是給觀眾聽的電影配樂，而是演員的，因此他們可以對這些音樂有所回應。

　　如何將五十年或八十年前的音樂，傳達給現在的觀眾？在1974年版的《大亨小傳》中，尼爾・遜雷德（Nelson Riddle）挑選了不同時期的歌曲，來配合自己所做的曲子。在2013年版的《大亨小傳》中，則選擇能營造合適氛圍的

當代音樂。片中融合了嘻哈說唱、搖滾、流行樂和現代搖擺樂，完全不像是爵士樂時代的情侶聆聽的音樂，卻傳達了那個時代的氛圍。沒有絕對正確的搭配方式。

　　音樂告訴我們的，不只是當時的劇情，而是把許多不同層次的時刻緊扣一起。在《畫世紀：透納先生》（Mr. Turner, 2014）裡，畫家透納在學院同事面前繪製海上風暴的風景。他在煙霧瀰漫的畫面上噴口水，也吹上一些彩色粉，用畫筆又戳又磨，最後還不停用手指梳過顏料未乾的畫作，同時始終保持警覺心，顯然是要看同事們對他大顯身手的反應。當他那麼做的時候，格里・耶爾紹（Gary Yershon）的配樂便以急促的弦樂來加強狂暴的感覺。接著，畫面立刻切換到粉白懸崖，跟透納繪製的畫作幾乎是同樣的顏色。攝影機拍攝離觀眾比較近的灰色峭壁，前景則是透納以他怪異的動作繼續繪製。在這一場景開始時，出現比較柔和的音樂主題，但是只維持幾秒鐘，激動的大提琴聲就變成潛伏的低音，然後消失。這個提示很明顯：透納匆匆離開現實生活的社會身分，進入比較安靜的狀態，好像風景在洗滌他先前的衝勁與競爭態度。

　　雖然格里・耶爾紹的配樂入圍了奧斯卡金像獎，卻沒有受到一致的讚揚。傳統樂評認為，最大的缺點似乎是它聽起來不像電影音樂，既不澎湃激昂，也沒有點出十九世紀的環境。片中只安排了薩克斯風合奏與弦樂五重奏，來呈現不協

調的爵士風音樂。不過，這是為了強調片中角色的不凡光采，才會使用這些不尋常的元素。

音樂不但能凸顯劇情，也能表明主題。剛開始時，透納在學院裡匆匆走上樓梯時，有個明顯的定音鼓滾動聲襯托，暗示著這個空間是戰場。一次又一次，我們看見畫家之間互相競爭，有背叛、攻擊和暴怒。

電影配樂的成功，大多不在音樂本身的素質上。有些很好的歌曲不但對電影沒有幫助，反而只點出了它的其他不足之處。例如，《虎豹小霸王》用伯特·巴克瑞克（Burt Bacharach）〈雨滴打在我頭上〉來搭配布屈·卡西迪騎腳踏車的畫面，顯然不適合。有時，光是曲調就具有絕佳效果，像《北非諜影》的〈隨著光陰流逝〉（As Time Goes By），在這部電影出現之前，這首歌已有一段很長而平凡的歷史，但在對的地方就變成神來之曲。問題從來不是這音樂到底好不好，而是它能不能讓電影更出色。

/過場/

觀影功課

　　你想要知道更多有關電影製作的知識嗎？例如，想要了解演員與演技的關係？那麼我建議你不要只是隨意地觀看一大堆影片，而是選一個你喜歡的演員以及他所演出的不同類型電影，觀察他們在不同的環境下如何演出。

　　例如，我選珍妮佛‧勞倫斯（Jennifer Lawrence）演出的《瞞天大佈局》（*American Hustle,* 2013）、《派特的幸福劇本》（*Silver Linings Playbook,* 2012）和《飢餓遊戲》，就能看出她如何運用眼睛、嘴巴、身體、聲音去演活片中角色的技巧。

　　你也可以選擇同樣的角色，觀察不同的演員如何去詮釋。例如，《遠離塵囂：珍愛相隨》（*Far from the Madding Crowd,* 2015）中，凱莉‧墨里根（Carey Mulligan）飾演的貝

莎芭‧艾佛丁（Bathsheba Everdene），與1967年茱莉‧克莉絲蒂（Julie Christie）詮釋的有何不同。或是葛麗泰‧嘉寶與綺拉‧奈特莉飾演的安娜‧卡列妮娜，有什麼差別。另外，你也可以研究一下凱瑟琳‧赫本與史賓塞‧屈賽（Spencer Tracy）在兩人合演的《亞當的肋骨》、《金屋藏嬌》（*Pat and Mike, 1952*）、《誰來晚餐》（*Guess Who's Coming for Dinner, 1967*），這三部電影中的演技。或是看看《逃亡》與《蓋世梟雄》（*Key Largo, 1948*）裡的亨佛萊‧鮑嘉與洛琳‧白考兒（Lauren Bacall）的演出，你會有所突破的。

　　一旦你掌握了演員，可以轉向其他方面，例如攝影師或導演。至於作曲家呢？不妨閉上眼睛聽電影，當配樂出現時再瞄影片一眼。我就是這麼做，才會真正愛上柏納‧赫曼的音樂。

　　重點是，順著感覺去研究電影中你最喜歡的部分，才能帶給你最大的樂趣，而這就是電影真正的目的。

Lesson 18

電影裡的象徵物品
與造型意涵
—— 比喻

　　學生常愛問：「那是象徵符號嗎？」

　　其實，那可能不是一個符號，也許是隱喻、轉喻、提喻，或是角色的言語和舉止。就像任何文學形式，電影大量應用我們比喻思考的能力。我們要如何對待閃過眼前的那些比喻的象徵？

　　每部電影裡大約有120分鐘的影像。但它們並不會全部烙印在我們的記憶裡。而我們要問的另一個問題是：那些影像如何展現出超越其自身的意義？我們先來看幾個例子。

在《冬之獅》中，我們可能只注意到一、兩支蠟燭。那時是1183年，唯一的光源是以不同形式點燃的火：壁爐、手提火把、太陽、蠟燭，其中最受攝影機青睞的，就是蠟燭。例如，在亨利與伊蓮諾之間的壁爐，畫面前景的桌子上有一支蠟燭和一個沙漏。艾萊斯（Alais）點燃燭台上的蠟燭，而燭台上有註明數字的圈環，很明顯是一種計時方法，提醒著時間的重要性。這部電影的內容與朝向死亡的時間移動有關，因此那些蠟燭所隱喻的就不只是照明的光源那麼簡單。時間快沒了，他們的時間有限，伊蓮諾自由的時間快結束了；亨利最喜愛的情婦艾萊斯的時間也許不多了；亨利自己的時間也有限。這部電影的原創者把畫面建立起來，希望讓觀眾明白所賦予的暗示，不過，對那些隱喻手法的意義而言，觀眾是最後的裁判，可以選擇要注意或是忽視。

有時，畫面中的比喻象徵非常明顯，例如《安妮霍爾》裡，迷戀性愛的艾維總是帶著長形物撞上安妮，像是網球拍柄、用來阻攔龍蝦的船槳等，那只能描述為陽具的象徵。

幾乎從盧米埃兄弟拍攝工人離開工廠的那刻開始，人們對浪漫與性的關切就已經存在。到了默片後期及有聲電影時代初期，有段時間電影銀幕上的畫面看起來有些火辣。當時，一些性醜聞破壞了好萊塢的名聲，結果代表正派與壓制的呼聲響亮，建立了以總郵局局長威爾·海斯（Will H. Hays）為首的審查部門。其實，這個部門在幾年後就交由

約瑟夫・布林（Joseph Breen）負責，可是「電影製作法規」
（Motion Picture Production Code）卻永遠被稱為「海斯法案」
（Hays Code）。

為什麼我們要在乎呢？因為這個部門的存在，促使美國
電影創作出許多比喻象徵畫面。在《梟巢喋血戰》片裡，有
一個史佩德與布莉姬之間濃情密意的場景。夜裡，布莉姬坐
在窗前，史佩德彎下身去親吻她，接下來，我們看見天光照
進了同一個窗口與隨風飄動的窗簾。

在1966年以後，觀眾在電影裡看見的是直接的性愛畫
面。可是在此之前的三十年，卻不是如此。審查法規禁止演
示裸體與性愛，以及罪犯逃過法網，或是因槍擊而流血的畫
面，因此製作者總要想辦法避開。在《瘦子》裡，新婚的尼
克（Nick）與諾拉・查爾斯（Nora Charles）才剛結婚就分床
睡，因為就算是夫妻，躺在同一張床上睡覺也不行。但無止
盡的大量酗酒與吸菸，對審查的人來說卻不是問題。所以，
製作者必須想辦法拍出許多有關性愛的暗示畫面，除了布簾
在微風中搖曳，還有浪花在沙灘上翻滾的場景等。最出名的
畫面是在《亂世忠魂》（*From Here to Eternity*, 1953）裡，凱倫
（黛博拉・蔻兒飾演）與華登士官（畢・蘭卡斯特飾演）在
沙灘上翻滾、親嘴，浪花打在他們身上；他們在沙灘上奔
跑，橫著走，又擁抱，我們看見另一波海浪，她說：「沒人
像你那樣吻我。」在《湯姆瓊斯》中，湯姆（亞伯・芬尼飾

演）與瓦特爾太太（喬伊絲·麗德曼飾演）的對戲橋段，導
演湯尼·李察遜拍攝了最性感的用餐畫面，就是他們在客棧
裡用餐時彼此送秋波，並做出吸吮與垂涎的表情。至於極端
不含蓄的影片，應該是希區考克在《捉賊記》裡採用煙花炮
竹，暗示約翰·羅比（卡萊·葛倫飾演）與法蘭西斯·史蒂
文斯（葛麗絲·凱莉飾演）之間的關係發展。我個人最喜愛
的是《北西北》的片尾。希區考克要羅傑·索思希爾與依
芙·肯多（伊娃·瑪莉桑特飾演）卡在懸崖上，他們努力保
住珍貴的生命，畫面緊緊鎖定羅傑，他告訴依芙別放棄；當
羅傑把依芙拉上來時，同一張臉對她說：「來吧！」接著，
兩人進入臥鋪車廂，隨後就切入火車咆哮滾動進入隧道的畫
面。

　　1959年，由奧圖·普里明傑（Otto Preminger）執導，
有關姦殺命案的《桃色血案》（*Anatomy of a Murder*）登場，
還有由約瑟夫·孟威茲（Joseph L. Mankiewicz）執導，有關
同性戀性交易的《夏日癡魂》（*Suddenly, Last Summer*），都在
刪剪之後得到許可證書。然而，審察法規受到的最大挑戰
是《熱情如火》（*Some Like It Hot*），這是一部香豔卻完全不
淫蕩的電影，描述兩個音樂人在目睹殺人事件後，穿著異
性服裝躲避匪徒的故事，但審查部門竟然不願意發出許可
證。道德的死亡終於發生在1966年，米開朗基羅·安東尼
奧尼（Micheangelo Antonioni）執導的《春光乍現》登場，

片中不僅坦然地面對性事,還有凡妮莎‧蕾格烈芙(Vanessa Redgrave)上身裸露的特寫畫面。

不過,電影裡所有的隱喻手法不全是關於性與性別。電影作品會應用隱喻和象徵影像,以及其他多種文學創作手法。例如「下雨」,通常不只是在告訴我們外在環境濕漉漉而已,像是在《大藝術家》裡,那張喬治的海報流落在溝渠裡的畫面,因為多了雨中的一灘積水,便強化了蕭瑟蒼涼的氛圍。那麼,電影作品要如何成功傳達比喻的意義呢?就跟其他藝術媒介一樣,採用形象、行動和情境。一張雨中街上的海報。一群老朋友圍桌聚餐。最主要的是觀影者對眼前畫面的反應,以及導演和攝影師的呈現手法。攝影機有沒有停留在某個圖像上?有推近鏡頭強調某個東西嗎?還是輕輕一掃而過?光線如何影響影像?襯托的音樂呢?其中有些元素是與小說、詩作及戲劇相同的,但有些則是專屬電影的。

例如,小提琴在河上漂浮的畫面。在羅蘭‧約菲執導的《教會》中,小提琴被一隻褐色小手從水中撈起,接著一個赤裸的瓜拉尼(Guarani)女孩把小提琴帶在身邊,來到坐滿其他赤裸的瓜拉尼小孩的獨木舟,然後他們朝上游划去。這是一個關於傳教的故事,發生在 1758 年左右,西班牙和葡萄牙在亞馬遜雨林邊界地帶掠奪奴隸的時代。電影一開始,是前一個神職人員向瓜拉尼土著傳教失敗,被綁在十字架上,漂流在伊瓜蘇大瀑布,而神父加布里(傑瑞米‧艾朗飾演)

冒著生命危險來到傳教的地點；最後，他被接納、愛惜、崇拜，甚至那把小提琴變成了象徵這位被殺害神父所賦予的護身符，這些小孩帶著它往上游走，進入屬於他們的世界，而不是越過瀑布那一帶。除非你意識到這個地方發生過很可怕的事情，否則你無法了解這一場景背後的豐富含義。

電影中，有些特別的隱喻類別是與人物及物件有關聯的。例如，一看到緊身外套、寬大的長褲、帽子和手杖，人們就會想到卓別林。他以這個奠基於《流浪漢》的造型，繼續出現在《孤兒流浪記》（The Kid, 1921）、《淘金記》、《大馬戲團》（The Circus, 1928）與《城市之光》等作品中。

此外，有些代表物能為片中角色下定義。例如，牛仔會有一匹馬，至於他是哪一類牛仔，就要看他穿戴什麼。大概沒有其他電影類型中的象徵物，比西部片還要多的，像是好人戴白帽、壞人戴黑帽等等。

我比較有興趣的是《原野奇俠》裡的尚恩。當年的經典西部片，幾乎是由他的服裝及配件來下定義。他是個時髦的神槍手，身穿流蘇皮夾克，手槍皮套掛在綴有銀色薔薇花飾的皮帶上，鑲銀短槍上有珍珠手把。當然，他的帽子幾乎是白色的，死對頭傑克·威爾森則戴著黑帽。這並不是巧合。

第一部真正偉大的黑幫電影是茂文·李洛埃（Mervyn LeRoy）於1931年推出的《小霸王》，這部片不只把愛德華·羅賓森（Edward G. Robinson）變成明星，他在片中的儀

圖13：《城市之光》流浪漢發現賣花
姑娘是盲人。（雷伊出口SAS提供）

態舉止也成了人們模仿的對象。羅賓森飾演的瑞克（Rico）
大多時候都在冷笑，而且說話時有種滑溜拖拉的語氣，還會
把尾音拉長。在這部片中，瑞克很暴力，卻有一些奇怪的地
方。例如，好友要離開幫派時，他感傷的樣子猶如失戀。還
有他那喜歡打扮的習慣，讓他用梳子的時間比用槍的時間還
多。他是個愛美的男子，很適合想要抬高身分地位的人。但
是，梳頭髮是憂慮時刻的反射，也暗示一種不怎麼男性化
（1931年左右）的表現。同性戀的潛在含義似乎是相當清楚
的，而原著作者W・R・柏奈特（W. R. Burnett）對此更動非

常不悅，因為他所書寫的瑞克絕對只對女人感興趣，而且是個非常陽剛的角色。

再來一個真正危險的人物吧。一頂牛仔帽，落腮鬍加上一小撮鬍子，嘴裡叼著雪茄，再披上斗篷。這是塞吉歐‧李昂尼的鏢客三部曲中的人物，完全不像傳統的牛仔英雄。他們是西部片次流派裡的復仇使者，不被視為天使，沒有流蘇皮外套，也沒有精挑細選的外貌，身上的手槍、槍套、斗篷及背心，看起來都相當老舊。

那些東西不是舞台的財產或象徵。它們不是裝飾品，而是有戲要演。那把手槍顯然在許多動作場景裡都很重要。這個人不管從斗篷裡對人開暗槍是不光明磊落的行為，他從來不露出槍桿。《黃昏雙鏢客》裡，斗篷底下藏著一個能擋住壞人槍彈的鐵製胸鎧，是這無名鏢客的優勢。無名鏢客叼在嘴裡的小雪茄有許多用處。他從舌尖吐出看不見的菸屑，等待情勢醞釀或對手開始緊張。那是在提示時間的流逝，因為那雪茄幾乎常常燒到只剩下半支。需要用到炸藥時，它能點燃一、兩根引火線。視情況需要，它也可以吸引或分散注意力。它可能是電影史上最致命的雪茄。那頂帽子也具有許多功能，可以擋住陽光和一顆對準其主人的子彈，並透過它的外表展現了其主人經歷過的艱難景況及故事。

如果是沙漠、一座山、一條河或太陽，也能傳達什麼意涵嗎？《畫世紀：透納先生》中，透納爬上能俯瞰大海的山

圖14：克林・伊斯威特在《荒野大鏢客》裡的造型。（蓋帝圖像／米高梅提供）

嶺。遠處有一座被遺棄的建築物占據海角，可是他從沒抬頭看一看。當他開始走下山坡時，一排野馬在他的後面往上爬向山嶺最高處，可是他沒有意識到。他的注意力全放在大海上。這部片告訴我們，透納是個畫海上風景的畫家，即使我們沒在銀幕上看見，單從劇情和其他人物的說詞，就可以知道他是那樣的畫家，而這個畫面就是確實的證據。建築物與馬匹也是畫作的題材，可是對迷戀大海的透納而言，卻沒有任何魔力。他只受到大海與太陽的吸引。一開始，低低掛著的太陽透過雲彩，閃著不是很明顯的白光，與任何人看過的透納畫作裡的風景很相似。隨著畫面中的光線引導，我們看到透納將眼前的風景畫到素描本上。這場景以透納在山頂上

做結束，他在觀察當天最後的日光，太陽沉落到水光粼粼的水平線後的光線變化。整個場景中的配樂，是以木管樂器吹奏的無音階旋律搭配顯著的弦樂，增添了孤獨的感覺。夕陽下，透納的身影輪廓就如他在第一場出現時的姿態。他每次出現時，總在提醒我們，透納永遠是個圈外人，而這個場景也強調了他的天才與其耀眼才華的來處。

就如每個時尚達人所知道的，裝飾品可以造就不同的結果。有時重點不在於物品本身，而是它們如何被應用。我們來比較《大亨小傳》（1974年與2013年）兩個版本中的進城段落。

1974年版中，勞勃·瑞福所飾演的蓋茲比採取穩重大氣的演技，而奢華的轎車、不怎麼棒的旅途，則是重點。蓋茲比把車子停在車庫旁，讓尼克看看那輛車，同時兩人分別站在車子的兩邊談話。駕駛轎車的畫面不多。至於2013年版中，李奧納多·狄卡皮歐飾演的蓋茲比，則駕駛豪華轎車來到尼克的房子前不停打轉。上路後，他就像一個青少年對朋友炫耀一樣，在路上穿梭冒險。他的背景「故事」都是急躁的能量與明顯的隱瞞，風景是比較搖晃的，不像那個比較會盤算的勞勃·瑞福版本。兩相比較，1974年版是緩慢的華爾滋舞，而2013年版是加快速度的布基烏基（Boogie Woogie）舞。

　　就連兩位主角的目的地，也暗示了角色定位的差異。在 1974 版中，兩人來到安靜又雅致的餐館，與梅爾・沃夫謝姆（Meyer Wolfsheim）見面並享用午餐，那裡有著輕柔的背景音樂、端莊的侍者，最粗俗的是梅爾・沃夫謝姆。在 2013 年版中，那地方很明顯是一家地下酒吧，裡面的氛圍就介於爵士樂俱樂部與單身漢派對之間；梅爾・沃夫謝姆的炫耀和誇張也與舊版不同，這畫面展現了導演巴茲・魯曼（Baz Luhrmann）的誇張風格，也符合人們想像中的 1920 年代。

　　勞勃・瑞福版的蓋茲比是小心、深謀、步步為營的，幾乎像個貴族。李奧納多・狄卡皮歐版的蓋茲比則陰險許多，他的紳士假面具一直被識破，就好像男性力量或動物本能一直壓倒他的高貴形象，內心的流氓個性經常跑出來撒野。我們可以相信他真的殺了一個人，他可以很殘酷無情。在這兩個平行的場景（一輛轎車的旅程），從主題來看，轎車是一樣的，但如何駕駛才是差異之處。

電影導演的個人風格
── 大師風範

　　電影世界中的少數幸運兒，通常是導演，他們的手法是那麼特別，使得他們的作品自成一個派別。一提起伍迪・艾倫，就會讓人聯想到一種特別的樣態、感覺、影片的聲音，儘管他的作品不全然像《安妮霍爾》或《香蕉》（*Bananas*, 1971）那樣，《星塵往事》和《藍色茉莉》（*Blue Jasmine*, 2013）的劇情內容，也比其他作品更蒼涼或落魄。不過，那依然是伍迪・艾倫的完整風格。同樣的，希區考克、約翰・福特、黑澤明、喬治・盧卡斯等人的作品，立即就能被觀眾辨識出來，到底是什麼使得他們如此特別呢？

圖 15：紀念碑谷與驛馬車。（叫喊！工廠提供）

　　有時候是影片的畫面景觀。約翰‧福特的電影看起來都很相像，不管影片是在沙漠或愛爾蘭的村子裡拍攝的。一部電影的畫面裡，不只有明星，還有風景。約翰‧福特熱愛風景，也雇用了能捕捉他所愛風景的技術人員。他所製作的電影，一次又一次地帶領觀眾去亞利桑那州與猶他州的紀念碑谷，像是《關山飛渡》、《要塞風雲》（*Fort Apache*, 1948）、《黃巾騎兵隊》（*She Wore a Yellow Ribbon*, 1949）與《搜索者》，一共九次。

　　當約翰‧福特選擇在愛爾蘭拍攝《蓬門今始為君開》時，那裡是個明顯缺少沙岩峭壁與台地的地方，但到處都是花崗岩、破損的石頭村舍、石牆等。那地方缺少的風沙，就

以雨水和霧氣來代替，氛圍也許改變了一些，可是這些景觀一樣提供了他要求的氛圍。此外，他鍾愛拍攝大遠景，從遙遠的距離來拍攝宏大景觀下渺小人們的動態。在《一將功成萬骨枯》（*Rio Grande*, 1950）中，抽離了所有主導約翰・福特影片風格的西部牛仔與軍人元素，反而讓人更容易看出約翰・福特風格的標記：直接、質樸、喜愛拍攝臉部、近乎透明的闡釋風格，一種光明磊落的感覺。約翰・福特也許不像希區考克那樣受到純理論者的喜愛，但他所製作的每部電影裡的每個影格都有他的戳記。

在許多方面，克林・伊斯威特是約翰・福特的出色繼承者。他在塞吉歐・李昂尼執導的多部義大利式西部片中演出過，並將其風格帶進自己製作的西部片中。不過，克林・伊斯威特也製作了許多不同風格的電影，透過《迷霧追魂》（*Play Misty for Me*, 1971）、《熱天午夜之慾望地帶》（*Midnight in the Garden of Good and Evil*, 1997），以及《蒼白騎士》、《麥迪遜之橋》（*The Bridges of Madison County*, 1995）、《神祕河流》（*Mystic River*, 2003）、《硫磺島的英雄們》（*Flags of Our Fathers*, 2006）、《殺無赦》、《登峰造擊》（*Million Dollar Baby*, 2004）、《強・艾德格》（*J. Edgar*, 2012），你能看出這些影片的共同點、共同題材或美學嗎？我無法認出這些電影是出自執導《太空大哥大》（*Space Cowboys*, 2000）、《不屈不撓》（*Bronco Billy*, 1980）與《經典老爺車》的同一位導演。如我同

事傅雷特‧斯瓦伯特（Fred Svoboda）所指出的，他也許是
「一個真正的旅人」，我們沒有貶低他的意思。克林‧伊斯威
特是老電影專家，也是爵士樂者。同一類型的影片，他拍攝
一次、兩次，可能三次，然後就繼續下一個。也許他就是反
專一者，而非沒有個人特色。

　　我們知道有些東西絕對是克林‧伊斯威特的手法，他
雇用真正好的或有趣或兩者兼具的人，如摩根‧費里曼
（Morgan Freeman）、喬治‧甘迺迪（George Kennedy）、金‧
哈克曼、梅莉‧史翠普、西恩‧潘（Sean Penn）、李奧納
多‧狄卡皮歐、麥特‧戴蒙來演出，讓他們盡情發揮。他相
信他們的直覺。換句話說，他比較不像希區考克或英格瑪‧
柏格曼，比較像爵士音樂家戴夫‧布魯貝克（Dave Brubeck）
或邁爾士‧戴維斯（Miles Davis）那樣。也許我們不該感到
訝異，畢竟他是個喜歡聽也喜愛玩爵士樂的人。他相信自己
的才華，從演員、攝影師到各項技術人員，都是最好的人
選。結果是，呈現了自然又具有創意的電影作品。

　　但是，他有可供觀眾辨識的風格嗎？可能有，但不是那
種看三個鏡頭就可以說，那是希區考克或伍迪‧艾倫的導演
風格。若是看整部電影，乾淨、直接、快速、誠實，還有積
極的，那就有可能是克林‧伊斯威特。他沒有試著把《麥
迪遜之橋》套進《蒼白騎士》的模式裡，或強迫《強‧艾
德格》看起來像《迷霧追魂》。光是看他執導的電影作品名

單，就很精采了。不過，他也有演戲。也許那就是他的風格，導演像個演員。事實上，他是非常少有的偉大導演，他徹底理解在攝影機前的經驗。

終極專一的希區考克，其風格就非常容易辨識。但我在這裡要討論的是他的大師級手法：有效率。希區考克在默片後期，發展出非常嚴謹的片長管控。若製片公司要一部片92到104分鐘長的影片，他們就不會拍到138分鐘。因為電影需要預算、準時且及時。

希區考克電影中的速度，有時對現代觀眾來說太過倉促，例如《蝴蝶夢》（*Rebecca*, 1940）的片尾就結束得十分突然。房子著火，有人在喊叫，有個人影在窗戶旁，然後我們看見丹佛斯（Danvers）太太站在窗口繞圈，好像要避開火燄，接著就靜止不動，然後屋頂的樑木倒塌下來，最後出現蕾貝佳（Rebecca）裙子上的字母R閃過，畫面就切到劇終。從喊叫聲到蕾貝佳的裙子畫面，剛剛好是一分鐘。事實上，從德文特（勞倫斯‧奧利佛飾演）看見火光，還不曉得是自己的房子著了火，一直到他停下車來與朋友討論時才發現這個事實，前後只花了2分14秒的時間。就在那段時間，我們發現：

1. 需要時，德文特可以像瘋子那樣開車。
2. 那房子完全被火吞噬。

3.所有傭人都安全地跑出來。

4.現任德文特太太逃出來了。

5.她把西班牙長耳犬帶出來。

6.這是丹佛斯太太放的火，她不想看見新的一對年輕夫妻在那裡快樂地生活。

7.丹佛斯太太還在屋裡等候。

我們看見人頭鑽動，德文特前去問管家他的妻子在哪裡。那樣的問法，塑造出德文特的恐慌，察覺出事態嚴重並擔憂妻子的安危，整個情況的混淆與紛亂全包括在內，若是一個功力粗淺的小導演，大約需要整部片四分之一的時間，才能清楚演示出來。

希區考克甚至可以做得更好，例如在《北西北》這部片裡，兇惡的僕人把他的老闆抓起來，救出吊在拉什莫爾山崖的男女主角，讓他們完婚，再回到紐約，前後只用了43秒鐘的時間。這一點是編劇兼小說家威廉‧戈德曼（William Goldman）寫的《銀幕春秋》（*Adventure s in the Screen Trade*）提醒我的，這是他計算的時間，而我已經重複算過，他是對的。劇情是如此展開的。馬丁‧藍道飾演的壞蛋助手踩著羅傑‧索恩希爾的手指時，因為聽到槍響，一緊張就掉入峭壁之間的空隙。畫面切到更高處的一小群人，陰險的老闆（詹姆斯‧梅遜飾演）邊說「那一槍不漂亮」邊被抓住。可是，

羅傑和依芙‧肯多仍然掛在懸崖邊，羅傑鼓勵依芙爬上來，上來後，當我們還看著依芙的臉龐時，突然間就變成她被羅傑拉上火車臥鋪時的微笑表情，接著切換到火車進入隧道的鏡頭，貼上劇終。

希區考克可以完成這些濃縮的奇蹟，是因為他對自己使用的媒介理解得非常透澈。他知道電影能做什麼、為什麼要做，以及如何去做到。你不需要一個小教堂或地方法官，只需要改變稱呼，就知道婚禮已經進行過。從詹姆斯‧梅遜飾演的角色被套上了手銬還耍嘴皮子，我們知道這不是什麼情色遊戲的一部分。這是希區考克知道的，而我們卻常常需要被提醒的：**用畫面說故事**。「如果那是一部好電影，那麼即使拿掉聲音，觀眾還是完全清楚劇情的發展。」我漏了很多有關希區考克如何成為大師的部分，不過，光是他的速度與明確判斷，就顯示出他是這個藝術領域裡的大師。

希區考克與一、兩個派流有很強的關聯，特別是在懸疑驚悚類型，可是有一些導演會發展成個人色彩濃厚的類型，例如梅爾‧布魯克斯、伍迪‧艾倫等。伍迪‧艾倫的四十多部電影作品中，包含了許多不同的類型，但組成元素相當一致。柯恩兄弟和昆丁‧塔倫提諾也是超有才華的電影製作者，同時具有純粹單一又顯著的獨特風格。

柯恩兄弟的電影作品之間，不管看起來有多大的差異，

還是有許多可以認出的特徵。他們將現有的電影類型扭曲到無法辨識的程度，例如，在越獄電影《霹靂高手》（Oh Brother, Where Art Thou, 2000）或偵探推理故事《謀殺綠腳趾》中，你都可以看見宛如照哈哈鏡般變形的原始形式。他們所製作出來的作品是晦暗的，彷彿是對人類的消極看法；像「黑色幽默」這類的字眼經常出現。他們運用了新奇怪異的幽默來醞釀過程，或是讓觀影者更反感。還有，他們經常層層疊疊地加上驚人的暴力場面，像是《冰血暴》（Fargo, 1996）裡的削木片機器畫面。詩人瑪麗安娜・摩爾（Marianne Moore）曾把「詩」描述為「幻想的花園裡有真正的蛤蟆在裡頭」；跟隨她的說法，我們也許可以說：「柯恩兄弟製作的電影，就是梅爾・布魯克斯的喜劇裡有真正的邪惡。」有一種玩命的荒謬主義充塞在他們的作品裡。不過，他們為史蒂芬・史匹柏寫的《間諜橋》（Bridge of Spies, 2015），怎麼看就是像史蒂芬・史匹柏的，而不是他們兄弟倆的作品。

若柯恩兄弟的幽默是離奇或荒謬的，那麼昆丁・塔倫提諾的幽默就是純粹怪異，而且令人不安。那是他努力實現的成果。昆丁・塔倫提諾在許多場合說過，他用不同的手法處理每一部電影，用特別的材料去「讓人嘲笑並不好笑的東西」。他希望詼諧元素跟暴力元素一樣不穩定，甚至詼諧就是暴力。例如《黑色追緝令》裡，在殺掉布蘭特（Brent）一

夥人以後，朱爾‧溫菲德（山繆‧傑克森飾演）與文生‧韋格（約翰‧屈伏塔飾演）帶著僅存的生還者開車離去，但文生的手榴彈卻意外炸掉那個倒楣乘客的頭。接下來的清理工作是恐怖與荒謬的。我們不是天生就能接受把真正的暴力當成詼諧或搞笑的，因此這個畫面會讓我們覺得更加驚駭。

　　昆丁‧塔倫提諾的黑色電影作品，比較偏向於復仇悲劇，雖然主角的命運不全是走向嚴重的挫敗。可是，它們跟十七世紀早期以死亡為主題的復仇悲劇有個共同點，也就是有高度風格化的人性特徵刻劃，而且有很多令人驚駭的暴力。片中，朱爾唸了一段據說是來自先知的經文，關於一個正直的人與世界上罪孽的因果，暗示一陣槍戰的開始。我們真的相信，在現實世界裡的殺手會那樣滑稽的唸經文嗎？不相信，可是沒關係，我們相信這部電影裡的這個殺手會這麼做的。片中的對話也是風格化的。許多觀眾和影評反對他的電影裡有太多殘忍與汙穢的語言，但這位導演說，他不是在模仿現實世界，而是在他虛構的宇宙中，那些虛構人物就是會那樣說話。

　　他所做的許多事，是設計來顛覆觀眾的期望，例如對故事時間順序的交錯操縱。在《黑色追緝令》裡，他把故事的直線時間軸分成多段，且不分順序地讓故事登場，強調的不是懸疑或事件的段落，而是整體醞釀出的效果。以搶劫的畫面為例，朱爾決定要離開他的暴力生活，去尋找比較有意義

的生活。同時，這個畫面也讓我們看到片中角色的反應，即使那個角色在影片稍早的段落中已經被殺了。這樣的技巧可以回溯到文學現代主義者，尤其是約瑟夫・康拉德（Joseph Conrad）與福特・馬多克斯・福特（Ford Madox Ford）所應用的類似「切斷，再重組時段與事件」的作法，以及「效果發展」（progression by effect）的理論，每個掠過的場景都引發強烈的情緒反應。他們的作品裡都有對時間的操縱手法。昆丁・塔倫提諾一次又一次地重複應用他的部分技巧卻又不顯老套，因而能開創屬於自己的類型流派。

接下來，我們來談談伍迪・艾倫的風格。

- 猶豫，口吃。
- 荒謬主義是個很強的元素，使得潛伏存在主義者的焦慮能找到傾訴的出口。
- 把焦慮與敵對表達出來而不隱藏。
- 身為一個寫諧劇與喜劇起家的作者，用的還是一個大概的構想，而不是嚴謹的安排。他的電影通常有布局，可是必須要有相當的耐性才找得到。
- 把第四面牆拆掉（前文已提過）。
- 對電影規則與習慣放肆不理會。
- 根據眼前電影內部的邏輯，而不是「現實」的邏輯。

- 非常乾淨的鏡頭與場景。
- 通常不會有誇張與過分的劇情。角色則會有豐富的演出。

伍迪‧艾倫的風格是：「有何不可？」在調情男女的對話之間，插入對白字卡如何？或是送一個比較年長的人，回到他思念的早期羅馬旅居生活，他在那裡看見其他年輕人玩的把戲，也跟自己過去的青春相似，有何不可？

一個現代的角色，也沒有理由不能透過一輛載滿狂歡者的古典豪華轎車穿越時光。在《午夜巴黎》裡，主角吉爾就被一輛豪華轎車載走，去參加一個長達十年的派對，那裡有一些他在學校裡讀過其作品、令人敬畏的作家，但他們的舉止卻像喝醉酒的人，做錯事，橫衝直撞，胡作非為，為他們的藝術而掙扎，卻過得非常燦爛。在伍迪‧艾倫的傳統裡，甚至會有一個女孩可以談談戀愛，但最終還是失去她。

繼《午夜巴黎》、《情遇巴塞隆納》（*Vicky Cristina Barcelona*, 2008）之後，伍迪‧艾倫在《愛上羅馬》（*To Rome with Love*, 2012）中，設計了四條沒有交集的平行故事線。

1. 知名建築師約翰（亞歷‧鮑德溫飾演）在三十年後回到羅馬，結識了建築系學生傑克（傑西‧艾森柏格飾演），但傑克的女朋友邀請她最好的朋友莫妮卡（艾

倫‧佩姬飾演）到訪時，傑克將面臨感情危機。這情況跟約翰在學生時代的感情重創相似。

2. 一對來自小鎮的年輕情侶，到大城市一起生活。他們幾乎馬上就分手，彼此另結新歡。男方和一名妓女（潘妮洛普‧克魯茲飾演）在一起，這名妓女得在前來探查的親戚面前假扮他的未婚妻；女方則和一位知名的電影明星在一起。

3. 一個辦公室職員里奧波多（羅貝托‧貝里尼飾演）被錯認為名人，他很快就發現自己被名氣所困，卻也喜歡這樣的狀況，可惜這情況一下子就煙消雲散了。

4. 退休的傑瑞（伍迪‧艾倫飾演）與妻子（茱蒂‧戴維絲飾演）來探望女兒海麗（艾莉森‧皮爾飾演），準備要見她的義大利未婚夫及其家人。準新郎瓊卡洛（歌劇明星法比奧‧阿爾米利亞托飾演），是個很棒的歌手，卻只會在浴室唱歌。

有人批評這部電影裡都是一些沒有連貫性的小枝節，但伍迪‧艾倫會這麼做是有理由的。它是伍迪‧艾倫的一部成熟之作。

- 片中有很多口吃的對白，大部分都是來自伍迪‧艾倫飾演的傑瑞。

- 這四個故事具有很強的荒謬元素。男子瞧見年輕時的個人版本，可是並不是他自己。

- 妓女總是走錯房間、書記變成明星、浴室的歌劇詠嘆調等。存在主義者的憂慮，大部分來自傑瑞與傑克。

- 這部電影有自己的邏輯，包括場景也是。那些小插曲不在正常的時間軸上運作。新婚人物的故事在一個下午就演完了。傑瑞的歌劇探險與里奧波多突來的名氣，則用了好幾天。最有趣的是約翰／傑克回到未來的故事。傑克對莫妮卡與日俱增的迷戀，需要好幾天，而且約翰也存在。在這則故事的最後，約翰回到了他遇見傑克的地點，很明顯的，也是一開始兩人相遇的同一個明亮的下午時分。

- 還有違反第四牆的作法。我們不太明白約翰到底是什麼身分。在第一次的介紹後，他還存在於年輕人的生活裡嗎？那些是不是他個人記憶與眷戀的投射呢？他是一個角色，還是單獨一人的希臘劇合唱團？當他跟傑克說話時，是真的在對傑克說，還是對觀眾說？

阿根廷作家豪爾赫·路易士·波赫士（Jorge Luis Borges）在一則短篇故事裡，描述一個老人回到哈佛大學，與年輕的自己見面。他期望能啟發年輕人，避免他去犯錯而承受那些痛苦。但年輕人當然不願意聽信，認為這個老人瘋了。老人

為了要證明自己說的是真的，便將一枚數十年後的硬幣給年輕人看，但年輕人卻直接把它丟進河裡。在《愛上羅馬》裡，就有類似的趣味，也就是將現實與說故事格式的種種可能做了對照。伍迪・艾倫的創作手法很接近拉丁美洲的魔幻寫實主義者。他的電影就像他們的小說一樣，不是夢幻；而是他們很會利用在原本就不平凡的宇宙裡的那些奇妙元素。他與他們的作品遵循所選擇媒介的邏輯，而不在現實的運作邏輯之下。

　　每個導演都有他或她自己的意識圖像。昆丁・塔倫提諾不能抗拒那種青少年對暴力的狂熱，所以當它偶爾爆發時總是那麼過火。勞勃・阿特曼喜歡人群裡很多人同時說話的畫面，我們聽不清楚任何說話的內容，卻可以探出許多零零碎碎的片段。韋納・荷索的電影包括《天譴》（*Aguirre, the Wrath of God, 1972*）與《陸上行舟》（*Fitzcarraldo, 1982*），常常執迷於瘋狂與破壞。如果說，韋納・荷索的電影都好像是夢魘，那麼費德里柯・費里尼探討夢境、幻想、詭異情境與古怪人們的作品，不管是相當早期的《大路》（*La Strada, 1952*）或《八又二分之一》（*8½, 1963*），無論在手法上有怎樣的差異，都好像是榮格心理學派的潛意識集成。大衛・連喜歡拍攝全景，但他也能在密室的範圍內創作；費德里柯・費里尼可以創作出非常寫實的情境，而韋納・荷索也會有接近神智清楚的作品。

在一個導演的作品中，我們能夠辨認出他的風格走向，但若我們太堅持那些風格，可能會冒了扭曲作品意涵的風險。總之，觀眾希望藝術家的作品是自己熟悉的，但也喜歡裡面有一些驚喜。

🎞 穿越時空的方式

　　伍迪‧艾倫曾在短片《庫格瑪斯的時光插曲》（*The Kugelmass Episode*）裡，讓紐約城市學院的人文學科老師悉尼‧庫格瑪斯（Sidney Kugelmass）跟小說裡的人物談戀愛。當他抱著一本小說進入一個魔術師的魔術箱裡，就被送到包法利夫人面前。《午夜巴黎》裡，吉爾穿越時空的工具，是一輛1928年的標緻176轎車，當然雅致許多。庫格瑪斯與吉爾一樣，對他們的好運氣感到飄飄然，卻沒忘記提醒自己大學一年級的英文沒過關。一個最終的相似點：最後一團混亂。當魔術箱走火，魔術師突然心臟病發死去時，庫格瑪斯遭受的悲劇結果，是被送進一本西班牙語文補助課本，他被一個形如毛茸茸大蜘蛛的動詞「要」（tener）追趕。那是很多在不規則動詞上受了罪的初級西班牙文學生會聯想到的。在《午夜巴黎》裡，吉爾則沒那麼慘，而是那個跟蹤他的私家偵探闖入了太陽王的凡爾賽宮，被侍衛追殺。

Lesson 20

電影分析實例
——驗收成果

現在是你把新知識派上用場的時候了，讓我們來切磋討論電影。這其實不是我的點子，幾週前，我收到《教你讀懂文學的27堂課》（*How to Read Literature Like a Professor*）的讀者寄來的電子郵件，告訴我，他和家人一起觀看《大藝術家》，並挑了那本書裡的一些規則來分析這部電影，還有一份關於他們研究結果的報告。這些觀影經驗很有意思：他們認為《大藝術家》的成就要歸功於《萬花嬉春》。那是很有見解的看法。我傾向於《星海浮沉錄》（*A Star Is Born*, 1957），不過，我認為這兩部電影在許多方面是彼此關聯

的。這位讀者也寫了其他東西，並且問我，他們是否遺漏了什麼。我回信表示，有兩個很重要的影像。第一是前文提過的「鏡子」，第二就是強調樓梯間的應用，尤其是佩比·蜜勒和喬治相遇多次的大樓梯間，有一次他在上，而另一次她在上。那是一部有關娛樂圈榮耀與衰敗、大起與大落的電影，所以影像中升降起伏的改變是很重要的。我發現這樣的討論還滿有趣的。

顯然，我還是得選擇影片，而且你會看見我的答案，不過我無法在這本書裡看見你的答案。在以前出版的書裡，我做了類似的事，從此之後不時會接到一些讀者來信告訴我那些我所忽略的部分。他們總是對的：我或任何讀者，總是會漏掉某些東西。

《大藝術家》是一部能讓你使出分析本事的出色電影。不過，我們再來談談另一部描述重要歷史時刻的影片，班·艾佛列克（Ben Affleck）的《亞果出任務》。這部片有我們想在電影裡看到的：需要援助的人物、懸疑、歡笑、回顧歷史事件、很多爛髮型及服裝，還有1979至1980年的大框眼鏡、衝突，甚至有一、兩次逃過鬼門關的場景。

請你去看《亞果出任務》，能看兩次最好，然後讓它沉澱一、兩天。把你對影片的分析寫出來。哪些部分很重要？什麼做得好？什麼行不通？這部片如何成功做到那些想要達到的目的？片中如何運用攝影機、空間及燈光？凡是你想要

專注的任何方面，都可以盡情去做。

分析《亞果出任務》

我的電影分析版本應該會跟你的不一樣，但這並不表示我的比你的更好，或特別差，只是不同而已。我的嗜好與偏執不是你的。其他分析電影的人，也可能會談到其他我想不到的部分。那很好。你擁有屬於自己的電影分析，不會跟任何人一模一樣。

好，開始來談談我的分析。

首先，我絕對會警告有抱負的編劇，別使用這部電影的開場手法。一個報導時事的風格，用靜止照片和圖畫，搭配旁白說明伊朗的歷史？第一頁還沒看完，你的劇本將是死屍一具。可是，我鐵定是錯了。

在這部電影中，使這種作法有效的原因，是因為採用了故事分鏡圖。影片的開場應用了這種拍片技巧做為引介的工具，讓觀眾知道這部片將會是關於什麼的故事。那些懂得故事分鏡圖如何運作的人，一目了然；那些不懂分鏡圖的人，看了圖畫後也能了解這些訊息。

這就是電影的情況。本來行不通的，也許行得通。結尾的工作人員名單也是一樣的情況。通常，當銀幕上出現這些文字時，就是要把觀眾打發走，但是在這部片中卻有不同的

效果。因為我們迫切想知道他們遭受苦難之後的情況如何。而且導演班・艾佛列克給我們觀看親歷事件者本人的照片與飾演他的演員的對照畫面。誰抗拒得了那些東西呢？

回到影片的開場部分。當開場結束時，我們看見了真正的影劇。先是一面美國旗，然後是受圍困的美國大使館、憤怒的人群、一個上鎖的鐵柵門，全是用手持攝影機拍攝的跳接畫面，然後鏡頭拉遠，展現一個比較穩定的全景鏡頭。在接下來的十分鐘，我們幾乎看見一切需要理解的訊息：驚恐的美國人、憤怒的伊朗人、攔截、封鎖、電話、祕密（即將燃燒和撕碎的檔案）、基地（門與窗）、顯示在監視器畫面上蜂擁的示威者、電視報導、逃亡。

除了英雄以外。我們稍晚才看到英雄，而且不是在他英姿煥發的時候。主角東尼・曼德茲（Tony Mendez）出現時，趴在一家酒店的床上，看得出他的邋遢及爛醉。一通電話把他從睡夢中叫醒，他必須提振精神來答話。如果東尼是一個英雄的話，他不會是像約翰・韋恩那樣的英雄。他有點邋遢，也不講情理，有點太過自大。

接下來的劇情是屬於東尼的。他必須急速採取行動，跟進發生在德黑蘭的事件，也就是有六個大使館人員已經逃走，並且躲在加拿大大使的官邸中。在討論救援計畫的會議上，他拒絕騎單車溜出敵軍陣地的作法，認為那是行不通且愚蠢的，整個過程讓每個人都很不滿意。他促使計畫行得通

的過程，變成了我們要看的劇情發展。他必須說服上司和敵對派別的人，也必須說服化妝師兼美國聯邦調查局的盟友約翰・錢伯斯（約翰・古德曼飾演）與電影製作人雷斯・席格（亞倫・阿金飾演），來協助他向世界宣傳他們佯裝製作的偽電影。（錢伯斯是真正存在的人物，雷斯・席格則是為了戲劇效果而創造出來的人物。）當約翰與東尼去找雷斯・席格時，他本來推翻這個構想，但當他看見電視上播放的、發生在德黑蘭的暴力影像時，他說：「我們需要一個劇本。」這就是第一個情節點。從此刻開始，這部電影開始圍繞著《亞果》這部假電影的故事建構，然後去德黑蘭勘景。

這一部分的挑戰之一，是要把許多時間與劇情縫合在一起：那些在加拿大大使館官邸的「客人」、美國大使館的警衛和人質、華盛頓明顯的不冷不熱的反應，還有好萊塢這個夢想機器的傾力協助。成果是一個精采的組織搭配。在一個宣傳《亞果》的劇本朗讀會上，侍者捧來一個空的托盤，東尼將他的空酒杯放在上面；鏡頭隨著空酒杯來到廚房，經過一台電視機，畫面上伊朗發言人宣讀已準備好的聲明，宣稱那些人質不是外交官，而是間諜。鏡頭從那小螢幕切換到中央情報局的一群人，有看起來不滿的傑克・歐唐納（布萊恩・克雷斯頓飾演）在監視，他是東尼的上司。然後，畫面切換到那名正發表聲明的伊朗女子；不久，又短暫切換到劇本朗讀會現場，有個女演員說：「我們認識的世界已經

結束。」接著，又快速切換到大使官邸，裡面的「客人」在看卡特總統的演說；接著，更加簡短地切換回劇本朗讀會現場。就在鏡頭切入伊朗革命戰士把許多男性人質從床上叫起來，要演習處決的場景時，也短暫地插入伊朗發言人聲稱「美國中央情報局是最可怕的組織」的畫面。影片在這些場景之間幾次交叉剪接，一直到劇本朗讀會結束。

這些精采的交叉剪接畫面，發揮了最大的嘲諷意味。所有的這些事情可能同時發生嗎？當然不可能。可是，電影建立的同時性，不是為了說明事件，而是為了達到效果：這些場景顯示了華盛頓、德黑蘭與好萊塢的一個共同元素，那就是大家都在參與某種戲劇演出。那偽造的電影並不比假處刑重要，也沒有比女發言人或總統的演出輕鬆。

門內、門外

這是一部公路電影或探索電影。我們跟著片中的英雄去了許多地方，看見東尼在華盛頓開車開逛，也與約翰・錢伯斯和雷斯・席格在洛杉磯開車，然後飛去伊斯坦堡，從機場坐車進入德黑蘭；他和六名「客人」（假裝成電影工作人員）坐在出租的福斯小巴士上，在德黑蘭打轉，然後上了機場接駁車，最後上飛機離開伊朗。旅途中，他們擠在小巴士上物色拍攝地點，整組人忍受著折磨，面對憤怒的群眾、喊叫的示威者在捶打車體時，他們必須開得非常慢，還有在市集時

也是如此，一張即興拍攝的照片，差點造成暴動。這是相當標準的公路電影，包含了一些路上的障礙。另外，門與柵欄是很好的電影技巧。開，關，有時候就一直關上。人們進出，或有時他們進到一半，或從出口折返。門是具有許多可能性的世界，而這部電影有一個門和相關物件的世界。前面的門、辦公室的門、飯店房間的門、手拉門、不透明門、透明門。那些負責看守的人，要不要讓人通過這個或那個實體空間。以下是一些例子。

- 美國大使館建築，上了鎖的大門。後來，前門因為其中一名警衛的錯誤判斷，而被破壞了。
- 民眾進入使館的方法，是靠破壞窗戶與鐵窗。
- 在伊斯坦堡的領事館職員。
- 東尼在德黑蘭機場辦理登機手續時，有個叫囂者被警衛帶走。
- 東尼與文化局辦公室的人面談，很明顯的，那名官員是把關者。
- 加拿大大使館的大門打開，大使肯·泰勒（Ken Taylor）走出來與東尼碰面，同時大門關上。
- 東尼走進官邸前，看了橫越入口走道的鐵柵門一眼。
- 當他們出門去「勘景」時，政府相關人員來到大使官邸上鎖的鐵柵門前，跟莎亞（Sahar）說話，她是在大

使官邸裡幫忙打掃的當地女子。

- 在東尼接到任務被取消的電話後，柯拉‧李傑（可莉‧杜瓦飾演）來敲門，站在房門邊，東尼對她撒謊，並讓她相信他們已經夠熟練，不必再練習。

- 政府相關人員離開後，莎亞進到屋子裡，關上門，身子靠著門，臉上有種放心卻又害怕的表情。

- 逃亡的那個早上，在大使官邸的前門，大使泰勒開門讓東尼進去。

- 瑞士航空公司售票櫃檯，櫃檯職員發現東尼的機票（以及其他人的）還沒有通過確認；當她再次審查時，剛剛通過確認。

- 在機場航廈拖延了一些時間，因為六個人都少了白色副本。

- 阿齊齊（檢查站人員）用波斯語跟他們對話，最後才開口說流利的英語。他打電話給第六製片公司（Studio Six Productions，偽造的電影公司），他差一點得不到回答，因為……

- 約翰‧錢伯斯和雷斯‧席格被正在拍攝打鬥場景的工作人員擋在半路，最後他們決定直接闖過。

- 警衛正把登機門關上，似乎暗示計畫的瓦解。

- 阿齊齊被關閉的登機門擋住，最後直接開槍射穿門上的玻璃。

- 在機場接駁車上，東尼看著窗外的飛機登機梯和門。
- 飛機起飛，越過跑道尾端的圍欄，緊追在後的警車與卡車必須退回。
- 還有一扇門：他回到家門時，妻子打開的那扇門。

　　沒錯，這些是任何人從一個地方到另一個地方時，必經的、真實的門與障礙。可是，最重要的不是在現實世界裡存不存在的問題，而是導演選擇把這些障礙用在危險、逃亡急迫又磨人的敘事上。這些阻礙所牽涉的險境，是吸引觀眾的一種途徑；柵欄路障數目之多，傳達了危險的程度，因為每一個路障都可能給進行中的計畫與七個旅人帶來災難。

　　隨著許多門的出現，也有通道或縫隙，剛好讓人在千鈞一髮之際逃生。最精采之處，是在伊斯坦堡聖索菲亞大教堂拱門入口處的影像，那是東尼步行去與英國同業尼克爾（理查‧迪藍飾演）進行的「祕密會議」。那拱門高又窄，是拍攝東尼的最佳地點。東尼抵達德黑蘭，解決了一些困難後，便帶領六名「工作人員」去一個大市集，跟文化局代表見面。那段路程有如迷宮式的競走，擁擠的情況使得情勢更加緊張。那是在為了一張照片發生衝突之前。而在途中，他們已經被監視，也被拍了照片。但後來，我們還是看見他們走向瑞士航空的登機走道，坐上接駁車，前往等待中的飛機。

　　整個過程中，東尼和六個「客人」在練習一種變相的懲

罰或審判場景，裡面的受害者被逼著在兩排配有武器的士兵之間走動。這種情況並不一定會造成死亡（儘管傳統上曾是），卻有一種遭受侮辱的痛苦。在片中，我們其實看見在機場的痛苦折磨期間，這些「客人」有時會退縮。整個過程中，他們所擁有的空間確實很擁擠。

這就涉及一個相關的元素：這部電影充滿了幽閉恐懼的元素──閉塞的空間、祕密的藏身處。例如，一架直升機飛過大使官邸，他們就趕緊到祕密地窖裡躲起來。東尼租的小巴士，雖然可以承載七個成人，但看起來非常擁擠、不舒服；當他們穿過敵對也可能是危險的街道時，街道本身就加入了擁擠的氛圍，因為德黑蘭幾乎每個地方都是交通堵塞與人潮。訊息很清楚：那裡根本沒有任何多餘的空間。

監視與觀察

這堂課是關於不同的人如何以各自的角度看同一部電影。那晚，當我們重看這部電影時，大概有三次或四次，看見伊朗最高宗教領袖魯霍拉‧穆薩維‧何梅尼（Ayatollah Khomeini）的海報凝視著我們，我永久的影伴轉過頭來問我說：「你有沒有注意到，當一個國家把領袖的照片貼得到處都是時，那個地方不會是民主國家？」我有注意到，但這不是我想探討的。我關注的是：眼睛、觀察；間諜、照片、官方與非官方觀察者。在駐土耳其的領事館、機場中類似納粹

的敬禮、在隨意的牆上，包括剛開始旁白敘述的歷史中，似乎所有人都在觀察。

　　不過，觀察不只是單方面的。「客人」也在觀察，看著開始擴大的混亂情況，觀察著東尼是不是值得信賴的人。而且他們彼此之間也在互相觀察。東尼觀察他們對他的反應，不斷監視其他人來判斷自己的處境。引人入勝的高潮就是在市集的那一段，每個人都在提防所有的人，美國人顯得恐懼、焦慮與謹慎，伊朗人顯得好奇、敵意與憤怒，東尼則露出不在乎的表情。我可以肯定在那個段落裡沒有一千萬隻眼睛在監視，但感覺起來就是有。

音樂

　　雖然我們沒怎麼注意到，但音樂對這部電影而言非常重要。為什麼我們很難察覺到音樂的存在呢？因為這是導演班・艾佛列克與作曲家亞歷山大・戴斯培（Alexandre Desplat）刻意運用的呈現手法。這部片的音樂大部分是在製造氛圍，悠悠地襯托著劇情，不靠傳統「電影音樂」的大起大落，而是讓音樂成為敘事大結構中的一部分。例如，東尼和「工作人員」站在機場的第二個檢查站，他們的黃色「出境」單子與原本的白色相對照時，是以低沉的單音弦樂來搭配。它與《驚魂記》浴室場景中尖銳的小提琴聲相反，不是要讓人感到驚駭，而是緩緩地建立張力；到最後，我們迫切

地期待有和弦來紓解這個不協調的弦音。在瑞士航空的登機門，幾乎停滯的音樂，傳達一個清楚的問題：他們逃得過嗎？或者永遠留下來？

　　片中這種應用音樂的手法，偶爾會被來自收音機或唱機的現場音樂所打斷。在那些時刻，曲調播放在前，然後為劇情做旁白敘述。最清楚的例子，就是在東尼接到通知「任務取消」的電話之際，「客人」正在為即將脫困而慶祝。東尼掛上電話，看了一下派對，那時鮑伯・安德斯（泰特・唐納文飾演）放了齊柏林飛船（Led Zeppelin）的專輯，挑了〈當大壩決堤時〉（When the Levee Breaks），這首歌正是東尼把消息傳給大使泰勒時的配樂。東尼在派對角落走動，拿了一瓶威士忌，然後悄悄地溜掉。然後，畫面切換到伊朗情報員阿里・卡爾哈里（阿里・薩安姆飾演）看著一張張眾人在市集的照片時，歌曲漸漸消失，開始加強原來的氛圍配樂，採用緩慢的、複雜的小調。那旋律持續盤旋，而東尼坐在前往飯店的車上，經過燃燒中的車輛；回到飯店房間後，他拿著酒瓶直往嘴裡灌酒，接著畫面切換到派對，興高采烈的「客人」還不知道權力高層已經決定要犧牲他們；然後，鏡頭回到東尼抽菸、蓋好酒瓶、把它甩到床上，然後坐到床上。這個旋律一直持續到被教堂的晨禱廣播取代為止。

　　讓我們回到那首歌，主要的歌詞是這句：「當大壩決堤時，我將無處可留。」我們明白，大壩剛爆裂，洪水將至。

反諷的是，其中一名即將變成逃亡者的人選擇了那張唱片，若音樂僅是畫面的襯托，而非直接來自現場，這種感覺就沒有那麼嚴峻。

電話的角色

要真正欣賞這部電影，我們不能不去思考「電話」所扮演的角色。這部電影利用了我們對手機習以為常的慣性。在一個電訊溝通那麼艱難的年代，來自遠方的聲音要依賴牆上的電線才接收得到的這種情況，即使是曾經歷過有線電話黃金時代的人，也會感到很受挫。

在這部片中，電話扮演很重大的角色，尤其在最後一個情節，當檢查站人員撥電話確認「第六製片公司」是否實際存在時。我們也看到越洋電話的來來去去，先是美國大使館裡，然後在中央情報局、白宮、伊朗的許多辦公室、大使泰勒的官邸，包括東尼接到壞消息時。當伊朗安全部隊闖入時，那一台安全電話被毀了，拉長了眾人的逃生時間。第二情節點就是透過與電話傳達有關的劇情來呈現，東尼打電話給傑克·歐唐納，告訴他「總得有人負責」而決定違抗命令，要自己單槍匹馬把「客人」帶出境。這是具有種種不同溝通形式的一部片，包括辦公室之間、部下與上司之間、好萊塢與更廣的世界之間、好萊塢內部人士當中、透過電視媒介的、經由新聞稿發表的。沒有任何設備能像這卑微的「電

話」如此完整地把主題具體化，在那個時代，一通錯過的電話就可能決定生與死。

戲中戲

讓我們來談談戲中戲。這部片大量翻用電影歷史，引述其他電影。例如，在這部片中看得到摩西的影子，尤其是市集那段，很像摩西帶領眾人走過紅海的感覺。我們在片頭就看出有關摩西的提示，在拯救過程中，也有許多有關《十誡》（*The Ten Commandments, 1956*）的明顯暗示。此外，這是一部「專家電影」（specialist movie），屬於動作電影的次分類，英雄被召喚來運用「一項非常特別的專長」，目的通常是要救人或救什麼，最極端的例子大概就是《豪勇七蛟龍》中的每個人都有獨特的專長。

這部片中真正的專家，是約翰‧錢伯斯與雷斯‧席格，那兩位年老的影界高手。雷斯‧席格也許不知道英雄亞果是誰，卻知道如何賣一部電影。當然，這是一部關於東尼的電影，他也許不是摩西，卻是像印地安納‧瓊斯那樣的專家。他進入敵對的疆域中面對種種極端逆境，在生死關頭的險境中必須保持鎮定。他說服的對象不可能是真實的支持者。最重要的是：東尼除了保留一個分鏡畫板給兒子之外，把所有東西都交給中央情報局處理，放進一個看起來沒有盡頭的倉庫。這個場景是不是曾在《法櫃奇兵》裡見過？

天氣

　　還有，我是個執迷天氣的人。東尼的靈魂在黑夜裡折磨了一晚，當清真寺廣播準備晨禱時，東尼還沒睡。宣禮塔上的那片天空剛破曉，破碎的雲彩中斷了晨曦，代表著吉凶未卜。他決定違背上級的命令，帶領那些「工作人員」離境，拯救計畫已被停止，機票還未確認，通訊線路被干擾⋯⋯從那一刻起到最後，根本談不上順利。即使在機場接駁車開往飛機時，天空中還有一點烏雲。直到那架飛機離開機場時，天氣才有所改善。畫面中，飛機漸漸升空，背景是藍天裡飄著一朵朵白雲。

小結

　　這是一部製作完善的電影，許多部分配合得恰到好處，必要的情節也帶有隱喻意涵，因此加深了這部片的意義。這是一部間諜驚悚片，但比一般的間諜電影具有更豐富的意義和格調。這部電影針對國際密謀的真正性質、祕密與謊言的本質、階級分明作業的現實、信任的重要、遵守諾言的價值，精采地重新創造了在許多方面不同於現今的時代，卻仍然具有警示的作用，是一部非常好的電影。

結論

觀影者也是原創作者

　　每一個人都是分析電影的專家。一般觀影者看的電影數量，到了二十五歲時就會比一般讀者一生讀的書還要多。如果以五歲開始看，每週看一部，那麼到了青年初期，大約會看過一千部左右的電影。透過這一千部電影，就算沒考試、沒寫論文，也能提供某種程度的專業知識。

　　大部分的人會觀看那些聽起來有意思的電影，也有人會列一些條件清單，例如：只要有字幕或沒字幕的、只要或絕不要浪漫喜劇；只看某個導演的電影，再加上影響他或受他影響的導演所執導的電影；某個電影頻道播放的電影等。因此，當兩個以上的人聚在一起討論電影時，總是會出現爭論，因為這關係到每一個人是什麼電影類型的觀影者。

有道是，「各有所好，無可計較。」（de gustibus non est disputandum.）意思大概是指，「這關乎品味，不必討論」。這也就是你應該擁有自己的解析、闡釋、對電影理解的原因。沒有人可以擁有你的見解。而且，我們必須超越品味與價值的判斷：好、壞，最好、最壞，十大、五十大、一百大。一旦我們放下階級、贏家與輸家的觀念，討論就會變得比較有結果，而且更有趣。

一部電影包含了結構、技術、手法、鏡頭設計、音樂等。真正有趣的地方，在於我們分析那些構成元素如何影響影片的意涵。一首老歌由一位新歌手重唱，卻不用原始版本，是要表示什麼？在房間裡拍攝的那個場景，門是稍稍打開，而不是完全打開或關上的原因是什麼？畫面裡的陰影處似乎有東西在動？這類的問題就是趣味的開始。我們對戲劇感興趣，還有電影、文學、詩、話劇與戲劇、畫畫、繪圖、音樂、舞蹈等各種藝術，都提供了遊於藝的機會給我們。好好想想。注意你所思考的，珍惜自己的看法。總之，這是屬於你的。

我們真的需要追根究柢嗎？例如，《刺激》是否比《爵士年代》（Ragtime, 1981）更會應用散拍音樂？或者《阿拉伯的勞倫斯》的遼闊區域是否比《齊瓦哥醫生》的更廣大？也許，到了某階段，會涉及到品味與價值的判斷，而那通常是在電影結束以後，我們邊走出電影院邊說：「到底〇〇〇

（請填上知名影評的名字）有沒有搞錯？他完全搞不懂這部片嘛！」還有，當我們在思考或討論電影時，不要停留在對或不對的階段。還有很多更具創意的東西值得討論。堅持你的看法。不管你是否看過英格曼‧柏格曼的《第七封印》裡騎士與死神下棋的那一幕，或者你明不明白黑澤明執導的《羅生門》裡所有情節的順序排列，這些都無關緊要。最重要的是，用你的經驗、你的眼光、你的專門學問來分析你眼前的電影。

當我們說「原創作者」（auteur）時，通常是指那些知名導演，尤其是那些其作品凝聚了個人風格與技術的。法國評論者引用這個詞的意思是：導演「創作」他們的影片；也就是說，他們是創作的權威，在影片蓋上了他們個人特別的印章，其他所有人都為了這個崇高的遠景而努力。

不過，觀眾是被動地接收電影的「文本」嗎？這些「文本」訊息實踐了導演的構想嗎？我們觀看電影，就如同閱讀書本一樣。創作者與我們想像世界的交會點，就在大銀幕上。電影就像一本實體（或虛擬）書本，單獨存在時並不代表什麼，只有觀眾進入這個世界時，那「文本」才有了生命。觀影者，就如讀者，所能做的不只是完成一個流程而已。觀影者在「文本」內延伸意涵。他們自行決定要加上什麼元素，來表明什麼象徵價值或隱喻價值。創作者也許認為某個過程象徵某種特別的追求或探索，但必須要有觀眾或讀

者同意他的作法，才真的算數。如果唯一的觀影者就是原創作者本身，實質上是沒有意義的。只有除了他以外的第二個觀眾來看電影，它才會開始活起來。

　　要當任何一部創意作品的讀者，是需要想像力的。這當然需要一些本事：了解形式、那形式的語言知識、注意細節、專注的心力等。你已經駕馭了電影語言的文法，剩下的就是運用你的智慧與想像，去看下一場電影。把那部電影變成專屬於你的，擁有對它的個人看法。

　　我們再來看看戴維與蕾西的對話。

　　「你到底去了哪裡？」蕾西問。

　　「我看了一大堆的影片，想要趕上妳的程度。」戴維說。

　　「這不是比賽耶，戴維。」蕾西說。

　　「我知道。可是妳每次都是那麼敏銳，我要試看看到底自己可不可以達到妳的那種水準。」戴維說。

　　「你有什麼心得？」蕾西問。

　　「一大堆心得。整個電影的世界有它自己的規則和東西。妳記不記得我們看過的《瘋狂麥斯：憤怒道》？我回頭看其他的瘋狂麥斯電影。他一生的導演生涯都在那裡。影片裡，那些跳上卡車的人物和那種特技，應該是從西部片、海盜片和其他動作片那裡學來的。那是一部像海盜故事的電影，不是嗎？」戴維說。

「我沒這麼想過，不過聽起來還滿合理的。還有什麼呢？」蕾西說。

「麥斯和芙莉歐莎的那輛卡車經過峽谷時的畫面，幾乎在每部有印地安人的西部片裡都出現過。那些印地安人常常站在高地監視下面的敵人，然後衝下來。甚至連坍方落石看起來都像抄襲的。不過，有一點不一樣，畫面裡呈現好多人的臉……我好像在哪裡看過。」戴維說。

「你是誰呀？你把我的朋友戴維弄到哪裡去了？」蕾西打趣道。

「我還在這裡呀。只是一直在學習新的東西。」戴維說。

「我看我要開始叫你『教授』才行。那麼你想看什麼電影呢？」蕾西問。

「無所謂。不過，我真的喜歡看有爆炸場面的……」戴維說。

附錄

玩一玩電影分析遊戲

到了這裡，我通常都會提供一些電影名單做為該有的陶冶之用。不過，我們都已經看到這裡了，你大概不希望我再提出更多部電影吧。所以，我決定給你一些功課。請放輕鬆！這很好玩的。最基本的功課就是觀賞電影，怎麼會難呢？而且，沒人會想看你的作業，只有給你自己看，你也可以給自己打分數。

╱ 虛構小說相對論 ╱

《大亨小傳》1974年版與2013年版，雖然各有缺陷，卻也有一些啟發靈感的時刻。一部大氣與穩重，另一部則是瘋

狂與忙亂。甚至在配樂的選擇上，是經典爵士音樂對嘻哈音樂，也完全不同。所以，首先請你看這兩部電影，比較它們的不同之處。例如，布魯斯‧鄧恩（Bruce Dern）與喬‧艾格頓（Joel Edgerton）飾演的湯姆‧布坎南（Tom Buchanan）有什麼差別？這些差別為什麼重要？你喜歡這兩部片的什麼地方？有什麼是你不喜歡的？然後想想如何敘述同一個故事？如果你還沒讀過原著小說，在看過電影後再去讀，看看你有什麼心得。

你可以用同樣的方法去觀賞《遠離塵囂：珍愛相隨》的1967年版與2015年版，或是任何改編自同一本小說的兩部電影。

演技發展

觀察演員在不同的情況中如何變通，或是經過時間淬鍊而改變，去看某位演員演過的許多電影，例如：凱莉‧墨里根、李奧納多‧狄卡皮歐，還有彼得‧奧圖與凱瑟琳‧赫本等。當然，你也可以看一個剛出道演員的電影，例如戴夫‧帕托（Dev Patel）在《貧民百萬富翁》（Slumdog Millionaire, 2008）與《金盞花大酒店》裡的演技，看他如何應對那些英國影界老將。重要的是，那位演員要能夠讓你有興趣花一段時間去觀看他或她演的戲。

⸝其他⸝

除了演員外，你也可以用同樣的方法去看更多電影。你可能已經有一些喜歡的導演，看了昆丁・塔倫提諾、柯恩兄弟或賈德・阿帕托的許多電影，不妨再花一些時間去看另一人的電影，像是伍迪・艾倫或希區考克。

這樣的方法也能用在配樂作曲家上，選擇一個你喜歡的作曲家，像是約翰・威廉斯、湯瑪斯・紐曼（Thomas Newman）、康果爾德或柏納・赫曼。你也可以用同樣的方法，找出同一個攝影師、剪接師、美術設計師或服裝設計師的電影作品來看。

⸝電影流派研究⸝

你也可以只看一種類型的電影，就去選擇你喜歡的流派吧。大部分的人都有一、兩種鍾愛的電影，像是科幻、浪漫喜劇、神祕、驚悚或恐怖。我不是恐怖片的鐵粉，可是如果要設計自己的課程，我會選擇早期的作品，如原創版的《科學怪人》（*Frankenstein*, 1931）或《卡里加利博士的小屋》（*The Cabinet of Dr. Caligari*, 1920），然後跳到《驚魂記》、《魔女嘉莉》（*Carrie*, 1976）或《鬼店》（*The Shining*, 1980），再加上《大法師》（*The Exorcist*, 1973），接著看比較近期的如《厄

夜叢林》與殭屍潮流的一些電影。或者只觀看《吸血伯爵》（*Dracula, 1958*）之後相關的吸血殭屍電影。去找某人列出的經典浪漫喜劇名單、最熱門的政治驚悚片或女性主義黑色電影等，從名單中找出吸引你的電影。

在過程中，你必須注意，流派及相關技術的發展，會改變電影的樣貌。例如，1930年代的恐怖畫面，以現代的眼光來看，可能被當成攝影機在胡搞；而現今認為可以接受的暴力畫面，是從前無法想像的。

╱ 技術特色 ╱

你可以選一些我們討論過的主題，如光線、取景、場面調度等來特別研究。例如，你在接下來看的五部電影中，特別專注於技術部分。你大概需要看兩次，第一次是享受故事的基本架構，第二次則專注在那些技術元素上。照這個方法看過幾部電影後，你就能自然而然地察覺到那些技術元素在電影裡的運作功能。有些東西是你需要用心學習過，才會注意到的。

那麼名單呢？

以下是這本書裡討論過的電影，再加上一些補充。

《大地驚雷》（*True Grit*, 1969）

《大亨小傳》（*The Great Gatsby*, 2013）

《大國民》（*Citizen Kane*, 1941）

《大寒》（*The Big Chill*, 1983）

《大藝術家》（*The Artist*, 2011）

《小霸王》（*Little Caesar*, 1931）

《午夜巴黎》（*Midnight in Paris*, 2011）

《天外奇蹟》（*Up*, 2009）

《天羅地網》（*The Thomas Crown Affair*, 1999）

《少年Pi的奇幻漂流》（*Life of Pi*, 2012）

《幻想曲》（*Fantasia*, 1940）

《王者之聲：宣戰時刻》（*The King's Speech*, 2010）

《主教的妻子》（*The Bishop's Wife*, 1947）

《冬之獅》（*The Lion in Winter*, 1968）

《北西北》（*North by Northwest, 1959*）、《鳥》（*The Birds, 1963*）、《美人記》（*Notorious, 1946*）、《蝴蝶夢》（*Rebecca, 1940*）、《迷魂記》（*Vertigo, 1958*）、《驚魂記》（*Psycho, 1960*），以及其他希區考克執導的電影。

《北非諜影》（*Casablanca*, 1942）

《四海兄弟》（*Once Upon a Time in America*, 1984）

《外科醫生》（M*A*S*H, 1970）

《印度之旅》（*A Passage to India*, 1984）

《名畫的控訴》（*Woman in Gold*, 2015）

《安全至下》（*Safety Last!*, 1923）

《安妮霍爾》（*Annie Hall*, 1977）

《西城故事》（*West Side Story*, 1961）

《告別昨日》（*Breaking Away*,1979）

《狂沙十萬里》（*One upon a Time in the West*, 1968）

《辛德勒的名單》（*Schindler's List*, 1993）

《刺激》（*The Sting*, 1973）

《奇愛博士》（*Dr. Strangelove*, 1964）

《孤兒流浪記》（*The Kid*, 1921）與卓別林的所有電影

《孤星血淚》（*Great Expectations*, 1946）

《法國中尉的女人》（*The French Lieutenant's Woman*, 1981）

《法櫃奇兵》（*Raiders of the Lost Ark*, 1981）

《盲女驚魂記》（*Wait until Dark*, 1967），

《虎豹小霸王》（*Butch Cassidy and The Sundance Kid*, 1969）

《金池塘》（*On Golden Pond*, 1981）

《金盞花大酒店》（*The Best Exotic Marigold Hotel*, 2011）

《阿拉伯的勞倫斯》（*Lawrence of Arabia*, 1962）

《非法正義》（*The Road to Perdition*, 2002）

《南方野獸樂園》（*Beasts of the Southern Wild*, 2012）

《哈姆雷特》（*Hamlet*, 1990）

《城市之光》（*City Lights*, 1931）

《威探闖通關》（*Who Framed Roger Rabbit*, 1988）

《春光乍現》（*Blow-Up*, 1966）

《紅氣球》（*The Red Balloon*, 1956）

《美味不設限》（*The Hundred-Foot Journey*, 2014）

《美國狙擊手》（*American Sniper*, 2014）

《原野奇俠》（*Shane*, 1953）

《捍衛戰士》（*Top Gun*, 1986）

《海上求生記》（*All Is Lost*, 2013）

《真實的勇氣》（*True Grit*, 2010）

《神鬼認證》（*The Bourne Identity*, 2002）

《荒野大鏢客》（*A Fistful of Dollars*, 1964）

《閃亮的馬鞍》（*Blazing Saddles*, 1974）

《教父》（*The Godfather*）三部曲

《教會》（*The Mission*, 1986）

《曼哈頓》（*Manhattan*, 1979）

《梅岡城故事》（*To Kill a Mockingbird*, 1962）

《梟巢喋血戰》（*The Maltese Falcon*, 1941）

《殺無赦》（*Unforgiven*, 1992）

《淘金記》（*The Gold Rush*, 1925）

《猛虎過山》（*Jeremiah Johnson*, 1972）

《船長二世》（*Steamboat Bill, Jr.*, 1928）

《貧民百萬富翁》（*Slumdog Millionaire*, 2008）

《鳥人》（*Birdman*, 2014）

《湯姆瓊斯》（*Tom Jones*, 1963）

《畫世紀：透納先生》（*Mr. Turner*, 2014）

《發條橘子》（*A Clockwork Orange*, 1971）

《超人》（*Superman*, 1978）

《週末夜狂熱》（*Saturday Night Fever*, 1977）

《雲端情人》（*Her*, 2013）

《黃昏雙鏢客》（*For a Few Dollars More*, 1965）

《黃金三鏢客》（*The Good, the Ugly, the Bad*, 1966）

《黑獄亡魂》（*The Third Man*, 1949）

《亂世忠魂》（*From Here to Eternity*, 1953）

《愛上羅馬》（*To Rome with Love*, 2012）

《搖曳時光》（*Swing Time*, 1936）

《經典老爺車》（*Gran Torino*, 2008）

《萬花嬉春》（*Singin' in the Rain*, 1952）

《槍神》（*The Shootist*, 1976）

《瘋狂麥斯：憤怒道》（*Mad Max: Fury Road*, 2015）

《綠野仙蹤》（*The Wizard of Oz*, 1939）

《蒼白騎士》（*Pale Rider, 1985*）與克林‧伊斯威特的其他
電影

《豪勇七蛟龍》（*The Magnificent Seven, 1960*）

《遠離塵囂：珍愛相隨》（*Far from the Madding Crowd, 2015*）

《慾望街車》（*A Streetcar Named Desire, 1951*）

《摩登時代》（*Modern Times, 1936*）

《熱情如火》（*Some Like It Hot, 1959*）

《蝙蝠俠：開戰時刻》（*Batman Begins, 2005*）

《駭客任務》（*The Matrix, 1999*）

《龍鳳鬥智》（*The Thomas Crown Affair, 1968*）

《戴珍珠耳環的少女》（*Girl with a Pearl Earring, 2003*）

《藍色茉莉》（*Blue Jasmine, 2013*）

《關山飛渡》（*Stagecoach, 1939*，又譯《驛馬車》）

《警網鐵金剛》（*Bullitt, 1968*）

《鐵達尼號》（*Titanic, 1997*）

《鐵翼雄風》（*Wings, 1927*）

《霹靂神探》（*The French Connection, 1971*）

《魔戒》（*The Lord of the Rings*）系列

《歡迎來到布達佩斯大飯店》（*The Grand Budapest Hotel,
2014*）

《體熱》（*Body Heat, 1981*）

／作者／

湯瑪斯・佛斯特（Thomas C. Foster）

　　紐約時報暢銷作家。著有《教你讀懂文學的27堂課》、《如何像個教授閱讀小說》與《塑造美利堅的二十五本書》。他是密西根大學弗林特分校英文系的榮譽教授，除了教授現代與近代美國文學外，還教授寫作與創意寫作。他也寫了許多本以二十世紀英國與愛爾蘭小說及詩為題的書。現住密西根州東蘭辛市。

／譯者／

郭麗娟

　　在台灣學的是新聞廣播電視；在英國學的是古典音樂、音樂技術、教育。現居英國，兼職多種翻譯工作與教學。譯作有《愛的考驗》、《必咖：享受瑞典式慢時光》。

／特約編輯／

洪禎璐

　　政治大學廣播電視系、台灣藝術大學應用媒體藝術所畢業，喜歡看電影、日劇及動畫，曾任sun movie電影台網站編輯、電視校園單元劇編劇，現為文字工作者，著有《經典純愛日劇賞－發現26個愛情信仰》（星盒子出版）。

好電影如何好？——教你看懂電影的20堂課

作　　者——湯瑪斯‧佛斯特　　發 行 人——蘇拾平
　　　　　　（Thomas C. Foster）　總 編 輯——蘇拾平
譯　　者——郭麗娟　　　　　　編 輯 部——王曉瑩
特約編輯——洪禎璐　　　　　　行 銷 部——陳詩婷、曾曉玲、曾志傑、蔡佳妘
　　　　　　　　　　　　　　　業 務 部——王綬晨、邱紹溢、劉文雅

出版社——本事出版
　　　　　台北市松山區復興北路333號11樓之4
　　　　　電話：(02) 2718-2001　傳眞：(02)2718-1258
　　　　　E-mail：andbooks@andbooks.com.tw
發　　行——大雁文化事業股份有限公司
　　　　　地址：台北市松山區復興北路333號11樓之4
　　　　　電話：(02)2718-2001
　　　　　傳眞：(02)2718-1258
封面設計——楊啓異工作室
內頁排版——陳瑜安工作室
印　　刷——上晴彩色印刷製版有限公司
2017年 12 月初版
2021年 8 月二版1刷
定價　430元

READING THE SILVER SCREEN：
A FILM LOVER'S GUIDE TO DECODING THE ART FROM THAT MOVES
Copyright © 2016 Thomas C. Foster
All rights reserved.
Chinese complex translation copyright © Motif Press Publishing,
a division of AND Publishing Ltd., 2017
This editions is published by arrangement with Sanford J. Greenburger Associates, Inc.
through Andrew Nurnberg Associates International Limited.

版權所有，翻印必究
ISBN 978-957-9121-91-0
ISBN 978-957-9121-92-7 (EPUB)

缺頁或破損請寄回更換
歡迎光臨大雁出版基地官網 www.andbooks.com.tw 訂閱電子報並塡寫回函卡

國家圖書館出版品預行編目資料
好電影如何好？——教你看懂電影的20堂課
譯自：READING THE SILVER SCREEN：A FILM LOVER'S GUIDE TO DECODING
THE ART FROM THAT MOVES　湯瑪斯‧佛斯特（Thomas C. Foster）/著　郭麗娟/譯
---.二版.— 臺北市；本事出版：大雁文化發行，2021年8月　面；公分. –
ISBN　978-957-9121-91-0（平裝）
1. 影評
987.013　　　　　　　　　110008636